KB065906

인생은 우연이 아닙니다

인생은 우연이 아닙니다

∞

삶의 관점을 바꾸는 22가지 시선

김경훈 지음

다산
초당

모든 순간을 완벽하게 살 수 없다면

　　대학을 졸업하고 막 사진기자가 되었을 무렵에는 연일 특종을 터트리는 멋지고 실력 있는 기자를 꿈꾸었습니다. 미다스의 손을 가진 것처럼 어떤 취재에도 멋진 사진을 남기고 싶었지요. 순간포착의 달인이 되어 사진에 언제나 멈춰진 시간 속의 가장 아름답고 힘 있는 순간의 이미지만을 남기고 싶었습니다. 그리고 제 사진이 수많은 사람에게 언제나 깊은 울림을 주고 우리 사회에 커다란 영향력을 주는, 책에서 배워 왔던 이상적이고 훈훈한 사진기자 생활을 상상했습니다.

그런데 사진기자로 20년 넘게 일하다 보니 기대했던 것과는 너무도 다른 일상이 펼쳐졌습니다. 취재 대상자와의 관계에 어려움을 겪기도 하고, 중요한 순간을 놓치기도 했으며, 잘못된 정보를 보도할 뻔한 적도 있었지요. 멋진 사진을 찍었더라도 타이밍이 맞지 않아 다른 기사에 제 사진기사가 묻히기도 했고요. 그렇게 어느 순간부터 모든 순간을 완벽하게 살 수 없다는 걸 깨달았습니다.

그러면 사진기자 일을 이렇게 오랫동안 할 수 있었던 원동력은 무엇이었을까요? 바로 제가 하는 일의 본질을 잊지 않는 것이었습니다. 카메라 렌즈를 통해 찰나의 순간을 영원으로 만드는 일. 그리고 사진 속 사람들의 이야기를 다른 이들에게 잘 전달하는 것 말입니다. 때로는 행복과 영광의 순간을 맞이하는 누군가의 이야기를, 때로는 보고 있노라면 웃음이 터질 것 같은 삶의 한순간을, 때로는 카메라의 뷰파인더를 보고 있는 눈이 눈물로 젖을 정도로 슬픈 이야기를 기록하고 대중에게 보여주었습니다.

그러면서 취재하는 사람들과 진심으로 소통하게 되고, 중요한 순간을 놓치더라도 흔들리지 않고 다른 기회를 기다리는 법을 알게 되었습니다. 잘못된 정보가 보도되지 않도록 꼼꼼하게 체크하는 습관도 생겼고요. 특종에 목매지 않고, 취재 대상과 사건 그리고 순간의 감정에 집중하게 되었지요.

　　그렇게 꾸준히 매일 취재를 해오며 쌓이고 쌓인 사진들과 경험들은 제 세계를 한 뼘 더 넓게 해주었습니다. 때로는 남들이 부러워할 만한 멋진 상도 받게 되었습니다. 그리고 인생은 우연으로 이루어지는 게 아님을, 결국 매 순간 최선을 다한 일들이 쌓여 삶이 되는 것임을 깨닫게 되었습니다.

∞

　　요즘 친구들과 이야기하다가 한 가지 재미있는 사실을 발견했는데요. 이해하기 힘든 세상살이에 관한 이야기를 하다 보면 오랫동안 장사를 한 친구는 장사의 이치로, 낚시를

좋아하는 친구는 물고기 잡듯 세상을 이해하려 합니다. 직장생활을 오래한 친구는 직장생활을 통해 세상을 배우고, 20년 넘게 사진기자 일을 하고 있는 전 자연스럽게 사진과 현장에서 보고 느낀 것으로 세상을 이해하려 하고요. 누구나 자신만의 프레임으로 세상을 보게 마련인가 봅니다. 같은 카메라로 같은 곳에서 촬영을 할 때 어떤 이의 눈을 통해서는 예술 사진이 나오고, 어떤 이의 눈을 통해서는 상업 사진이 만들어지며, 또 다른 어떤 이의 눈을 통해서는 한 장의 보도사진이 만들어지는 것처럼요.

이 책에는 제가 20년간 전 세계 곳곳을 돌아다니며 취재한 경험을 통해 바라본 것들을 담았습니다. 미나마타병으로 수은 중독에 걸린 사람들, 가정폭력과 방임의 피해자가 된 아이들을 보며 슬픔에 잠겼고, 때로는 휠체어 댄서로 활동하는 감바라 씨, 쓰나미 피해를 입었지만 다시 일상을 회복하려는 사람들을 보며 희망을 느꼈습니다.

제가 느낀 것들을 여러분이 똑같이 느끼리라고는 생각하지 않습니다. 각자의 관점이 다르니 당연한 얘기이지요. 다만

열린 마음으로 제 이야기를 들어보시기를, 각자의 상황에 따라 서로 다른 부분에서 공감하며 자신만의 프레임을 만드시기를 바라 봅니다. 보고 있으면 쉽게 눈을 뗄 수 없는 여운이 남는 사진처럼 이 책이 여러분의 기억 한켠에 남는다면 더할 나위 없겠지요.

마지막으로 이 책의 처음부터 끝까지 많은 도움을 주신 임소연 편집자님과 다산북스의 관계자 분들. 언제나 제 책의 원고를 가장 먼저 읽으며 격려의 채찍질을 아끼지 않는 고마운 오랜 친구 임학현과 박성환 형. 주말이면 가족 나들이 대신 컴퓨터 앞에 앉아 책을 쓰던 저를 이해해 주고 격려해 준 가족들. 모두에게 고맙다는 말씀을 드립니다. 마지막으로 사랑하는 부모님의 건강을 빕니다.

2022년 10월

김경훈

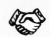

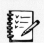

피사체

4장

: 인생의 목적에 관하여

1장

거리

: 인간관계에 관하여

진심이 통하는 가장 적당한 거리

사진을 찍을 때 가장 중요한 요소는 무엇일까요? '빛'을 이야기하는 분이 많을 것 같은데요. 한 가지 요소를 더 강조하고 싶습니다. 바로 '거리'입니다. 사진가가 대상과 어떤 거리에서 어떤 관계를 맺느냐에 따라, 같은 대상을 찍어도 사진의 메시지와 질은 완전히 달라집니다. 예컨대 같은 사람이라도 사진관에서 찍은 증명 사진과 연인과 데이트를 하며 찍은 사진, 길거리에서 모르는 사람에게 불쑥 찍힌 사진에서의 모습과 표정은 결코 똑같지 않을 겁니다.

그래서 20세기 최고의 전쟁 보도사진가로 꼽히는 로버트 카파(Robert Capa)는 이런 말을 남겼습니다. "당신의 사진이 좋지 않은 것은 대상에 충분히 다가가지 않았기 때문이

다.”

　사진에서 거리의 중요성을, 얼마 전 아들을 통해 다시 한 번 깨달았습니다. 피는 속일 수 없는지 아들은 요즈음 필름 카메라에 관심이 많아졌습니다. 내심 기뻐서, 제가 아들만한 나이 때 사용했던 첫 필름 카메라를 선물해 주었지요. 셔터와 조리개의 개념과 카메라 사용법도 간단히 알려주었고요. 이제 뭘 찍을 거냐고 묻자 SNS에서 핫한 스트리트 사진(street photography)을 찍겠다며 의기양양하게 카메라를 들고서 거리로 나가더군요. 하지만 저녁 늦게 들어온 아들이 보여준 것은 풍경 사진 여섯 장뿐이었습니다.

　이유가 궁금해져서 물어봤습니다. 그러자 아들은 대답했습니다. 길거리에서 사람들의 모습을 많이 담고 싶었지만 혹시라도 무례하게 느껴 감정을 상하게 할까 봐 차마 카메라를 들이대지 못했다고요. 처음으로 필름 카메라를 손에 잡았지만 사진을 찍는 행위가 렌즈 건너의 대상과 관계를 맺는 행위임을 본능적으로 알았던 것입니다. 일상에서 그러하듯, 사진을 찍을 때도 적당한 선을 지키지 않으면 상대방이 공격적이고 불쾌한 느낌을 받을 수 있다는 것도요.

　아들의 이야기를 들으며, 오래전 이제 막 사진기자가 되었던 시절을 떠올렸습니다. 학교를 졸업하고 프로 사진가가 된 저는 득의양양해 있었습니다. 회사에서 지급받은 카메라

에 붙어 있는 신문사의 커다란 스티커가 두꺼운 갑옷처럼 든든하게 느껴졌습니다. 길거리나 시장에서 사진을 마구 찍어도 "취재 중입니다. 보도에 사용할 사진이니 협조 부탁드립니다"라는 한마디에 많은 사람이 화를 누그러뜨리고는 했지요. 언론사의 사진기자라는 간판이 대상에게 얼마든지 자유롭게 접근해서 사진을 찍을 수 있게 해주는 프리패스인 듯 착각하고 있었습니다. 그리고 얼마 지나지 않아 이런 생각이 잘못된 것임을 뼈아프게 절감하게 되었습니다.

2002년 우리나라에 중국의 민항기가 추락하는 안타까운 사고가 발생했습니다. 승객 대부분은 한국인이었고 국내에서 일어난 항공 사고 중 가장 많은 희생자가 발생한 참사였지요. 서울에서 사고 소식을 들은 저는 부랴부랴 김해의 사고 현장으로 향했습니다. 빗속에서 비행기의 잔해를 취재한 뒤 유가족이 모여 있는 상황실로 향했습니다. 국내 스포츠신문사에서 외신 통신사로 직장을 옮긴 지 얼마 되지 않았던 저의 머릿속은 특종 사진을 찍어야 한다는 생각으로 가득했지요.

이윽고 의욕을 활활 불태우며 현장에 도착한 제 눈에 서로 부둥켜안고서 슬프게 우는 두 젊은 여성의 모습이 들어왔습니다. 머리와 가슴에 새기고 있던 카파의 명언을 떠올리며 화각이 넓은 광각 렌즈가 달린 카메라를 그들의 바로 앞까지

들이밀며 사진을 찍었지요. 현장에 있던 사진기자들도 몰려와 사진을 찍기 시작했습니다. 그러자 울고 있던 여성이 저희를 향해 소리쳤습니다. "우리는 부모님이 돌아가셔서 이렇게 슬픈데, 당신들은 그 모습을 촬영해서 돈을 벌고 있군요!"

저는 아직도 이 절규를 잊지 못합니다. 그 순간 쥐구멍이라도 있으면 숨고 싶은 창피함과 함께, 어떻게 사죄해야 할지 모르겠다는 당혹감이 온몸을 감싸왔습니다. 저와 다른 사진기자들은 죄송하다는 말 한마디도 제대로 못 한 채 슬그머니 현장을 빠져나올 수밖에 없었습니다. 그날 저는 대체 무슨 일을 저지른 걸까요? 그 행위는 사진기자로서 부끄러움 없이 정당한 것이었을까요? 어쩌면 또 다른 폭력은 아니었을까요?

《타인의 고통(Regarding the Pain of Others)》,《사진에 관하여(On Photography)》로 유명한 작가 겸 사진 비평가 수전 손택(Susan Sontag)은 사진 찍는 행위를 사냥에 비유했습니다. 뷰파인더를 통해 프레이밍을 하며 사진을 찍는 행위가 사냥총의 조준경을 통해 사냥감을 겨냥하는 행위와 비슷하다고 말했지요. 그 말처럼, 사진에는 어쩌면 사냥꾼들이 성공적인 사냥을 과시하듯 대형 야생동물을 사냥하고 전리품을 챙겨 가는 '트로피 헌팅'과 같은 속성이 있는지도 모릅니다. 카메라에 사람의 모습을 담는 순간, 그 사람은 사진가의 시선으로

해석되고 재단되며, 때로는 본인의 모습과 전혀 다른 사람으로 사진 속에 영원히 남기도 합니다. 이런 사진의 속성 때문에 손택은 카메라는 총과 비슷하며, 심지어 사진은 종종 부드러운 살인 행위와 같다고도 했지요.

스트리트 사진에도 이러한 속성이 있습니다. 오랜 역사를 가진 사진 장르인데요. 수많은 대가가 거리의 행인들을 모델 삼고, 도시의 풍경을 스튜디오 삼아 도시와 인간 군상의 '날것 그대로'를 담아왔습니다. 최근 들어 카메라가 더욱 보편화되고 사진 찍기를 취미로 삼는 사람도 많아지면서 이 장르에 대한 관심이 그 어느 때보다 높아졌습니다. SNS에서 'streetphoto', 'streetphotographer'로 해시태그를 검색하면, 수천만 장이 나올 정도입니다. 스트리트 사진 잘 찍는 법을 알려주는 온라인 강좌도 엄청난 인기를 누리지요. 그런데 장르의 특성상 자연스러운 사진을 찍기 위해 대부분 피사체가 되는 상대방의 동의 없이 촬영하게 됩니다. 이 과정에서 렌즈는 무기가 되어 개인의 공간을 침해하는 폭력적인 성향을 띠지요.

대표적인 사례를 들어볼게요. 일본의 유명 스트리트 사진가 스즈키 다쓰오의 이야기입니다. 그는 공격적인 앵글의 스트리트 사진들로 명성을 떨치며 후지필름의 홍보 앰배서더로도 활동했는데요. 그가 거리에서 사진을 촬영하는 모습을

보면, 정신 나간 사람은 아닐까 하는 생각이 들 정도입니다. 한 손은 점퍼 주머니에 넣고 다른 한 손으로는 손바닥만 한 카메라를 들고 있습니다. 그리고 불쑥 손을 뻗어 길을 걷던 사람들의 코앞까지 카메라를 들이대고 순식간에 셔터를 누릅니다.

어떤 이는 당혹감을 드러내며 카메라를 피하고, 어떤 이는 노골적으로 적의를 드러내기도 합니다. 사실 그의 사진은 정교하게 잘 계산된 사진적 기교를 통한 완성미보다는, 한 개인이 가지고 있는 사적 영역을 침범함으로써 생겨나는 솔직하고 다양한 반응을 보여주는 것에 매력이 있습니다.

사회학에선 모든 사람에게 '개체 공간(personal space)' 또는 '휴먼 버블(human bubble)'이 있다고 말합니다. 보통 한 개인이 양팔을 뻗어 원을 그릴 수 있는 공간인데, 그 안에 타인이 들어오면 직접적인 신체 접촉이 없어도 불쾌감을 느낀다고 해요. 엘리베이터에서 자연스럽게 거리를 두는 행위는 무의식적으로 공간을 확보하려는 본능이지요.

그런데 스즈키의 사진을 보면, 그의 카메라가 뾰족한 흉기가 되어 한 개인을 둘러싸고 있는 버블을 찢고 들어가 그 반응을 보는 실험 같다는 생각이 듭니다. 문제는 피사체가 된 사람들의 동의 없이 촬영되고 대중에게 공개되었다는 것입니다. 심지어 화장실에서 소변을 보는 모습이 찍히기도 했지요.

결국 많은 사람이 불편을 느끼고 항의한 끝에 후지필름은 그를 앰배서더에서 제명했습니다.

스즈키와 정반대의 철학을 지닌 사진가도 있습니다. 바로 20세기 포토저널리즘의 대가 유진 스미스(Eugene Smith)입니다. 카파와 비슷한 시기에 활동했고 제2차 세계대전 당시 종군 사진가로도 활약한 그는, 전쟁이 끝난 후 인간을 향한 애정 어린 시선으로 사회의 여러 문제를 고발하는 포토 에세이 작업을 했습니다. 그 대표작 중 하나가 일본의 공해 문제를 다룬 미나마타 마을에 대한 포토 에세이입니다.

1950년대 일본 구마모토의 작은 어촌 미나마타에서는 이유를 알 수 없는 괴질이 발생했습니다. 갑자기 마을 주민들이 걷고 말하는 것을 힘들어하며 경련 증상을 겪었지요. 바닷가에서 뛰놀던 해맑은 아이들은 사지가 점차 마비되었고, 마을에는 기형아들이 태어났습니다. 해변에는 죽은 물고기들이 떠오르고, 고양이들도 갑자기 경련을 일으키며 미친 듯이 날뛰다가 죽어갔습니다.

미나마타에 괴질이 발생했다는 소문이 돌면서 그 주민과 희생자에게는 차별과 사회적 불명예까지 주어졌습니다. 주로 어업에 종사하던 미나마타의 주민들은 괴질에 대한 소문이 퍼지면서 애써 잡은 물고기가 팔리지 않아 막대한 경제적인 피해를 입었습니다.

시간이 흘리 연구자들이 오랜 역학조사를 한 끝에 미나마타에서 일어난 괴질의 원인이 밝혀졌습니다. 미나마타의 칫소라는 화학 공장에서 방류한 폐수에 함유된 수은이 바다를 오염시켰고, 물고기와 어패류가 주식이었던 마을 사람들의 몸에 오염 물질이 쌓이면서 중추신경계가 마비되었던 것입니다. 이 병은 지역의 이름을 따서 미나마타병이라고 부르게 되었습니다.

마침내 원인이 밝혀졌지만, 해결에는 더 많은 시간이 걸렸습니다. 지역 경제를 장악하던 칫소 공장은 이 문제를 은폐하려 했고, 고도성장에만 집착한 일본 정부와 국민 역시 이 문제에 무관심했습니다. 오랫동안 쉬쉬해 오던 이 문제는 스미스가 미나마타병 피해자들의 고통을 그린 포토 에세이를 출간하면서 세계적 관심을 얻게되었습니다.

그의 마지막 포토 에세이인 이 책의 가장 대표적인 사진은 수은 중독 때문에 심각한 장애를 가지고 태어난 우에무라 도모코가 어머니의 품에 안겨 목욕을 하는 장면입니다. 피에타, 즉 처형된 예수를 안고 있는 성모 마리아의 모습을 연상시키는 이 사진은 미나마타병의 피해자들을 포함해 공해와 중금속 오염 문제에 대한 국제적인 관심을 불러일으키며 시대의 아이콘이 되었습니다.

그의 사진은 미나마타에서 수십 년간 은폐된 비극을 전

세계에 알리고, 피해자들이 인간으로서의 존엄을 되찾도록 도와주었습니다. 스미스는 촬영 과정에서 칫소 공장 측이 고용한 폭력배에게 폭행을 당해 한동안 한쪽 눈이 보이지 않고, 팔과 목의 신경도 마비될 정도로 크나큰 후유증을 앓기도 했습니다.

몇 년 전, 저는 미나마타의 최근 모습을 보도하기 위해 그곳을 찾았습니다. 폐수를 방출하던 공장은 오래전에 사라졌고 자연의 위대한 회복력은 바다를 다시 깨끗하게 만들었지만, 아직도 고통받는 피해자들의 모습은 공해 문제가 인간에게 얼마나 심각한 후유증을 남기는지 일깨우고 있었습니다. 그리고 스미스의 사진 속 주인공 도모코는 세상을 떠났지만, 또 다른 사진의 주인공인 사카모토 시노부를 만날 수 있었습니다.

사진 속에서는 소녀였던 그는 예순이 훌쩍 넘은 노인이 되어 있었습니다. 신경이 마비되어 몸이 불편하고 말투도 어눌했지만, 그는 미나마타병의 증인이 되어 공해 문제의 심각성에 대해 어린 학생들에게 강연하고 있었습니다.

시노부와 그를 평생 돌본 어머니에게서는 어떤 시련에도 꺾이지 않는 인간의 강한 존엄이 읽혔습니다. 그리고 당시 상황을 기억하는 마을 주민들을 만나 인터뷰하는 과정에서 스

미스를 아는 마을의 원로들을 만날 수 있었습니다. 그들에게 물었습니다.

"유진 스미스는 어떤 사진가였나요?"

"매우 겸손하고 친근한 사람이었지요. 처음 몇 달은 동네 술집에서 거의 매일 우리와 술을 마시고 이야기를 나누며 친해졌습니다. 원래는 몇 달 동안만 우리 마을에서 지낼 계획으로 왔다고 했는데 나중에는 아예 우리 동네로 이사를 해서 2~3년 정도 함께 살았지요. 미나마타병 피해자 집의 작은 방에 세 들어서요.

그는 일본어를 못했지만 그의 일본인 아내가 통역을 해주어서 우린 쉽게 가까워질 수 있었지요. 처음에 스미스는 사진을 한 장도 찍지 않았어요. 몇 달이 지나 우리와 친해지고 나서야 카메라를 들고 나타나 조심스럽게 사진을 찍기 시작하더군요. 당신처럼 첫날부터 어깨에 카메라를 메고 불쑥 찾아와 사진부터 찍는 사람이 아니었어요."

저와 스미스를 비교한 말씀은 반쯤 농담이었지만, 그 이야기를 듣는 순간 다시 한번 쥐구멍을 찾고 싶은 심정이 들었습니다. 빠듯한 일정 동안 마을 사람들이 겪은 아픔을 다시 조명하고 문제 해결의 실마리를 찾겠다는 근사한 취재 목적이 있었지만, 마을 사람들에게 진심을 전하기에는 시간이 턱없이 부족했다는 걸 이제는 압니다. 시간을 들여 더 가까이

다가가, 제삼자가 아닌 마을 사람들의 입장에서 아픔에 공감하고 담담하게 위로를 건네는 행동이 필요했던 거지요.

∞

앞서 말했듯 피사체에 가까이 다가가라는 카파의 이야기는 단순히 카메라와 피사체의 물리적 거리를 이야기한 것은 아니라고 생각해요. 카메라 뒤의 사진가와 카메라 앞의 피사체 사이의 정서적 거리를 이야기한 것이지요. 스미스가 미나마타 주민들과 마음을 나누었듯, 카파 역시 특유의 유머 감각으로 늘 주변 사람들을 즐겁게 해주었다고 합니다. 매일이 생사의 갈림길인 전쟁터를 누비면서도 언제나 분위기 메이커였으며, 처음 보는 사람과도 쉽게 친구가 되어 술잔을 기울였다고 해요.

그가 남긴 또 다른 말, "당신이 촬영하는 사람들을 좋아하라. 그리고 당신이 그들을 좋아한다는 것을 알게 하라"라는 말은 결국 사진가에게 가장 중요한 것이 기술적인 역량이 아니라 공감 능력임을 의미합니다.

위대한 사진가 두 사람이 보여준 능력은 상대에 대한 진정한 이해와 공감이었습니다. 스미스는 이렇게 말합니다. "정말 중요한 것은 대상을 이해하는 거야. 자네가 그들과 가까워

진다고 해서 저널리스트의 객관성을 잃고 그들 편이 되지 않을까 걱정할 필요는 없어. 이해한다는 것은 그들의 현실과 그들이 어떤 사람들인지 이해하는 것을 의미해."

카파와 스미스가 보여 준 공감의 중요성은 사진에만 국한되지 않을 것입니다. 우리 곁에는 깊은 고통과 슬픔이 산재해 있습니다. 앞서 언급한 민항기 추락 사건 외에도 무수한 비극에 고통받는 분이 많습니다. 그럼에도 반짝 이슈가 되었을 때를 제외하면, 우리 사회가 이해와 공감, 위로를 필요로 하는 이들을 너무 쉽게 잊고 외면하는 건 아닌지 안타까운 마음이 듭니다.

큰 사건이 일어나지 않은 평범한 나날을 보낼 때도 마찬가지입니다. 누군가의 고민을 들을 때, 누군가에게 위로를 건넬 때 가장 먼저 해야 할 일은 무엇일까요? 이야기를 충분히 듣고 깊게 이해하고 공감하는 것이 아닐까요. 그리고 행동으로 표현하는 것도 필요하겠지요.

꼭 거창한 표현이 아니어도 됩니다. 진정한 이해와 공감이 있다면, 작은 말 한마디와 사진 한 장도 충분히 다정하고 따스한 위로가 되지 않을까요? 유진 스미스와 로버트 카파가 그랬던 것처럼요.

저 역시 위대한 사진가들의 사진과 삶의 태도에서, 소중한 사람들에게 따뜻한 말 한마디라도 건네야겠다는 교훈을

되새깁니다. 어쩌면 사회 초년생 시절의 저보다 더 좋은 사진가의 태도를 지니고 있을, 사진을 찍기에 앞서 사람들의 마음을 생각했던 제 아이의 등을 토닥여 주면서요.

사진의 모호성, 관계의 모호성

———————●———————

초록색 텐트를 뒤로하고 빨간색 베일을 두른 신비한 녹색 눈의 소녀를 아시나요? 바로 1984년 '공포에 질린 눈동자가 아프가니스탄 난민들이 느끼는 불안을 보여주고 있다'라는 캡션과 함께 《내셔널지오그래픽(National Geographic)》에 게재되어 세계적으로 많은 관심을 불러일으킨 사진 속 인물입니다. 이 사진은 당시 《내셔널지오그래픽》 사진기자였던 스티브 매커리(Steve McCurry)의 손에서 탄생했습니다.

1979년 소련의 아프가니스탄 침공으로 아프간의 무장세력 무자혜딘(Mujahideen)과 점령군인 소련군 사이에서 격렬한 전쟁이 10년 가까이 이어졌고, 수많은 아프간 난민은 사

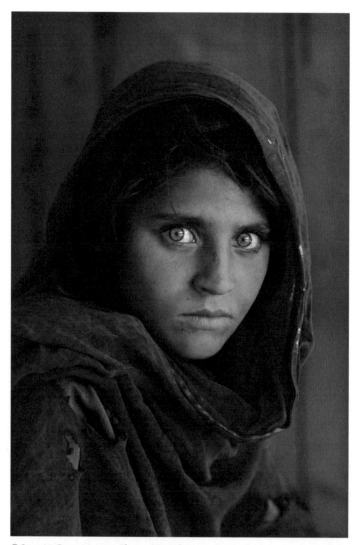

랑하는 가족과 삶의 터전을 잃고 파키스탄과의 국경지대에 위치한 난민촌으로 흘러왔습니다.

매커리는 난민촌에서 아프간 난민들의 모습을 취재하고 있었습니다. 소련군의 폭격으로 초토화된 고향 마을을 떠나, 국경지대의 험난한 산을 넘으며 사랑하는 가족을 잃기도 한 아프간 사람들이 살고 있던 난민촌에는 절망과 슬픔의 어두운 공기가 짙게 깔려 있었지요. 난민촌에 임시로 세워진 여학교를 방문한 매커리는 소녀들의 밝은 웃음소리를 듣게 되었고, 그 소리를 쫓아 학교 건물로 사용하는 커다란 텐트로 향했습니다. 그곳에서 그는 신비스럽고 아름다운 녹색 눈동자를 가진 작은 소녀를 발견하게 됩니다.

그는 소녀의 신비한 눈을 사진에 담으면 힘 있는 포트레이트(Portrait) 스타일의 사진을 완성할 수 있으리라고 직감했습니다. 하지만 소녀는 수줍은 듯 얼굴을 손과 베일로 가리고 있었고, 매커리의 부탁을 받은 선생님의 이야기를 듣고서야 얼굴을 드러내고 렌즈를 응시했습니다. 하지만 매커리가 셔터를 몇 번 누르자 소녀는 수줍음을 참지 못하겠다는 듯 도망가 버렸습니다. 매커리는 소녀의 이름도, 나이도 묻지 못했습니다.

이렇게 촬영된 한 장의 사진 속에서 소녀의 녹색 눈은 많은 것을 이야기해 주는 듯했습니다. 겁에 질려 금방이라도 눈

물을 터트릴 것처럼 보였고, 또 한편으로는 앞으로 그녀에게 다가올 미래에 대한 불안과 기대가 교차하는 듯했습니다. 게다가 소녀가 두른 빨간색 베일은 소녀의 녹색 눈동자와 소녀 뒤편 초록색 텐트의 벽과 완벽한 대비를 이루며 사진의 완성도를 높였습니다. 이러한 완벽한 구도는 사진을 보는 사람의 시선이 깊은 바다와 같은 소녀의 녹색 눈동자를 응시하게 만들어주었습니다.

사진을 본 사람들은 소녀의 녹색 눈동자에 드리워진 공포와 분노에 공감했습니다. 이 사진은 곧 시대의 아이콘이자 난민의 고통에 대한 상징이 되었습니다. 소련의 아프간 침공이 끝난 뒤에도 국제적인 난민 문제가 우리 사회에 대두될 때마다 난민의 고통과 아픔을 상징하는 대표적인 이미지가 되어 우리 곁에 남았지요.

사진의 유명세와 달리 사진 속 소녀의 정체는 레오나르도 다빈치의 그림, 〈모나리자(Mona Lisa)〉의 실제 주인공처럼 오랫동안 미스터리로 남아 있었습니다. 미궁에 빠져 있던 소녀의 정체는 17년이 흐른 뒤인 2002년에 비로소 밝혀졌습니다. 《내셔널지오그래픽》이 이 사진을 20세기 최고의 사진 중 하나로 선정하면서 특별 취재팀을 아프간 지역으로 보냈기 때문이지요. 취재팀은 당시의 난민촌 주민들에게 사진을 보

여주면서 소녀를 수소문했고, 몇 달간의 조사 끝에 소녀를 찾을 수 있었던 겁니다. 주변의 증언과 첨단 과학을 이용한 홍채 인식 기술로 17년 만에 찾아낸 소녀의 이름은 샤르밧 굴라(Sharbat Gula)였습니다.

굴라는 매커리와 《내셔널지오그래픽》의 취재팀이 다시 찾아올 때까지 자신의 사진이 《내셔널지오그래픽》의 표지에 실린 사실도, 그리고 사진이 20세기에 가장 영향력 있는 사진이 된 사실도 모르고 있었습니다. 몇 해 전 어느 매체의 보도에 의하면 이 사실을 처음 들었을 때 굴라와 남편은 매우 놀랐고 화를 내기까지 했지요. 여성의 얼굴이 공공연하게 세상에 알려지는 것을 꺼리는 파슈툰족의 전통적인 생활양식에 따라 살아 온 그들에게, 부르카(burka)를 쓰지 않은 맨얼굴을 드러낸 사진이 수십 년 동안 뭇 남성들에게 공개되었다는 점은 무척 걱정스러운 일이었습니다.

이때 새롭게 밝혀진 몇 가지 사실이 있는데요. 굴라의 회상에 따르면, 사진 속 눈동자에서 사람들이 본 공포와 불안의 그림자는 소련의 침공 때문이 아니었습니다. 이슬람 교리를 중요시 하는 전통을 따르며 자라온 열두 살의 어린 소녀는 카메라를 든 낯선 백인 남성과의 예상치 못한 조우에 겁이 났다고 합니다. 특히 처음 보는 이방인 앞에서 부르카를 내리고 맨얼굴을 보여주는 것은 집안 남성 어른의 허락 없이는 있을

수도 없는 일이었기 때문입니다. 하지만 매커리의 부탁을 받은 선생님이 굴라에게 손과 부르카를 내려 얼굴을 보여줄 것을 이야기했고 결국 그녀는 어쩔 수 없이 맨얼굴을 스티브 매커리에게 보여주었던 것입니다. 예상 못 한 난처한 상황에서 어쩔 줄 모르는 소녀를 데리고 매커리는 마치 1980년대 미국 여성 패션지의 표지 사진 같은 스타일의 '아름다운' 사진을 촬영하게 된 것입니다.

자, 이제 사진을 다시 들여다보겠습니다. 이슬람의 교리를 따르는 여학생들이 교육받는 공간에 들어온 이방인의 카메라, 거역할 수 없는 선생님의 지시로 드러내게 된 맨얼굴, 지금껏 오롯이 지켜온 사적 영역을 순식간에 침범당한 소녀의 당혹스러움이 녹색 눈동자에 담겨 있는 것 같습니다. 어쩌면 매커리와 사람들은 소녀의 녹색 눈동자에 드리워진 감정을 주관적으로 해석해 왔는지도 모릅니다.

하지만 이건 매커리의 잘못도, 우리의 잘못도 아닙니다. 사진의 고유한 특성 중 하나인 '사진의 모호성' 때문입니다. 사진은 사진가가 보여주고자 하는 의도와 전혀 다른 방식으로 해석되고 사용될 수 있다는 의미입니다. 또한 보는 사람 개개인의 생각과 감정, 배경지식 그리고 그 사진을 보는 이들이 살고 있는 시대와 장소에 따라서 같은 사진이 다른 방식과

내용으로 이해되고 받아들여진다는 것이지요.

사진 속 피사체가 되는 인물과 이를 사진으로 촬영하는 사진가 사이에도 모호성은 존재하는데요. 사진은 렌즈 앞에 있는 대상(피사체)의 힘을 빌려 카메라 뷰파인더 뒤에 있는 사진가의 생각과 느낌을 표현하는 것이라고 흔히 말합니다. 특히 보도사진가에게는 피사체가 꼭 필요합니다. 돈을 지불해서 모델을 고용하거나 연출하는 것이 용납되지 않는 보도사진 분야에서는 사진가가 표현하고 싶은 주제와 이야기에 걸맞은 피사체를 찾아내는 일부터 시작해야 합니다. 또한 피사체가 가진 '힘'을 빌려야 하기에 그 힘을 가진 피사체를 찾아야 합니다. 사진을 발견의 미학이라고 말하는 이유도 여기에 있습니다.

우리 주변의 평범한 풍경에서 새로운 것을 발견하고, 익숙한 모습을 새로운 시각으로 보는 것. 그럼으로써 일상적인 풍경에서 예술적 가치를 발견하는 것이 사진입니다. 그렇다면 보도사진은 무엇을 이야기할까요? 보도사진은 우리 주변의 평범한 '인간의 얼굴'에서 사회가 직면한 여러 문제를 찾아내 사진에 담아 이야기합니다. 그리고 이렇게 발견한 이야기는 불교에서 말하는 찰나(刹那. 1찰나는 0.013초라고 합니다)보다 훨씬 더 짧은 순간, 셔터 스피드를 따라 한 장의 이미지로 정착되지요. 찰나보다 짧은 순간에 찍힌 사진은 불교에서 말

하는 영겁(永劫)처럼 영원히, 프레임 속에 박제됩니다.

소련의 침공 속에서 슬픔과 절망에 빠진 아프간 난민의 감정을 표현할 수 있는 힘을 가진 피사체를 찾던 매커리의 눈에 굴라의 녹색 눈동자가 포착되었고, 그 눈동자 속 그녀의 감정은 찰나에 포착된 영겁의 기록이 되어 시대의 아이콘이 되는 힘을 발휘했습니다. 비록 매커리는 사진을 찍는 순간 굴라의 마음속 공포가 자신 때문에 생긴 줄은 생각도 못 했지만, 굴라의 녹색 눈동자 속 근원에 자리한 감정을 포착해 냈습니다. 세상 사람들은 그들의 마음과 감정을 움직이는 무언가를 소녀의 신비한 눈동자에서 찾아냈고요.

∞

매커리와 굴라의 이야기를 듣다 보면 사진과 인간관계가 참 많이 닮았다고 느낍니다. 사람은 다른 사람의 말 한마디, 행동 하나에도 상처를 받거나 기쁨을 느끼지요. 그러나 정작 상대에게는 별다른 의도가 없을 수도 있습니다. 매커리가 굴라의 눈빛에서 전쟁에 대한 두려움과 공포를 읽었지만, 사실 굴라는 매커리에게 두려움을 느낀 것처럼요. 내가 어떤 사람을 아무리 소중하게 생각하더라도 마음을 제대로 표현하지 않으면 그 사람은 알아차릴 수 없고, 더욱이 깊은 속마음까지

는 알 길이 없습니다.

우리는 타인 앞에서 베일로 얼굴을 가리듯 솔직한 감정을 감출 때가 많습니다. 따라서 내 눈에 보이는 타인의 감정은 어쩌면 내가 바라보고 느끼는 감정일 뿐 타인이 정말로 발신하는 감정은 아닐 수도 있습니다. 이러한 모호성 속에서 때로는 오해가 싹트고 다툼이 일어납니다. 찰나에 자리 잡은 잘못된 감정은 마음속에 영겁의 시간처럼 박제되어 나와 타인 사이에 메울 수 없는 거리감을 만들기도 합니다.

사진가와 피사체가 그러하듯 우리는 숱한 관계에서 서로 다른 시선으로 서로를 바라봅니다. 이러한 관계에 사진을 바라보는 감상자처럼 또 다른 타인이 끼어드는 경우도 많습니다. 피사체, 사진가 그리고 감상자의 시선은 일치할 확률보다 불일치할 확률이 더 높습니다. 인간관계도 마찬가지겠지요. 오해가 난무하는 인간관계에서 우리는 어떻게 해야 할까요?

오해받을까 봐 상처받을까 봐 섣불리 포기하기보다 계속해서 상대와 시선을 주고받으며 끊임없이 소통하는 게 정답이 아닐까 싶습니다. 서로를 존중하며 마음을 나눈다면 결국 진심은 통하게 마련이니까요.

다시 만난 매커리와 굴라는 어떻게 되었을까요? 자신도 모르는 사이에 얼굴이 공개되어 왔다는 사실을 접하고 화를 냈던 굴라는, 자신의 사진이 같은 처지의 난민들에게 도움이

되었다는 말을 듣고서 곧 만족했다고 합니다. 그리고 17년 전 자신의 모습을 사진으로 담은 이방인의 카메라 앞에 다시 섰습니다.

오래 시간이 흘렀음을 보여주듯 작은 소녀는 세상의 거친 풍파를 겪은 중년 여성이 되었고, 두려움에 떨던 녹색 눈동자는 다른 이에게 희망을 전하려는 의지로 가득한 눈빛을 품게 되었습니다. 돌고 돌아 서로의 진심이 통한 것이지요.

사진으로 거짓말을 하는 사람들

"국내 언론사는 너무 왜곡된 사진을 찍고, 자기네 진영에 유리한 내용의 사진만 게재하는 것 같아요!"

강연회를 마치고 질의응답을 하던 중 날 선 질문을 받았습니다. 그분 생각에 쉽게 동의할 수 없던 저는 보도사진의 공정성에 대해 말하며 신문이라는 것이 원래 시작 자체가 정당의 기관지에서 시작된 것이므로 고유의 논조를 갖게 마련이라고 설명했습니다. 그리고 조심스럽게 잘못된 보도사진을 어느 매체에서 보았는지 물었지요.

"거의 매일같이 보고 너무 많아서 기억도 못 해요. 인터넷에서 보면 그런 사진이 너무 많아요. 특히 그쪽 언론사 사진기자들은 너무 심해요."

이처럼 사진을 주제로 강연회를 할 때면 거의 매번 빠지지 않고 보도사진의 편향성과 사실의 왜곡, 매체의 편향성에 대한 질문을 받습니다. 가끔은 위와 같은 불만 섞인 질문을 하는 분도 있습니다. 시간 관계상 그분과 더 긴 이야기는 나누지 못했습니다만, 대부분의 사람은 종이 신문이나 언론사의 사이트를 직접 방문해서 사진과 기사를 보기보다는 인터넷 포털 사이트를 통해서 사진과 기사를 보는 경우가 많을 겁니다. 비슷한 생각과 성향을 가진 사람들이 모이는 인터넷 커뮤니티의 게시판에서 회원들이 여기저기서 가져온 언론사의 사진과 기사를 접하는 경우도 많겠지요.

사실, 한 장의 보도사진은 거짓말을 하기 쉽지 않고 거짓말을 하더라도 금방 걸리는 순진하고 미련한 녀석입니다. 이 글을 쓰려고 가짜 보도사진의 예시를 찾아 헤맸는데, 인터넷을 한참 뒤져서야 몇 년 전의 비슷한 사례를 겨우 한두 개 찾을 정도였으니까요. 그런데 왜 많은 사람이 보도사진이 거짓말과 왜곡을 자주 한다고 느낄까요?

바로 인터넷 플랫폼에 과거의 언론과 같은 권위를 부여하고 있기 때문입니다. 10여 년 전만 해도 우리는 타인에게 전달하는 이야기에 신뢰와 권위를 부여하기 위해서 이렇게 말했습니다.

"신문에서 봤는데 말이야."

"텔레비전에서 봤는데 말이야."

"라디오에서 들었는데."

그런데 언제부터인가 이렇게 말하기 시작했습니다.

"네이버에서 봤는데."

"유튜브에서 들었는데."

"카카오톡으로 오늘 받은 정보인데."

사람들이 새로운 미디어를 신뢰하기 시작한 것이지요. 우리가 받아들이는 새로운 정보에는 때때로 기자라기보다는 진영의 논리에 충실한 스피커 역할을 하는 이들의 편향된 주장과 합리적인 의심까지 여러 요소가 뒤죽박죽 섞여 있습니다. 이러한 상황에서 인터넷에서 보는 출처와 진위가 확인되지 않은 사진들에 보도사진에 걸맞은 권위를 부여하는 것이지요. '사진은 거짓말을 하지 않는다'라는 오래된 관념에 사로잡혀 문제의 사진이 포토샵으로 조작되었거나 악의적으로 왜곡되도록 유도하는 글과 함께 보일 수 있다는 가능성을 간과하고 있는지도 모릅니다.

구체적인 예를 들어 볼까요? 2019년 일본이 우리나라에 반도체 핵심 소재에 대한 갑작스러운 수출 규제 조치를 시행하자 정치권을 시작으로 우리 사회에는 반일 감정이 팽배해졌습니다. 동학농민혁명을 소재로 한 노래 〈죽창가〉가 SNS에 공유되었고, 일본 제품 불매와 관광 거부 운동이 사회를

휩쓸었습니다. '보이콧 재팬(BOYCOTT JAPAN)'과 '가지 않습니다. 사지 않습니다'로 대표되던 반일 감정의 기류에서 사진 한 장이 악용된 사례가 눈에 띄었습니다. 지인이 여러 인터넷 커뮤니티에서 보았다면서 진위를 물은 사진 속에는 사진기자들이 카메라를 바닥에 내려놓은 채 모두 팔짱을 끼고 있었습니다. 그리고 '보이콧 재팬의 일환으로 한국의 사진기자들이 한국 주재 일본 대사의 취재를 거부하고 있는 모습'이라는 설명이 붙어 있었습니다.

또 다른 커뮤니티에서 캡처해 보내준 사진도 있었지요. 사진 아래에는 보이콧 재팬을 외치며 사진기자들이 바닥에 내려놓은 카메라들의 브랜드는 모두 일본의 니콘과 캐논이라며, 일본 기술에 대한 의존도가 적잖은 상황에서 일본 보이콧을 외치는 것이 우습다는 조롱의 의미가 담긴 글이 쓰여 있었습니다.

하나의 사진을 두고도 지지 정당과 정치 성향에 따라 견해가 확연히 갈라지는 인터넷 커뮤니티의 양극화를 그대로 보여주는 사례입니다. 그런데 이 사진을 보는 순간 상식적으로 받아들이기가 쉽지 않았습니다. 과연 공정한 보도를 해야 하는 기자들이 반일의 선봉에 나서서 취재를 보이콧했을까요? 정말로 그랬다면 큰 뉴스가 되었을 텐데 왜 나는 몰랐을까 하는 생각이 들었습니다.

답은 몇 분 만에 찾을 수 있었습니다. 몇 개의 키워드 검색으로 찾은 진실은, 인터넷 커뮤니티에서 주장하는 메시지와 전혀 달랐습니다. 이 사실은 당시 현장에 있던 사진기자를 통해서도 확인할 수 있었습니다.

먼저 이 사진은 반일 감정이 사회적으로 표출되던 2019년이 아닌 2016년 11월 23일에 촬영된 것입니다. 당시 국방부에서는 한일 정부 간의 밀약이라며 국민의 관심이 쏠렸던 한일 간의 군사정보보호협정의 서명식이 열릴 예정이었습니다. 그런데 국방부는 서명식을 비공개로 전환해 기자들의 취재를 허락하지 않았습니다. 이에 사진기자들이 한일 간의 군사정보보호협정을 체결하는 역사적인 순간을 왜 비공개로 진행하느냐며 이의를 제기했지요. 그런데 국방부의 공보실 측은 마치 대단한 권력이라도 쥔 것처럼 협정 조인식에 대한 국방부 측의 공식 사진도 제공하지 않겠다고 엄포를 놓았다고 합니다. 그리고 취재 지원도 안 할 테니 마음대로 하라는 투로 대응했다고 합니다.

이러한 국방부 공보실의 권위적인 태도에 사진기자들은 공분했고 이에 대한 항의의 표시로 서명식에 참석하기 위해 국방부 청사에 도착한 주한 일본대사의 회의실 진입 장면을 취재하는 대신 이 같은 항의 퍼포먼스를 보인 것입니다. 이는 서명식의 비공개를 한국 측과 함께 결정한 것으로 추측

되는 일본 측에 대한 항의이기도 했지만, 주된 항의의 대상은 기자들의 취재 권리와 국민의 알 권리를 존중하지 않고 고압적인 자세를 취한 국방부 공보실이었습니다.

즉, 이 사진은 2019년 일본 정부의 경제 무역 조치로 많은 국민이 보이콧 재팬을 외쳤던 당시의 사회적 흐름과는 전혀 관계가 없는 몇 년 전의 것이었습니다. 따라서 사진 속의 사진기자들이 입으로는 반일을 부르짖고 있지만 일본 제품을 사용하고 있다는 조롱 역시 말이 안 되는 것이었습니다. 이처럼 보도사진의 왜곡은 사진기자가 의도적으로 일으키는 것보다 보도사진을 가공해 원하는 바를 달성하려는 사람들에 의해 자행되는 경우가 더 많습니다. 이러한 조작과 왜곡은 정치적인 목적으로 이루어지는 경우가 대부분이며, 정치적 노선을 함께하는 집단이 조작한 거짓된 이미지는 유통되고 확산되어 진실을 압도하곤 합니다.

인터넷에서 관련 기사만 살펴보면 금세 그 진실을 확인할 수 있는데도, 한 장의 사진이 버젓이 악용되는 사례는 외국에서도 쉽게 찾아볼 수 있습니다. 2012년 미국 공화당의 대선 후보를 뽑기 위한 경선은 세계적으로 많은 관심을 끌었습니다. 재선을 앞둔 민주당의 버락 오바마 대통령의 승리가 거의 확실했지만 당시 공화당에서 어떤 후보가 경선을 통과

해 후보로 선출될 것인가는 점점 보수화되고 우경화되던 공화당의 표심을 보여주는 척도가 될 것이었기 때문입니다.

당시 공화당 경선 주자 중 온건한 후보로 꼽히던 밋 롬니(Mitt Romney)는 기업인이자 매사추세츠 주지사였습니다. 모르몬교에 명망가 출신의 롬니는 중도 성향인 대의원들의 지지를 받으며 온건하고 합리적인 후보라는 이미지를 앞세워 지지율 선두권을 달리고 있었습니다. 그런데 롬니에게 치명적인 약점이 있었으니, 돈이 너무 많다는 것이었습니다. 투자회사인 베인캐피털(Bain Capital)을 운영했으며 약 2억 5000만 달러(한화 약 2800억 원)의 자산을 가진 그는, 미국의 역대 대통령 후보 중 세 번째로 부자로 꼽혔지요. 그래서 반대편 진영에서는 그가 '서민층과 유리되어 있으며 가난한 사람들에게 그다지 신경 쓰지 않는 부자 정치인'이라는 프레임을 씌웠습니다. 그리고 경선이 한창이던 2012년 2월, 사진 한 장이 트위터와 페이스북에 빠른 속도로 확산되기 시작했습니다. 그 사진에서 롬니는, 자신의 성 'Romney'의 철자가 한 글자씩 새겨진 티셔츠를 입은 아내 그리고 어린아이 다섯 명과 포즈를 취하고 있었지요.

사진은 공화당이 전통적으로 추구해 온 가족 가치(Family Value)를 어필하기 위해 마련된 행사에서 찍은 것이지요. 그런데 롬니가 실수로 아이들의 줄을 잘못 세워 'Romney'가

아닌, 'R'과 'Money'가 되어버린 것입니다. 이 사진은 그의 재산 문제를 비꼬기에 좋은 재료가 되었습니다. 특히 그를 비판하던 자들과 반대 진영에서는 그가 운영하던 배인캐피털이 기업 사냥꾼 짓으로 돈을 벌었다고 비난해 왔기 때문에 아이들이 'Money'라는 철자 순서대로 서 있는 사진은 롬니에게 직격탄이 되었습니다. 평소 그를 비난하던 대표적인 보수주의 논객 에릭 에릭슨(Erick Erickson)도 이 사진을 리트윗하며 "왜 롬니는 이런 사진을 위해 포즈를 취한 거지?"라고 포스팅하기도 했지요.

그런데 문제의 사진은 포토샵으로 만들어진 사진이었습니다. AP통신의 사진기자가 보도한 현장의 또 다른 사진에는 아이들이 롬니의 이름 순서에 맞게 제대로 서 있었습니다. 즉 누군가 사진 속 티셔츠 위의 철자 순서를 교묘하게 바꿔 롬니를 공격하기 위한 소재로 만든 것입니다. 얼마 뒤 이 사진이 조작되었다는 사실이 밝혀졌지만 반대 진영의 많은 사람에게 그 진위는 중요하지 않았습니다.

"조작된 사진이면 어때? 롬니가 돈만 밝히는 사람이란 걸 그대로 보여주잖아?"

그들은 이 사진을 리트윗하고 포스팅하는 것을 멈추지 않았습니다. 잘못된 소문은 눈덩이처럼 불어 진실과 멀어지게 된다는 옛말처럼, 멀쩡한 한 장의 보도사진이 포토샵으로

조작되어 양극화된 정치 현실에서 상대를 쓰러트리기 위한 프로파간다 포스터처럼 변질되었습니다. 조작된 사진이 자신이 보고 싶은 것만 보고 믿고 싶은 것만 믿으려는 사람들에 의해 재료로 쓰였다는 것이 여실히 확인된 것입니다.

∞

비단 사진만 우리를 속이려 드는 건 아닙니다. 뜻하지 않게 타인에게 속기도 하고, 각종 상황과 정보에 휘둘려 무엇이 진짜인지 제대로 판단하지 못하는 경우도 많습니다. 이럴 때 우리는 어떻게 해야 할까요? 그 답을 찾기 위해 보도사진이 거짓말을 하기 어려운 두 가지 이유를 살펴봅시다.

첫째, 사진기자가 현장에서 일할 때 주변에는 목격자가 많습니다. 거의 모든 취재 현장에서 사진기자는 다른 매체의 기자들과 경쟁해야 합니다. 그리고 이제는 현장에 있는 일반인들도 스마트폰으로 현장 사진을 촬영하고 때로는 기자보다 빨리 SNS에 업로드하면서 충실한 목격자의 역할을 다하고 있습니다. 그러니 삶에서 새로운 선택의 기로에 놓였을 때, 목격자 역할을 할 다양한 도구를 사용해야 합니다. 당장 눈앞에 보이는 것만 덥석 붙잡기보다는 책도 읽고, 주변 사람들에게 조언도 구하고, 전문가의 강연도 들으며 다양한 의견을 비

교한 다음 판단하는 태도가 필요합니다.

둘째, 정확한 정보를 전달하기 위해 보도사진에는 사진을 설명하는 캡션이 달려 있습니다. 사진 속에서 벌어지고 있는 상황에 대한 정확한 설명과, 사진을 보는 이들의 이해를 돕기 위한 추가 정보를 기재하는 것이지요. 앞선 사례에서 보았듯 거짓 사진에서는 대개 이 캡션이 원본과 다르게 날조되어 있습니다.

보도사진의 캡션은 인생을 살아갈 때 필요한 가치관, 즉 기준이 되는 생각과 같다는 생각이 듭니다. 어떤 상황이 벌어졌을 때 그것을 어떻게 받아들이는가는 그 사람의 가치관에 따라 달라지지요. 때로는 잘못된 캡션(생각)으로 완전히 다른 판단을 하기도 하고요. 그렇기에 사진에 캡션을 달 때 육하원칙에 따라 사실을 적어야 하듯, 우리에게 닥치는 여러 상황에도 흔들리지 않는 기준을 잘 설정해야 합니다.

이 두 가지만 잊지 않는다면, 의도적인 가공과 왜곡을 거친 수많은 사진이 본래의 목소리를 잃고 거짓 정보를 귓속에 속삭일지라도 우리는 *끄떡없을* 겁니다. 또한 삶의 순간마다 현명한 선택을 할 수 있을 거예요.

내가 취재원을 대하는 두 가지 방법

———————●———————

　사진기자가 가장 많이 하는 일은 무엇일까요? 바로 다양한 사람을 만나는 것입니다. 일을 하다 보면 어제는 만찬장의 미국 대통령을 취재하고, 오늘은 깡통을 모으며 살아 가는 노숙자를 취재하고, 내일은 레드카펫을 걷는 할리우드 스타를 취재하기도 합니다. 대개 한 번으로 끝나는 일이 많지만, 경우에 따라서는 며칠에 걸쳐서 그 대상의 일상을 쫓으며 심도 깊은 다큐멘터리를 찍기도 합니다.

　이런 직업의 특성 때문인지 취재원의 신뢰를 얻어 카메라에 날것 그대로의 모습을 담는 방법이나 취재하는 사람들과 관계를 잘 맺는 법을 묻는 분들이 있습니다. 그에 대한 답

으로 취재원의 신뢰를 얻는 일이 가장 중요하고, 그러기 위해서는 솔직함이 필요하다고 말씀드리고 싶습니다.

보도 후에 논란이 될 법한 소재의 주인공을 취재할 때면 사전에 이야기하는 것이 있습니다. 혹시라도 사진 보도 뒤에 있을지 모를 나쁜 영향에 대해 꼭 설명하는 것입니다.

"이번 취재에 응해주시면 저와 동료가 작성하는 사진과 기사는 국내를 비롯해 전 세계의 신문, 잡지, 뉴스 웹사이트에 게재됩니다. 저희는 있는 그대로의 사실만 보도합니다. 이것이 옳다 그르다 판단하는 것은 제 몫이 아닙니다.

그런데 독자 중에는 저희가 보도한 내용을 곡해하고 왜곡해서 판단하는 분이 있을 수 있습니다. 그런 분 중에는 인터넷에 이상한 댓글을 남기는 분도 있을 수 있고, 선생님은 그것을 보고 상처를 받으실지도 모릅니다. 그리고 이렇게 보도된 사진은 평생 인터넷상에 남게 됩니다. 물론 저희가 오보를 했거나 불충분한 내용을 전달했을 경우에는 언제든지 기사를 수정하거나 사진을 삭제하겠지만, 그렇지 않다면 사진이 선생님의 마음에 들지 않더라도 수정하거나 삭제할 수 없습니다."

취재 요청을 받아들일까 말까 망설이던 분들에게 이렇게 제법 긴 설명을 드리고 나면 이상하게도 '네, 하겠습니다' 하고 마음을 굳히는 분이 많습니다. 온갖 감언이설로 설득하

기보다 혹시 모를 사태에 대해서도 솔직하게 알리는 것이 신뢰를 얻는 데 더 좋은 방법이라고 생각합니다. 때로는 카메라 앞에 나서도 될지 고민하는 분에게 제가 먼저 촬영을 만류하기도 합니다.

∞

어느 날 친한 취재기자가 저를 찾아왔습니다. 일본의 아동 인권에 관심이 많은 그는 오랫동안 일본에서 가정폭력과 방임의 피해자가 되어온 아동의 문제를 주로 취재해 왔습니다. 일본은 가정에서 제대로 된 보살핌을 받지 못하는 아이를 보호시설에 보내는 정책을 펴고 있는데, 그중에는 마땅한 사유가 없는데도 복지사의 잘못된 판단으로 시설로 보내진 아이들도 있다고 합니다.

그런 아이들은 충분한 사랑과 보호를 받지 못해 우울장애와 불안장애 같은 발달외상장애(Development Trauma Disorder)를 겪기도 하는데요. 이런 경험이 있는 20대 여성을 함께 취재하자고 권유하러 저를 찾아온 것이었습니다. 모든 뉴스 기사가 그렇지만 사진이 함께 보도되어야 그 기사는 독자에게 더 호소력 있게 다가가는데, 취재의 대상이 되는 여성이 사진 취재에 응할지 마음을 정하지 못했다면서 그녀를 함

께 설득해서 사진 취재에 응하도록 하자는 것이었지요.

　얼마 뒤 저와 그 기자는 도쿄 근교의 작은 아파트에서 살고 있는 뉴스의 주인공을 만났습니다. 이제 스물세 살이 된 그녀는 여섯 살 때 벌어진 일을 생생히 기억하고 있었습니다. 아버지가 부재했던 가정에서 일정한 직업이 없는 어머니와 살던 그녀는, 당시 가족을 돌봐주던 복지사가 크리스마스 파티에 데려다준다고 하자 그 복지사를 따라나섰다고 합니다. 그러나 도착한 곳은 파티장이 아니었고, 그녀는 그길로 비슷한 처지의 아이 60여 명이 사는 시설로 보내져 이후 8년 동안이나 어머니와 떨어져 살아야 했습니다.

　영문도 모르고 시설에 보내진 어린 소녀는 외로움과 괴롭힘 속에서 트라우마를 안은 채 8년을 살아야 했습니다. 어머니를 그리워하며 그녀는 밤마다 울음을 터트렸다고 합니다. 보호사들은 그녀에게 잘해주었지만, 이직률이 높아 정을 주고 의지할 만큼 친해지면 예고도 없이 새로운 사람으로 바뀌곤 했으며 여러 면에서 상황이 좋지 않았다고 합니다. 무엇보다 충분한 보살핌을 받지 못한 그녀와 아이들은 작은 일에도 울분을 터트렸고 쉽게 다툼을 벌였으며 감정을 제어하지 못해 자해하는 일도 있었다고 합니다.

　이러한 이야기를 하며 눈물을 흘리던 그녀는 열네 살에 불면증과 우울증 진단을 받고서야 시설에서 나와 다시 어머

니와 살 수 있었다고 합니다. 그리고 지금은 다행히도 행복한 삶을 살면서 더 나은 미래를 꿈꾸고 있었습니다. 그녀는 좋은 사람과 가정을 꾸려 살고 있으며, 어서 아이를 낳고 싶다고 말했습니다.

언제나처럼 저는 보도 뒤에 혹시 있을지도 모를 나쁜 영향에 대해 그녀에게 이야기했고, 그녀는 의외로 순순히 인터뷰 촬영을 허락했습니다. 그러나 인터뷰를 이어가며 지나간 이야기를 듣던 저는 그녀의 얼굴을 사진에서 제대로 보여주지 않기로 결심하게 되었습니다. 그녀는 일본 언론사와의 인터뷰에서 자신의 과거를 밝힌 적이 있는데, 그 기사에 자신을 놀리고 비난하는 댓글이 많이 달린 것을 보고 왜 사람들이 그러는지 모르겠다고 속상해하며 이야기한 대목에 신경이 쓰였기 때문입니다.

그래서 인터뷰 중 그녀의 얼굴이 최대한 드러나지 않도록 사진을 찍었습니다. 슬프고 억울했던 어린 시절의 이야기를 털어놓는 장면에서는 창문에서 들어오는 빛을 이용해 그녀의 모습을 그림자처럼 보이게 실루엣으로 촬영했고, 감정이 북받쳐 눈물을 흘리는 장면에서는 눈물 줄기에 초점을 맞추고 머리 위쪽에서 얼굴을 클로즈업으로 촬영해 얼굴이 식별되지 않게 했습니다. 그리고 평소에는 취재한 사진을 취재원에게 잘 보여주지 않지만, 그날은 특별히 보도하기로 작정

한 사진 몇 장을 일부러 디지털 카메라의 뒤쪽 모니터를 통해 그녀에게 보여주면서 이야기했습니다.

"오늘 취재에 협조해 줘서 정말 고맙습니다. 그런데 저는 이렇게 당신의 얼굴을 잘 알아볼 수 없는 사진 몇 장만 골라서 보도할 겁니다. 당신은 당신과 같은 피해를 당하는 어린이가 다시 나오지 않길 바라는 소망, 그리고 이제는 사랑하는 남편과 새로운 가정을 이룬 자신을 대견해하는 마음으로 우리의 취재 요청을 받아들였지요. 정말 고맙습니다. 당신이 아주 강하고 멋진 분이라고 생각합니다.

그런데 세상에는 온갖 것에 트집을 잡고 이유 없이 남을 놀리고 비하하는 사람이 참 많습니다. 그런 사람들이 당신의 사진 또한 그런 방식으로 소비할까 봐 우려됩니다. 무엇보다 사람들에게 알려야 하는 것은 당신의 슬픈 사연과 그러한 고통을 이겨낸 이야기이지, 당신의 얼굴 자체는 아니라고 봅니다. 아픈 과거를 이야기하는 몸짓, 눈물과 그림자만으로도 당신의 이야기는 충분히 사람들에게 전달될 것 같습니다.

그리고 지금은 얼굴을 공개하는 데 충분히 동의하지만 몇 년 뒤 생각이 바뀌면 오늘의 결정을 후회할지도 모릅니다. 그리고 훗날 아이가 태어난 뒤에는 아이의 프라이버시 때문에 당신의 얼굴을 공개한 일을 후회하게 될지도 모르지요. 하지만 지금 세상에서는 인터넷에 한번 올라온 것은 절대 사라

지지 않습니다. 제 생각에는 이 정도 사진만으로 충분할 것 같은데, 어떤가요?"

그녀는 자세한 설명을 듣고는 제 생각에 동의하며 고마워했습니다. 아마도 사진기자의 입장을 떠나 인간 대 인간으로 걱정했던 마음이 그녀에게 통했는지도 모르겠습니다.

어쩌면 그날 제가 너무 앞서갔는지도 모릅니다. 쓸데없는 걱정으로 일을 어렵게 만들었는지도요. 어쩌면 더 많은 사람이 그녀의 이야기에 귀를 기울이고 관심을 갖게 하려면 그녀의 얼굴이 제대로 보이는 사진을 보도하는 편이 나았는지도 모릅니다. 하지만 저는 언제나 보도사진 한 장보다 훨씬 더 중요한 것은 사진 속 주인공의 인생이라고 생각합니다. 그의 인생은 그 사진이 보도되고, 사람들의 관심을 받고, 잊혀진 후에도 계속되니까요.

취재하는 사람들과 관계를 잘 맺는 또 다른 방법으로 정통법을 추천합니다. 바로, 따뜻한 마음으로 관심을 갖고 배려하는 것이지요.

퓰리처상을 받게 해준 마리아 메자의 가족을 취재할 때도 마찬가지였습니다. 최루탄을 피해 달아나는 모녀의 사진이 당시 세계적으로 유명해지면서, 저는 사진을 취재한 다음 날 그 가족을 다시 찾았습니다. 그 가족은 사진 덕분에 캐러

밴 난민들이 살고 있는 난민촌에서 유명인이 되었기에 다시 찾기란 어렵지 않았습니다.

많은 언론이 그 가족을 취재하기 위해 조그만 텐트 앞에 줄지어 있었고 저 역시 줄을 서서 가족을 기다렸습니다. 마침 내 가족을 다시 만나자 가족 중 어머니인 메자는 제가 그 사진을 찍은 기자임을 알고 반갑게 맞아주었습니다. 그리고 사진 촬영만으로는 알 수 없던 자신들의 이야기를 자세히 들려주었지요.

사진 속에서 기저귀를 차고 있던 두 여자아이는 쌍둥이 였는데, 당시 마흔 살이었던 마리아 메자는 두 쌍둥이를 포함해서 모두 다섯 아이를 데리고 캐러밴이라는 힘든 길에 나섰다고 합니다. 큰아들과 남편은 이미 몇 년 전에 미국으로 건너갔으며, 자신의 아이들에게 보다 나은 미래를 주기 위해 캐러밴 행렬에 동참했다고 했습니다.

인터뷰와 사진 촬영이 끝난 뒤 차마 평상시처럼 취재에 응해줘서 감사하다는 인사만 남기고 자리를 떠날 수 없었습니다. 그 가족은 우리나라의 5인용 텐트 같은 곳에서 세 가족과 함께 총 10명이 살고 있었습니다. 최루탄을 피해 달아나던 쌍둥이 자매 중 한 명은 그날 이후 온몸에 이유를 알 수 없는 두드러기 같은 것이 나 있었습니다.

메자와 아이들은 매일매일 난민들로 부대끼는 난민 캠프

에서 배급하는 음식을 먹고, 구호품으로 나누어 주는 옷을 입으며, 혹시라도 미국에 갈 수 있는 기회가 오지 않을까 기대하며 살고 있었습니다. 그런 모습을 확인하니 더더욱 발걸음이 떨어지지 않았습니다. 그리고 짧은 순간이었지만 자욱한 최루탄 연기 속에서 수많은 캐러밴 난민이 도망치던 당시의 혼란을 함께 겪으며 그들의 모습을 사진에 담았던 저로서는 왠지 그 가족과 사진으로 이어진 것 같은 느낌이 들기도 했습니다. 메자의 가족 역시 비슷한 생각인지, 저에게 특별한 친밀감을 느끼고 있음을 알 수 있었습니다.

이런 마음이 들자 따뜻한 밥 한 끼라도 먹으며, 그들에게 간단한 생필품이라도 마련해 주고 싶었습니다. 인터뷰 전부터 가족들을 만나면 이러한 마음이 들 것을 예상했기에, 가족들이 괜찮다고 하면 함께 식사라도 할 생각으로 회사로부터 특별한 허가도 받아둔 상태였습니다. 그래서 취재에 대한 대가라는 생각 없이 마음 편하게 이들에게 밥이라도 먹자고 제안할 수 있었지요.

"어디 가서 아이들이랑 같이 밥이라도 먹을까요?"

말이 떨어지자마자 환호하는 아이들에게 물었습니다.

"너희 뭐가 제일 먹고 싶니?"

난민 캠프에서 군인들이 나눠주는 부실한 식사에 질려 진수성찬을 먹고 싶다 할 줄 알았더니, 아이들은 모두 프라이

드치킨이 먹고 싶다고 했습니다. 치킨을 좋아하는 건 전 세계 어린이의 공통적인 입맛인가 봅니다. 통역 겸 운전사로 동행하며 친구가 된 멕시코인 세르히오에게 제가 말했습니다.

"세르히오, 이 동네에서 제일 좋은 치킨집에 가자고!"

인터뷰를 통역하며 메자 가족의 사정에 감정이입이 되어 있던 세르히오 역시 신이 난 듯 '렛츠 고!'를 외쳤습니다. 취재용으로 사용하던 승용차 뒷좌석에 메자의 여섯 식구를 태우고 우리는 미국과 멕시코의 국경도시인 티후아나의 가장 좋은 치킨집으로 향했습니다. 의기양양하게 핸들을 잡은 세르히오는, 이윽고 우리를 'KFC'에 내려주었습니다.

"뭐야, 세르히오. 더 좋은 곳은 없는 거야?"

"킴, 이 동네에서는 KFC가 제일 좋은 곳이야."

저에게는 흔한 패스트푸드점이었지만 메자의 가족은 이곳이 처음이라고 했습니다. 고향 온두라스의 시골 마을에는 KFC가 없었고, 수천 킬로미터를 이동했던 멕시코의 캐러밴 행렬 속에서 KFC는 그들의 주머니 사정으로는 들를 엄두조차 낼 수 없던 곳이었습니다.

즐겁게 식사를 마쳤지만 그래도 뭔가 허전하고 뭐라도 더 주고 싶은 마음이 들었습니다. 그래서 이번에는 슈퍼마켓으로 생필품을 사러 가자고 제안했고, 우리는 근처의 슈퍼마켓으로 향했습니다.

아이들을 태운 카트를 밀며 필요한 생필품을 구입하는 동안 아이들은 금세 저와 친해졌습니다. 메자는 비록 제대로 된 학교 교육을 받지 못한 사람이었지만 매우 좋은 성품을 가진 사람었습니다.

어려운 처지에서도 신세 지는 것을 매우 미안해하며 꼭 필요한 것만 골라서 조금만 사려는 것이 눈에 띄었습니다. 그런데 아이들은 어느새 장난감 판매 코너에서 넋을 잃고 있었습니다. 조악하고 값싼 장난감들에 눈을 떼지 못하고 있었고, 마음대로 하나씩 고르라고 하자 아이들은 환호성을 지르며 즐거워했습니다. 물론 메자는 절대로 안 된다고 아이들을 말렸지만 말입니다. 슈퍼마켓에서의 즐거운 쇼핑을 마치고 페이스북 계정을 가진 메자의 큰아들과 아이디를 주고받은 뒤 그들과 헤어졌습니다.

취재 뒤 3주가 지나고 좋은 소식이 들려왔습니다. 제가 찍은 사진을 계기로 전 세계적인 관심을 받은 메자의 가족이 미국 인권 변호사의 도움을 받아 이례적으로 매우 신속하게 미국 망명을 가게 되었다는 것이었습니다.

몇 년의 시간이 흐른 지금 그 가족은 볼티모어에 정착해 살고 있습니다. 메자가 세르히오를 통해 보내준 사진 속에서 기저귀를 차고 있던 쌍둥이 자매는 폭풍 성장해 이제는 학교를 다니고 있었습니다. 사진 속에서 쌍둥이의 언니 오빠들은

미국에서 나고 자란 십 대들처럼 여유로운 모습이었습니다. 그리고 한결 편안해 보이는 사진 속의 메자는 멕시코 식당의 요리사로 일하고 있다며 미국을 방문하면 꼭 들러 달라고, 직접 만든 타코를 대접하고 싶다고 전했습니다.

때로는 취재를 통해 만나게 되는 사람들에게서 따뜻한 마음으로 사람을 대하는 법을 배웁니다. 얼마 전 일본의 고치현에 있는 아주 작은 어촌에서 전통적인 방법으로 낚싯대를 이용해 가다랑어를 한 마리씩 잡는 어부들을 취재하는 기획을 짰습니다.

그런데 저를 배에 태워 먼바다까지 나가서 가다랑어를 잡는 장면을 보여줄 어부를 섭외하기가 무척 어려웠습니다. 어부들은 도시에서 온 사진기자가 귀찮기만 했나 봅니다. 나중에 알게 되었지만 일반인이 조그만 어선을 타고 종일 바다에 나가 있으면 심한 뱃멀미를 겪고 조업을 방해할 정도로 민폐를 끼치는 일이 많아 도시에서 온 이방인을 배에 태우는 것을 주저한다고 합니다.

이때 우리나라로 치면 읍사무소의 담당 공무원이 저를 도와주었습니다. 마을 토박이인 그는 마을의 특산물과 가다랑어 조업이 해외 언론에 소개되면 마을에 도움이 되리라는 생각에 저를 물심양면으로 도와주었습니다. 그리고 마침내

어느 완고한 할아버지 선장님으로부터 승선을 허락받았습니다. 무뚝뚝한 선장님은 까칠한 말투로 몇 번이나 물으셨지요. 뱃멀미를 참을 수 있는지, 죽을 만큼 힘들다고 호소해도 만선이 될 때까지 절대 육지로 안 돌아올 텐데 견딜 수 있는지를요. 그리고 조황에 따라 출항한 항구로 돌아오지 않고 이곳에서 멀리 떨어진 항구로 갈지도 모른다며, 대중교통도 없는 다른 항구에 내려주면 알아서 찾아오라고 이야기했습니다.

쉰이 다 된 나이에 갑자기 구박덩이가 된 것 같아 조금은 서럽기도 했지만 어쩌겠어요. 바다에서는 선장님이 왕인 것을요.

날씨가 불안정해 몇 차례 일정이 연기된 뒤, 어느 날 밤 열한 시 무렵 항구에 나가 출발 준비를 했습니다. 할아버지 선장님을 비롯해 처음 만난 선원들에게 연신 잘 부탁드린다고 인사하는데, 조그만 경차가 배 쪽으로 다가왔습니다. 운전자는 담당 공무원이었습니다. 그는 제게 취재를 잘 부탁한다고 이야기하기 위해 온 것이 아니라 선장님에게 다시 한번 감사의 마음을 전하려고 온 것이었습니다. 그리고 제게는 뱃멀미 조심하고 잘 다녀오라는 진심 어린 인사를 건넸습니다.

드디어 항해가 시작되었습니다. 망망대해로 나간 배는 가다랑어 떼를 찾아 이리저리 옮겨 다녔지요. 이윽고 기다란 낚싯대를 낚아챌 때마다 커다란 가다랑어가 텅, 텅 소리를 내

며 뱃머리로 떨어지는 진풍경이 연출되었습니다.

그렇게 잡힌 가다랑어는 그물로 잡히는 가다랑어와 달리 몸에 상처가 나지 않아, 예로부터 신선하고 맛있는 물고기로 여겨졌다고 해요. 반나절 정도 높은 파도를 헤치며 이리저리 이동하고 정어리 미끼를 줄곧 바다에 던지며 가다랑어 떼를 유인하던 선장님은, 이제 사진은 충분히 찍지 않았느냐고 거듭 물었습니다.

일하는 데 방해가 되니 촬영을 그만하라는 이야기인가 싶어 조금만 더 찍겠다고 양해를 구했습니다. 그런데 나중에 알고 보니, 선장님은 사진을 충분히 찍었으면 이제 낚시 체험을 해보라는 뜻으로 말씀하신 거였어요. 배에 탄 기념으로 말이지요.

워낙 심한 방언을 쓰시는 데다 투박하게 말씀하시니 그 뜻을 잘못 이해하고 말았던 것입니다. 지나고 보니 선장님은 무뚝뚝한 어투와 달리 마음이 따뜻한 분이었습니다. 배를 타기 전에 건넨 수많은 질문도 걱정과 배려로 하신 말씀이었습니다.

조업을 하다가 쉬는 중에는 선원들에게 카메라 뒤쪽 모니터로 사진을 보여주기도 했어요. 선원들이 준비해 온 식사를 함께하고, 선원들이 쥐여준 낚싯대로 낚시 체험도 했지요. 낚시하는 제 모습을 선원들이 사진으로 찍어주며, 자신들도

사진을 잘 찍는다고 농담을 주고받았습니다.

하루 사이에 배라는 작은 공간에서 우리는 쉽게 친해질 수 있었습니다. 그리고 다음 날 오후 늦게 우리 배는 만선을 이뤄 출발한 항구로 돌아올 수 있었습니다.

항구에 다가가니 누군가 우리 배를 향해 반갑게 손을 흔들었습니다. 바로 그 공무원이었습니다. 일요일이었는데도 그는 배가 항구로 돌아올 거라는 무전을 듣고서 언제 돌아올지도 모를 우리를 그곳에서 몇 시간 전부터 기다리고 있었습니다.

그는 익숙한 솜씨로 배가 항구에 정박하는 것을 돕고 잡은 물고기들을 옮겼습니다. 그리고 선장님에게 몇 번이고 머리를 조아리며 감사의 마음을 전했습니다. 제가 뱃멀미도 하지 않고 무사히 돌아온 것을 자기 일처럼 기뻐했고요. 그 모습을 보고 깨달았습니다.

선장님은 사진기자를 통해 자신을 홍보하고 싶어서 취재에 응한 게 아니라 공무원의 따뜻한 마음과 성의에 감동해서 취재를 허락했다는 것을요. 공무원은 마을의 대표적인 산업을 취재하려고 온 언론사 기자에게 잘 보이기 위해 항구에 나온 것이 아니라, 취재에 협조해 준 선장님에게 고마워서 주말에도 쉬지 않고 항구에 나왔다는 것도요.

항구에는 선장님의 아내도 차를 가지고 와서 기다리고

있었습니다. 취재를 허락하고 배 안에서 많은 편의를 봐준 선장님에게 감사를 표할 길은 두 가지라고 생각했습니다. 취재한 것을 최대한 공정하게 보도하겠다고 진심으로 인사를 드리는 것, 그리고 선장님의 기념사진을 찍어드리겠다고 제안하는 것이었습니다. 무뚝뚝한 선장님이 거절하실까 걱정했지만, 선장님은 갑자기 할머니의 허리를 끌어안으며 어선 앞에서 자랑스러운 듯한 포즈를 잡으셨습니다. 쑥스러워하시는 할머니를 꼭 안고서 씩 웃으며 말씀하셨지요.

"결혼하고 50년 만에 처음으로 부인이랑 같이 사진 찍는 거야. 결혼식 이후에 둘이 같이 사진을 찍어본 적이 없어. 잘 찍어줘."

물론 두 분의 인생 사진은 아주 멋지게 찍어드렸습니다. 그날 저녁, 동료와 료칸(전통적인 일본의 여관)에서 식당으로 내려가자, 선장님이 특별히 보내주신 것이라며 료칸 주인이 생선회 한 접시를 가져왔습니다. 도시에서 맛볼 수 없는 신선함이 살아 있는 특수부위라고 하면서요.

회의 첫 식감은 약간 딱딱했어요. 그런데 입 안에서 몇 번 씹자 사르르 녹을 만큼 부드럽게 변하는 특별한 맛이 있었습니다. 겉모습은 무뚝뚝하지만 마음은 따뜻한 선장님처럼 말이죠.

카메라 앞에 서는 사람의 마음을 여는 제 나름의 비결이

랍시고 몇 자 남기고 보니, 사진기자로 일하면서 만난 마음
따뜻한 이들에게 배운 것만 한가득 떠오르네요.

사진 한 장만 주세요

———————————●———————————

"사진 한 장 주세요!"

"사진 한 장 찍어 주실래요?"

취재가 끝난 뒤 이런 말을 아주 쉽게 하는 사람이 꽤 많습니다. 한때는 이런 말을 들으면 기분이 몹시 상했습니다. 그들은 카메라의 셔터를 누르기만 하면 손쉽게 완성되는 것이 사진이라고 생각하겠지만, 저에게는 사진 한 장의 가치를 모르고 하는 말처럼 들렸지요. 게다가 이런 부탁을 하는 사람은 대개 기분 나쁠 정도로 거만합니다. 카메라를 멨다는 이유만으로 아무에게나 사진을 찍어주는 사람 취급을 받는 것 같아 퍽 속상했지요.

예전에 제가 근무한 국내 신문사에는 전설처럼 내려오

는 이야기가 있었는데요. 어느 국회의원 보좌관이 찾아와 사진 한 장 달라고 했다가 사진부장에게 혼쭐이 났다는 에피소드지요.

당시 어느 정치인이 인터뷰를 했는데 인터뷰 사진이 제법 마음에 들었다고 합니다. 그래서 보좌관을 통해 사진을 얻어 오라고 했지요. 그런데 신문사의 생리를 잘 모르는 그 보좌관이 사진부에 정중히 부탁한 게 아니라 기사를 쓴 사회부에 찾아간 것입니다.

그 기사의 주인은 기사를 쓴 사회부이고, 사진은 사회부의 명령 또는 요청에 따라 부속으로 딸려 오는 것이라고 잘못 생각한 거지요. 그러니 사회부장에게 사진을 요청하면 사회부장이 사진부장에게 '오더'를 내려서 쉽게 받아내리라고 여긴 것입니다. 물론 이런 잘못된 생각을 가졌더라도 공손하고 친절하게 이야기했다면 누구라도 그 생각을 바로잡아 주고 상냥히 응대했을 텐데요. 그 보좌관은 매우 거만한 태도로 사회부장에게 이야기했다고 해요. 마침 옆에서 그 모습을 지켜보던 사진부장이 크게 호통을 쳐서 그를 쫓아버렸다고 합니다.

막 입사한 제게 이런 이야기를 해준 사람은 선배 기자였습니다. 그가 이어 말하기를, 신문사의 사진은 저작권(copyright)이 있는 회사의 자산이라고 했습니다. 앞으로 취재를 하면서 만날 수많은 사람들이 손쉽게 사진 한 장을 달라고

할 텐데, 회사의 허락 없이 절대로 주면 안 된다고 알려주었습니다.

사진기자들 사이에는 우리가 찍은 사진 한 장은 저작권을 가진 소중한 자산이라는 인식이 확고히 자리 잡고 있습니다. 제가 겪은 사례를 하나 이야기해 볼게요.

입사 첫해에 기획 기사로 어느 수영장의 여름 풍경을 사진으로 찍어 보도하게 되었어요. 우연찮게도 사진에 찍힌 여성들이 당시 사진부 국장님의 따님과 친구들이었습니다. 그리고 그 친구들이 기념으로 사진을 몹시 가지고 싶어 해서 따님을 통해 부탁했는데, 사진부 국장님께서 막내 기자인 제게 사정을 상세히 설명하면서 사진을 한 장 인쇄해 선물해도 될지 물어보셨지요.

그만큼 사진기자들에게 사진 한 장은 땀 흘린 결과물이자 자존심의 상징이며, 서로 존중해야 하는 노력의 산물인 것입니다. 그래서 가끔 취재를 마치고 난 뒤 사진 부탁을 받을 때면, 제가 찍는 사진은 저작권이 모두 회사에 있어서 제 마음대로 드릴 수 없다고 사무적으로 답하곤 했습니다.

이랬던 제가 2011년 일본에서 발생한 동일본 대지진을 취재하면서 180도 바뀌었습니다. 당시 일본의 동북 지방에

서는 갑작스레 들이닥친 지진과 쓰나미로 1만 5000명 이상이 사망하고 2만 명이 실종되는 커다란 피해가 발생했습니다. 후쿠시마의 원자력 발전소 역시 쓰나미로 큰 피해를 입어 방사능이 유출되었고, 일본 사회는 절체절명의 위기에 놓여 있었습니다.

도쿄에서 헬리콥터를 타고 현장으로 급파된 제 눈앞에는 지금까지 보지 못한 처참한 광경이 펼쳐지고 있었습니다. 바로 얼마 전까지 사람들이 오순도순 살던 마을은 핵폭탄이라도 맞은 듯 원래의 모습을 잃은 채 쑥대밭이 되어 있었습니다. 바다에 있던 커다란 배는 마을 한가운데까지 떠내려와 있었고, 혼란 속에서 발생한 화재로 마을 대부분이 불타 사라진 곳도 있었습니다.

미처 피난을 떠나지 못한 수많은 사람이 실종되거나 폐허가 된 마을에서 처참한 주검으로 발견되었습니다. 살 곳을 잃은 많은 이가 고지대에 있는 학교에 마련된 임시 피난소에서 천막을 치고 살아가는 이재민 신세가 되었지요.

한 달쯤 흘러 살아남은 자들이 조금씩 안정을 찾아갈 무렵, 각지의 피난소에서 자원봉사자들이 새로운 봉사 활동을 시작했습니다. 폐허가 된 마을로 내려가 쓰나미의 잔해에서 사진 앨범을 꺼내 깨끗이 닦고 정리해서 주인을 찾아주는 일이었습니다. 당시는 스마트폰이 대중화되기 전이었고, 폴더

형 휴대폰 카메라의 해상도는 많이 낮았기에, 많은 사람이 카메라로 사진을 찍어 현상하고 인화해 앨범에 보관하던 시절이었습니다. 더구나 피해가 발생한 시골 마을에 살던 이재민들에게 가족 앨범은 쓰나미로 사망하거나 실종된 가족들을 추억할 수 있는 유일한 '연결고리'였습니다.

각지의 이재민 피난소에서는 수많은 봉사자가 진흙으로 뒤덮인 앨범에서 조심스럽게 사진을 꺼내 한 장 한 장 물로 잘 씻은 뒤 정성스레 말리고 있었습니다. 그 옆에는 집도, 가족도 잃은 채 겨우 살아남은 이재민들이 이렇게 복원된 사진들을 둘러보며 곁에서 사라져 버린 가족의 모습을 찾고 있었습니다. 그리고 잃어버린 줄로만 알았던 가족 앨범을 다시 찾게 된 사람들은 조용히 눈물을 흘리며 자원봉사자들에게 거듭 감사의 인사를 전했습니다.

당시 한 이재민 남성과 인터뷰를 하게 되었습니다. 예순에 가까운 그는, 가족들이 모두 건강히 살아남았지만 살던 집은 쓰나미로 떠내려갔다고 했습니다. 장성한 자녀들은 도시에서 살고 있어 쓰나미를 피할 수 있었고, 그는 아내와 함께 노모를 모시고 피난소에 머물고 있다고 했지요. 그는 가족의 행복한 추억이 담긴 앨범을 간절히 찾고 싶어 했습니다. 무엇보다 아이들의 어린 시절 모습이 고스란히 남아 있는 사진을

되찾고 싶어 했습니다.

　그러나 결국 앨범을 찾지 못한 그는 투박한 방언으로 '아마도 우리 집 사진은 태평양으로 흘러갔나 봅니다'라고 말하고는 헛헛한 웃음을 지었습니다. 길지 않은 시간이었지만 꽤 긴 이야기를 주고받은 그는, 힘든 곳까지 와서 취재하느라 고생이 많다고 저를 격려해 주기까지 했지요. 그의 말 속에서 현지 주민의 따뜻한 마음씨를 느낄 수 있었습니다. 무엇보다도 그들의 어려움을 카메라로 기록하고 보도하는 일에 대한 배려와 존경도 엿볼 수 있었기에 기분이 좋아지는 시간이었습니다.

　그런데 조금 뒤 그가 다시 저를 찾아왔습니다. 그 뒤에는 마지못해 따라온 듯한, 그의 어머니와 아내로 보이는 여성 두 분이 서 있었습니다. 그리고 그는 미안하다는 말을 반복하며 한 가지 부탁을 했습니다.

　"미안하지만 가족사진 한 장만 찍어줄 수 있나요? 이런 일을 겪고 나니 앞으로 어떤 일이 있을지 모르겠네요. 급하게 피난을 오느라 카메라도 없고, 미안합니다만 사진 한 장만 부탁합니다."

　조심스럽게 사진 한 장을 부탁하는 그에게서 제가 느낀 감정은, 예전에 같은 부탁을 받던 때에 느끼곤 했던 언짢음이 아니었습니다. 오히려 지금 찍는 사진 한 장이 누군가에게

정말 중요한 역할을 할 수 있겠다는 생각이 들며, 취재용으로 찍는 수많은 사진보다 훨씬 의미 있는 사진이 세상에 나올 것 같았습니다. 수많은 보도사진은 대부분 시간이 흐르면서 대중의 기억에서 잊히지만 이 사진은 이 가족들에게 소중한 기억으로 평생 남을 테니까요.

그래서 즐거운 마음으로 기꺼이 가족의 모습을 사진에 담았습니다. 한때 유원지에서 흔히 보던 사진사 아저씨처럼 '자, 카메라를 보고 웃어보세요'라고 외치며 사진을 찍어드렸지요. 그분의 가족들은 손가락 한번 누르면 쉽게 찍히는 제 사진 한 장에 너무나도 기뻐하고 감격하며 연신 고마움을 표했습니다. 사진 한 장이 누군가에겐 아주 소중하다는 것을 오롯이 느낄 수 있었습니다. 그들 인생의 중요한 순간을 포착해 기록하는 일을 하는 저 역시 중요한 사람이 된 것 같았습니다. 그리고 도쿄로 돌아와 사진을 제법 크게 인화해 그 남성이 가르쳐준 자녀의 주소로 보냈습니다.

그날 이후로 오랫동안 이어진 쓰나미 난민 취재에서 사람들을 인터뷰할 때면 언제나 먼저 이렇게 말을 꺼내곤 했습니다. '인터뷰해 주셔서 감사합니다. 괜찮으시면 사진 한 장 찍어드릴까요?' 그렇게 사진 한 장을 찍어드리면, 많은 분이 즐거워하고 고마워했습니다. 어차피 취재와 별개로 사진을 찍는 것이기에 회사의 저작권에도 저촉되지 않았고, 작은 봉

사도 되고, 취재를 계기로 인연을 맺은 이들에게 저만이 할 수 있는 작은 선물을 하는 것 같았습니다.

<center>∞</center>

그 뒤, 제가 먼저 나서서 '기념사진 한 장 드릴까요?'라고 이야기할 때가 많아졌습니다. 이러한 제안에 프로 사진기자가 사진을 찍어준다니 영광이라는 말로 오히려 저를 기분 좋게 해주시는 분도 많았고요.

그러고 나니 그동안 사람들에게 너무 딱딱하게 굴었던 건 아닌지 되돌아보게 되었습니다. 그동안 사진을 부탁한 분들을 오해해 온 것은 아닐까 하고요. 그들이 오래도록 간직하고 싶던 것은 단순히 제가 찍은 사진 한 장이 아니라, 아주 짧은 인연을 맺은 사진기자와 함께한 순간일지도 모릅니다. 그리고 어쩌면 무리한 요구를 한 건 그들이 아니고, 제가 아니었을까요?

얼굴을 만천하에 공개해야 하는 취재 요청을 받아들이는 것은 그들에게 쉽지 않은 결정이었을지도 모릅니다. 특히 행복보다는 불행을 더 많이 취재하는 일의 특성상 어려운 상황에서 취재에 응하는 것 자체가 호의를 보여준 것이지요.

이후 저는 사진 인심이 후한 사진기자가 되었습니다. 저

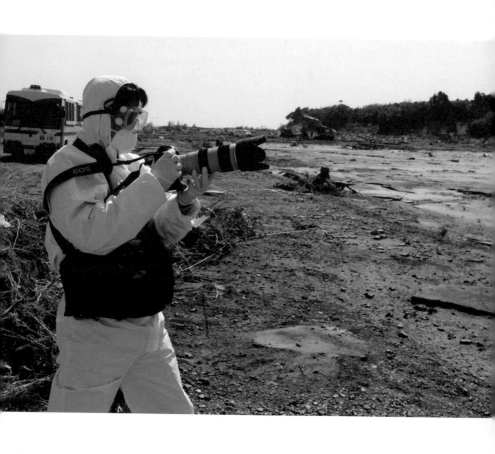

작권 때문에 취재에 사용한 사진은 줄 수 없지만, 대개 인터뷰가 끝나면 제가 먼저 '기념으로 사진 한 장 드릴까요?'라며 물어봅니다. 그리고 사진을 찍어 이메일로 발송합니다. 연세가 높아서 컴퓨터를 잘 쓰지 못하시는 분들에게는 사진을 인화해 보내드리고요.

한번은, 수년 전에 인터뷰한 사람을 다시 만나 인터뷰한 적이 있습니다. 그의 집 거실 한가운데에는 예전에 제가 선물한 사진이 큼지막하게 걸려 있었습니다. 그분은 제가 선물한 사진을 소중하게 간직하고 있었습니다.

어느 일본의 자위대 군인 아저씨도 생각납니다. 몇 주에 걸쳐 해상 자위대의 군함에 동승해 훈련을 취재하며 친해진 뒤 그에게 기념사진을 선물했지요. 그는 사진을 받고서, 훗날 자신의 영정 사진으로 쓰라고 가족들에게 이야기했다며 감격스러워했습니다.

사진 한 장 부탁드린다는 말에 예전에는 불편한 감정을 느꼈지만 지금은 따뜻한 감정을 느끼는 건, 결국 제 마음이 달라져서일까요? 무례한 태도로 사진을 요청하는 사람을 보면 여전히 기분이 상하지만요.

2장

각도

: 삶의 태도에 관하여

4차 산업혁명에서 살아남는 법

———————●———————

 곧 중학교에 진학하는 딸을 보면 요즘 아이들은 이미지를 언어로 사용한다는 생각이 들곤 합니다. 스마트폰 앱을 써서 사진과 동영상을 자유자재로 편집하고, 거리 풍경을 촬영해 좋아하는 음악에 맞추어 뮤직비디오를 뚝딱 만들기도 합니다. 어느 날은 재미있는 앱을 깔았다면서 제 사진을 찍더니 얼굴에 긴 머리를 붙이기도 하고 외계인처럼 바꾸기도 하며 깔깔 웃더라고요. 이렇게 손가락 터치 한 번으로 쉽게 바뀌는 사진을 보고 있자니 '원판 불변의 법칙'이라는 우스갯소리도 더 이상 통용되지 않는 시대가 되었구나 싶었습니다.

 생각해 보면 사진 기술은 엄청나게 발달했습니다. 1990

년대에 저는 사진기자가 되겠다는 목표를 갖고 대학교에 입학해 사진학을 전공했습니다. 그때는 값비싼 필름과 인화지를 사용하는 게 일반적이었습니다. 외국에서 디지털카메라가 발명되었다는 사실을 듣기는 했지만, 디지털카메라의 해상도가 필름 카메라의 해상도를 따라잡으려면 30~40년은 걸릴 것이라는 예측이 대부분이었지요.

모뎀에 연결된 전화선으로 '삐익' 소리를 내며 인터넷 통신에 접속해 사진 한 장을 내려받는 데 몇 분이나 걸리던 대한민국 대학가에서, 디지털카메라의 개발과 발전에 대한 정보는 신문의 해외 토픽에서나 찾아볼 수 있을 정도로 제한적이었습니다. 이런 상황에서 컬러사진의 현상과 인화를 위한 화학 방정식을 달달 외우고, 어두운 암실에서 현상약 냄새를 맡으며 학창 시절을 보낸 뒤 1999년 스포츠신문사에 입사했습니다.

처음 일을 시작했을 때 가장 어려운 일은 수동으로 포커스를 맞추는 것이었습니다. 물론 당시의 카메라에도 자동으로 초점을 맞추는 오토포커스(Auto Focus) 기능이 있었지만 속도도 느리고 정확하지 않아 스포츠 경기에서 빠르게 움직이는 선수들에게 초점을 맞추어 선명하게 포착하는 것은 불가능했습니다. 대포알처럼 보이는 600밀리와 400밀리 장초점 렌즈를 손가락을 미세하게 조절해 순식간에 초점을 맞추

기란 초년생 사진기자에게 너무나도 어려운 일이었습니다. 한 통에 36장짜리 필름으로 스포츠 경기를 취재하면 초점이 맞은 사진이 한 장도 없는 경우가 비일비재했습니다. 허탈해 하는 제게 선배들은 사진기자 생활 5~6년은 해야 겨우 초점 을 맞출 수 있을 거라고 이야기해 주곤 했습니다. 하루라도 빨리 일을 배워 제 몫을 하고 싶어서 쉬는 날에는 아마추어 경기를 쫓아다니며 수동으로 렌즈의 초점을 맞추는 연습을 했지요.

그런데 사진기자 생활을 시작하고 1년도 되지 않아 니 콘, 캐논과 같은 대형 카메라 회사에서 사람의 손과 눈보다 몇 배나 빠르고 정확하게 초점을 맞추는 카메라와 렌즈를 속 속 출시했습니다. 제가 일하던 신문사에서는 캐논의 'EOS 1V'라는 모델을 구입했는데요, 45개의 자동 초점 포인트를 갖춘 이 필름 카메라는 오랜 세월 손으로 렌즈의 초점을 맞추 던 숙련된 선배들보다 훨씬 빠르고 정확하게 초점을 맞추는 능력을 가지고 있었습니다. 이 카메라 덕분에 저는 사진의 초 점을 맞추는 능력에서만큼은 기라성 같은 사진기자들과 동일 선상에서 경쟁하는 것이 가능해졌지요.

당시 사진기자들 사이에서 전문가용 카메라의 끝판왕처 럼 인식되었던 이 카메라는 영원히 프로페셔널 카메라의 최 고봉으로 군림할 것 같았습니다. 제가 일하던 신문사에서 스

무 명에 가까운 사진기자들에게 풀 세트로 지급한 카메라와 렌즈를 모두 합하면 당시 강남의 중형 아파트 한 채 값이 될 만큼 비쌌지요. 카메라와 렌즈가 입고되는 날 편집국 복도에 카메라와 렌즈들을 돼지머리와 시루떡과 함께 놓고 고사를 지내기도 했습니다. 하지만 그 뒤 2년도 되지 않아 캐논은 전문가용 디지털카메라(DSLR)를 출시했고, 영원할 것 같던 EOS 1V 필름 카메라는 몇 년 지나지 않아 사진기자들 사이에서 자취를 감추어버렸습니다.

사진 기술이 단순히 초점 맞추기만 있는 것은 아닙니다. 10여 년 전에 헬리콥터를 타고 현장 사진을 찍은 일이 문득 떠오르네요.

2011년 3월 11일, 일본의 도호쿠(동북부) 지방에서 대형 쓰나미로 많은 인명 피해가 발생한 적이 있습니다. 도쿄 지국에서 일하던 저는, 자연의 힘 앞에서 무기력하게 파괴된 도시의 참상을 상공에서 담기 위해 재해 현장으로 향했습니다. 단 몇 시간 동안 이용하기 위해 수백만 원이 넘는 돈을 지불하고 헬리콥터에 탑승했지요. 대형 재난으로 쑥대밭이 된 처참한 광경을 사진에 제대로 담아 보도하기 위해 평소보다 몇 배는 더 집중한 기억이 있습니다.

이제는 취재를 위해서 비싼 비용을 들여서 헬기에 타지 않아도 됩니다. 드론이 나왔으니까요. 헬리콥터를 타고 사진

을 찍은 지 10년도 지나지 않아서 필수 취재 장비에 드론이 추가되었습니다. 필요할 때면 언제든지 손바닥만 한 드론을 하늘에 날려 헬리콥터에서 촬영한 사진보다 훨씬 다양한 사진과 비디오를 촬영할 수 있게 되었지요. 드론의 가격은 몇십만 원이니, 헬리콥터를 빌려 타는 비용에 비할 바가 아니고요.

이렇듯 세상은 점점 더 편하고 쉽게 사진을 찍을 수 있는 환경으로 변해가고 있습니다. 기술 발달로 많은 혜택을 누렸지만, 한편으로는 단점도 생겼습니다. 기술 발달이 많은 사진가를 울상 짓게 하고 있거든요. 상업 사진을 전문으로 다루는 사진가들은 점점 떨어지는 사진의 단가 때문에 고민하고 있습니다. 카메라가 디지털화되면서 카메라의 가격 역시 점점 떨어지고 있습니다. 제가 고등학생일 때, 아버지께서 큰맘 먹고 사주신 카메라는 80만 원이었습니다. 대기업 신입사원의 초임이 100만 원인 시절이었습니다.

30년이 지난 지금, 비슷한 성능의 카메라는 여전히 80만 원입니다만 대기업 신입사원의 초임은 300만 원이 넘습니다. 행사를 촬영하는 사진사들은 일당을 청구할 때면 카메라 가격이 언제나 걸림돌이 된다고 합니다. 제법 비싼 일당을 청구하면 고용주가 이렇게 대답한다는 것이죠.

"그 가격이면 저희가 좋은 카메라를 살 수 있겠는데요. 저희 직원 중에 사진을 잘 찍는 친구가 있으니 그 돈으로 카메라를 사서 직접 찍겠습니다."

수준 높은 광고 사진을 찍는 프로 사진가도 비슷한 고민을 합니다. 예전에는 고도의 기술과 경험으로 값비싼 스튜디오에서 조명과 배경을 미세하게 조절해 가며 정밀하게 작업해야만 수준 높은 광고 사진을 만들 수 있었습니다. 그런데 포토샵으로 손쉽게 사진 보정이 가능해지면서 역시 가격을 고민하고 있습니다. 심지어 상품 사진 한 장을 만 원도 안 되는 가격에 촬영하는 광고 스튜디오까지 등장했다고 합니다.

어쩌면 가까운 미래에 로봇 사진기자가 나타날지도 모릅니다. 인공지능이 세계적인 거장들의 사진을 끊임없이 학습해 완벽한 프레임과 앵글의 사진을 만드는 거예요. 그뿐만 아니라 정교하게 측정된 초점과 노출로 사진을 촬영하는 렌즈와 일체화된 눈, 자율주행으로 움직이는 바퀴와 프로펠러를 장착해 언제든지 하늘을 가르며 취재 장소를 찾아가는 로봇 사진기자가 등장할 수도 있지 않을까요? 공상과학 영화에나 나올 법한 상상이라고 생각하는 분도 계실 거예요. 하지만 테슬라의 일론 머스크가 가까운 미래에 사람이 운전하는 것은 불법이 될 것이라고 공언한 2015년에서 불과 몇 년이 지난 2022년의 자율주행기술을 살펴보면, 그의 말이 허황된 이야

기만은 아니라는 생각이 듭니다. 과학 기술은 생각보다 훨씬 빠르게 변하고 있습니다.

기술의 발달은 아이러니합니다. 기술은 인간의 삶을 편하게 해주지만 인간이 손과 경험으로 축적한 손맛과 기술에 대한 경제적 가치를 떨어뜨리니까요. 이러한 변화는 사진 기술에만 해당하지 않을 겁니다. 다양한 직업군에도 이러한 변화는 빠르게 진행되고 있을 테니까요. 4차 산업혁명이라는 말이 더 이상 낯설지 않은 지금, 어떤 자세로 변하는 세상을 바라봐야 할까요?

∞

사람마다 방법은 다르겠지만 저는 '공감'과 '창의성'을 무기로 삼으려 합니다. 많은 사람이 사진기자를 뉴스 현장에서 셔터를 눌러 사진을 찍는 직업이라고만 생각합니다. 따라서 사진을 잘 찍는 능력이 사진기자에게 가장 중요한 덕목이라고 생각하는 경우가 많습니다. 하지만 제 경험을 놓고 보면 사진을 잘 찍는 것만이 능사는 아닌 것 같습니다. 저는 사진기자가 궁극적으로 해야 하는 일은 우리에게 일어나는 여러 가지 사건 사고, 즉 뉴스 속에서 '사람의 얼굴'을 찾아 사진에 담아내는 것이라고 생각합니다. 다양한 보도사진을 보다 보

면 한 가지 큰 공통점을 발견할 수 있는데요. 수많은 사건, 사고, 재난, 재해 등을 보여주는 사진 속 주인공이 바로 사람이라는 점입니다.

예를 들어 거대한 태풍이 한반도를 휩쓸고 지나가면 활자로 쓰인 신문 기사에서는 태풍을 주인공으로 삼아 우리에게 어떤 피해를 주었는지 이야기합니다. 하지만 보도사진에서는 태풍으로 피해를 본 사람, 피해를 복구하기 위해 안간힘을 쓰는 사람이 주인공이 됩니다. 즉, 오늘 벌어진 뉴스가 우리 사회에 어떤 영향을 끼치는지 보여주기 위해 뉴스 속에서 휴먼 스토리를 찾아 사진에 담아내는 것이 사진기자의 역할입니다. 그리고 이를 위해 가장 필요한 것은 바로 뉴스 속 인물과의 공감 능력입니다. 공감 능력에는 단순히 카메라의 셔터를 눌러 사진을 찍는 것 이상이 필요하지요.

때로는 사진의 피사체가 되는 뉴스 속 인물에게 취재와 보도에 대한 허락을 받는 일이 사진을 찍는 것보다 더 어려울 때도 있습니다. 이들은 자신이 겪는 슬픔과 아픔 때문에 자의 반 타의 반으로 뉴스에 등장하게 된 경우가 많습니다. 보도사진의 취재에 응한다고 해서 예능 프로에서처럼 출연료를 받는 일도 없으며, 내밀한 사생활을 사진기자의 카메라 앞에 고스란히 노출해야 하는 일도 많습니다. 어떻게 보면 사진기자의 취재 대상이 된다는 것은 아무런 이득도 얻을 수 없는 일

이라고도 할 수 있습니다. 그럼에도 마음을 열고 취재와 보도를 허락하는 것은 이들과 사진기자들이 언어와 비언어로 소통해 공감을 나누기 때문일 것입니다.

　사연을 듣다 종종 뷰파인더를 눈물로 적시는 인간 사진기자들이기에 그분들도 마음을 열고 카메라 앞에서 자연스럽게 이야기를 펼쳐놓을 수 있습니다. 인공지능이 깊은 소통을 하고 인간적 신뢰를 바탕으로 뉴스 속 인물의 마음을 열 수 있을까요? 더 나아가 인공지능이 우리 사회가 공감할 수 있는 이야기를 찾아내 사진에 담아 독자에게 전할 수 있을까요?

　'창의성' 역시 마찬가지입니다. 매일매일 촬영해야 하고 사진으로 결과물을 보여야 하는 사진기자에게 가장 두려운 일은 매너리즘에 빠지는 것입니다. 사진기자의 연중 취재 일정을 엿보면 농사를 짓는 일처럼 연례행사와 같은 뉴스 이벤트가 많은 데다, 많은 뉴스 이벤트의 시간과 장소는 달라도 사진에서는 비슷해 보이는 경우도 많습니다. 정치인과 기업인의 천편일률적인 악수 사진을 보면 쉽게 이해가 될 것입니다.

　하지만 매일매일 비슷한 취재 속에서 새로운 앵글을 찾으려 하고, 새로운 시각으로 뉴스를 보려는 태도는 인간만 할 수 있는 노력이 아닐까요? 주어진 데이터를 분석해 정해진 루틴으로 일을 처리하는 인공지능에 이와 같은 창의성을 기대할 수 있을까요? 그리고 창의적인 앵글로 지금까지 그 어

떤 사진보다 더욱 강한 시각적 임팩트로 진실을 기록하는 사진을 찍었을 때 느껴지는 인간의 희열을 과연 인공지능이 느낄 수 있을까요? 공감 능력과 창의성에 대해 끊임없이 고민하고 노력한다면, 제가 인공지능에 일자리를 빼앗길 가능성은 낮을 것 같습니다.

물론, 모든 삶의 영역에서 공감과 창의성만 답이 될 수는 없습니다. 중요한 건 자신의 강점이 무엇인지 꾸준히 고민하는 것이겠죠. 사회가 끊임없이 빠르게 변하고 있다면, 그 안에서 본인의 강점을 찾는 노력이 필요한 때라고 생각합니다. 그러면 차별화를 위한 답은 저절로 찾아지지 않을까요?

고정관념 뛰어 넘기

————————●————————

"모든 사진에는 두 명이 존재한다. 사진가와 보는 사람이 다(There are always two people in every picture: the photographer and the viewer)."

사진의 거장 앤설 애덤스(Ansel Adams)의 말입니다. 사진 에는 촬영하는 사람과 그 사진을 보는 사람 사이의 상호 관계 가 존재한다는 의미지요. 사진가는 자신의 메시지가 보는 이 들에게 잘 전달되기를 바랍니다. 그렇기에 사진을 찍을 때 무 의식적으로 보는 사람이 피사체에 대해 파악하기 쉬운 스테 레오타입을 만들게 되기도 합니다.

재미난 실험을 하나 소개할까요? 캐논이 사진가 여섯 명에게 인물 사진 촬영을 의뢰했습니다. 재미있게도 동일한 모델에 대해 각기 다른 정보를 제공했지요. 모델은 덩치가 큰 백인 남성 마이클이었습니다. 마이클의 외모는 약간 튀는 스타일이었습니다. 일단 덩치가 컸기에 힘이 세 보였고요. 넓은 어깨와 머리카락 한 올 남기지 않은 민머리에서는 범상치 않은 기운이 풍겼습니다. 하지만 미소를 지을 때면 더없이 착하고 여유로운 사람처럼 보였지요.

캐논은 모든 사진가에게 똑같은 장소에서 따로따로 촬영해달라고 요청했습니다. 촬영 장소는 반쯤 허물어진 건물을 이용한 커다란 스튜디오였지요. 갱스터 영화의 무대로 써도 될 만큼 썰렁하고 음침해 보이기도 하고, 콘크리트 벽이 그대로 드러나 있어 모던한 카페가 들어서도 이상하지 않을 힙한 공간처럼 보이기도 했습니다.

캐논은 촬영 전에 마이클의 직업에 대해 서로 다른 정보를 사진가들에게 알려주었습니다. 마이클의 직업은 백만장자, 전과자, 심령술사, 알코올 중독자, 사람의 목숨을 구한 적이 있는 훌륭한 인명 구조원, 어부라는 것이었습니다. 한 명의 인물에 대해 각기 다른 정보를 접한 사진작가들은 모두 결이 전혀 다른 포트레이트 사진을 완성했습니다.

모두 같은 장소에서 같은 인물을 촬영한 것이지만, 사진

한 장 한 장이 주는 느낌은 매우 달랐습니다. 백만장자 마이클은 미국의 경제 전문지 표지에서 봄 직한 야망에 가득 찬 자신만만한 얼굴입니다. 심령술사 마이클은 마음을 읽어내려는 듯 강한 시선으로 우리를 쏘아보고 있습니다. 알코올 중독자 마이클은 매우 불안한 모습을 보이고, 인명 구조원 마이클은 사람의 목숨을 구한 용감하고 정의로운 사람답게 선한 웃음을 띠고 있습니다. 어부의 삶을 살고 있는 마이클의 사진에서는 안분지족의 미소가 엿보이지만, 전과자가 된 사진에서는 불만이 가득해 보입니다. 마이클의 눈에도 사진 속 자신의 모습이 낯설게 느껴졌던 것 같습니다. 그는 자신의 모습이 담긴 사진들을 보며 말했습니다.

"다른 사람의 사진을 보는 것 같군요."

그리고 그는 사진가들에게 진실을 털어놓았지요. 자신은 어부도, 알코올 중독자도, 백만장자도 아니며 교도소에 다녀온 적도 없다고요. 인명 구조원이기는 하지만 사람을 구해본 적은 없으며, 심령술사는 더더욱 아니라고 말했지요.

이 실험에서 타인에 대한 편견이 우리를 얼마나 편협하게 만드는지 확인할 수 있습니다. 사진가 여섯 명이 각자의 시선으로 촬영한 사진을 한 장 한 장을 들여다보노라면, 신문과 잡지 또는 인터넷에 게재된 인터뷰 기사에서 자주 보던 해당 직업군의 전형적인 인물 사진이 떠오르기 때문입니다.

그를 촬영한 사진가들은 마이클의 가짜 직업을 들은 뒤 마이클이라는 인물의 진짜 모습을 찾기보다는 자기 머릿속 무의식 창고에 저당된 해당 직업의 스테레오타입의 이미지와 비슷한 사진을 촬영한 것 같습니다. 사진을 보는 우리도, 사진과 함께 명시된 직업을 보고 마이클을 그 직업에 걸맞은 스테레오타입의 사람으로 이해하지 않았을까요?

최근에 스테레오타입의 사진에 대해 자각한 계기가 있었습니다. 2020년 도쿄에서 열릴 올림픽을 앞두고 다양한 기획 기사를 준비하고 취재했습니다. 그 가운데 일본에서 휠체어 댄서로 활동하는 감바라 겐타 씨를 취재하게 되었습니다. 그는 장애인 올림픽의 개막식 행사에서 공연하는 것을 목표로 공개 오디션을 준비하고 있었지요. 선천적으로 척추 갈림증을 안고 태어난 감바라 씨는 하반신이 제대로 성장하지 않는 장애 때문에 휠체어 없이는 생활이 불편했습니다. 하지만 장애를 자신의 개성으로 삼아 휠체어를 활용한 댄스를 창작해 선보였고, 일본에서 많은 인기를 끌고 있었습니다.

그의 이야기를 통해 일본의 장애인들이 도쿄 장애인 올림픽에 가지는 기대를 전하고, 일본 사회의 장애인 복지 인프라 시설과 장애인을 보는 시선 등을 알리고 싶었지요. 이런 취재 의도를 듣고서 평상시에는 IT 관련 일을 하는 대기업의

직원이자 아름다운 아내와 딸과 함께 행복한 가정을 누리며 사는 감바라 씨는 흔쾌히 밀착 취재를 허락해 주었습니다.

그를 만나기 전부터 저는 머릿속에서 몇 가지 이미지를 자연스럽게 구상하고 있었습니다. 하나는 제대로 자라지 않은 채 이리저리 구부러지고 뒤틀린 그의 하체를 클로즈업해 장애의 정도를 보여주는 것이었고, 다른 하나는 정상인들 사이에서 휠체어를 타고 출퇴근하며 어려움을 겪는 모습이었습니다. 세계 3위의 경제 대국이지만 장애인을 위한 인프라는 미국과 유럽에 비해 다소 취약한 일본 사회의 모습을 보여주려는 제 의도가, 그동안 미디어에서 보던 장애인에 대한 스테레오타입 이미지들과 섞이면서 만들어진 구상이었습니다. 이렇게 머릿속에 형성된 이미지, 즉 제가 사진에 담고 싶은 이미지 속에서 감바라 씨는 철저하게 사회의 약자로 그려져 있었습니다.

하지만 취재 첫날부터 이러한 스테레오타입의 이미지는 기분 좋게 부서졌습니다. 감바라 씨는 너무나 밝은 태도로 인생을 적극적으로 살고 있었습니다. 휠체어를 분신처럼 다루는 그는 지하철을 탈 때면 엘리베이터를 타기 위해 먼 길을 돌아가거나 역무원을 불러 도움을 청하는 대신, 경사가 심한 에스컬레이터도 능숙하게 탄 뒤 바닥에 닿기 전에 번쩍 휠체어로 점프해 멋지게 착지했지요. 보고 있는 저로서는 혀를 내

두를 수밖에 없었습니다. 그의 점프와 착지는 너무 순식간이어서 사진 속에 제대로 담지도 못할 정도였으니까요. 퇴근 후 무용 연습을 할 때면 재밌는 농담으로 주변 사람들을 즐겁게 해주는, 모임의 중심이 되는 사람이었습니다.

아장아장 걷는 어린 딸과 외출할 때면 여느 아빠들처럼 안고 걷는 대신에 휠체어에 탄 자신의 무릎에 앉히고 씽씽 달려 딸을 즐겁게 해주었습니다. 집안일을 앞장서서 하고, 아내가 빨래한 옷을 개면 스케이트보드 위에 싣고 방으로 옮겨 가서 옷장에 차곡차곡 정리하는 자상한 남편이었습니다. 그의 아내는 비장애인이었는데요, 남편과 함께 살면서 장애인으로서 남편이 느끼는 불편에 대해 어떻게 생각하는지 묻자 고개를 갸우뚱하며 대답했습니다.

"글쎄요, 남편과 함께 다니면서 불편을 느껴본 적은 없어요. 남편에게 장애가 있는지 그다지 실감이 나지도 않고요."

어쩌면 저는 그에게 애당초 있지도 않았던 사회적 약자로서의 모습을 스테레오타입과 같은 이미지로 정해놓고 그를 바라봤던 것 같습니다.

감바라 씨의 참모습을 한 장의 사진으로 제대로 담을 수 있는 순간은 우연히 찾아왔습니다. 댄스 공연을 앞두고 대기실에서 무대의상을 입는 그의 모습을 보게 된 것이지요. 저는 깜짝 놀랐습니다. 그의 어깨와 등은 이소룡 뺨치게 멋진 근육

으로 불끈거리고 있었습니다. 어린 시절부터 휠체어의 바퀴를 굴리고 두 팔로 몸을 지탱하며 생활하는 동안 자연스럽게 형성된 그의 상반신 근육은, 한때 수많은 젊은 남성을 사로잡은 이소룡의 아름답고 매혹적인 몸에 비할 바가 아니었습니다. 그의 근육과 뼈가 만들어낸 아름다움에 매혹된 저는 탄성을 지르며 카메라의 셔터를 누르지 않을 수 없었습니다.

"뒷모습이 이소룡 같아요!"

저의 찬사에 그는 즐거워하면서 영화에 나오는 이소룡의 뒷모습 같은 포즈를 자연스럽게 취하기도 했습니다. 이날 카메라에 담은 사진은 며칠 동안 그를 취재하면서 촬영한 것들 중에서 가장 마음에 드는 사진이 되었습니다. 그리고 취재가 모두 끝난 뒤 감바라 씨에게 이 사진을 보여주었습니다.

감바라 씨는 지금까지 여러 차례 일본 미디어의 취재 대상이 되었지만 이런 모습을 사진으로 남기고 보도한 사진기자는 한 명도 없었다면서, 자신도 자기 뒷모습이 이렇게 멋있는지 몰랐다며 매우 흡족해했습니다. 새로운 시각으로 본 그의 모습이 담긴 사진을 바라보는 두 사람, 사진가와 사진을 보는 사람이 모두 만족하며 사진 속의 메시지에 공감하는 순간이었습니다.

마지막 취재를 마치고 힘차게 휠체어를 밀며 경쾌하게 집으로 향하는 그의 뒷모습을 보며 느낀 것은 장애인에 대해

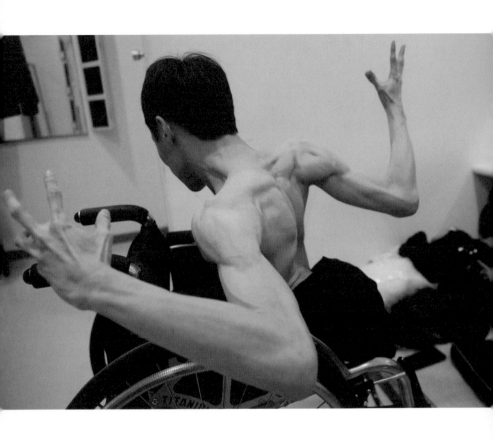

제가 가졌던, 연민이라는 이름으로 포장된 스테레오타입이 보기 좋게 깨진 것에 대한 안도감과 좋은 사람을 만나서 좋은 사진도 남기고 인생에 도움이 되는 무엇인가를 배웠다는 만족감이었습니다.

∞

"한 사람의 외양을 사진으로 찍는 것과 그 사람이 어떤 사람인지 보여주는 포트레이트 사진을 찍는 것은 엄연히 다른 일이다(It's one thing to make a picture of what a person looks like, it's another thing to make a portrait of who they are)."

미국의 사진가 폴 카포니그로(Paul Caponigro)가 한 말입니다. 무의식적으로 작용하는 스테레오타입으로 인해 그 사람이 가진 본래의 가치를 놓칠 수 있다는 의미입니다. 저 역시 감바라 씨를 취재하면서 스테레오타입에 갇혀 있었다면 아마도 제가 가장 좋아한 그의 '이소룡 등근육'을 사진에 담지 못했을지도 모릅니다.

미국의 언론인 에드워드 머로(Edward R. Murro)는 "모든 사람은 자기 경험의 포로다. 편견을 버릴 수 있는 사람은 아무도 없다"라고 했습니다. 그만큼 편견을 버리고 피사체를 마주 하기가 쉽지 않다는 말이겠지요. 하지만 스테레오타입에

서 벗어날 때 비소로 피사체의 진정한 면을 발견하게 되겠지요. 비단 사진만의 이야기는 아닐 겁니다.

우리는 성별, 직업, 인종 등에 대한 고정관념 때문에 많은 오해를 합니다. 흑인을 만나면 농구를 잘하고 랩과 힙합에도 능할 것 같은 느낌이 듭니다. 할리우드 영화에서 안경 낀 동양 남자가 나오면 주인공이 위기에 처했을 때 숨겨두었던 해킹 솜씨를 발휘해 구해주리라고 예상합니다. 미국의 백인 아저씨를 상상하면 불룩 나온 배에 후드가 달린 넉넉한 옷을 입고 손에는 콜라와 빅맥을 든 모습을 연상하지요. 할리우드 영화에서 금발머리 여성은 그다지 머리가 좋지 않은 캐릭터로 묘사되는 경우가 많다는 것은 널리 알려진 사실입니다.

저 역시 외국에 살며 다양한 배경을 가진 외국인과 일하는 경우가 많다 보니 외국인들이 한국인을 바라보는 스테레오타입을 접할 때가 많습니다. 그들은 제가 매끼 김치 없이는 밥을 잘 먹지 못할 것이라고 생각합니다. 제 주변의 한국 여성은 대부분 성형수술을 받았을 것이라고 예상하고요. 한국 남자는 대부분 꽃미남에, 달달한 연애에 능하다고 여기더라고요. 한국 사람은 대부분 대가족으로 살며, 드라마에 나오는 크고 화려한 집에서 온 가족이 모여 매일 한정식 풀코스를 먹는다고 생각합니다. 하지만 저는 김치보다 치즈를 더 좋아합니다. 친구들과 일가친척을 보면 성형수술은커녕 귀도 뚫지

않은 사람이 더 많고요. 달콤한 연애보다는 달콤살벌한 연애를 하는 사람이 더 많습니다. 요즘 한국에서는 1인 가구가 급속도로 늘었고, 간단한 배달 음식을 즐기는 사람이 아주 흔하지요.

누군가에게는 우리도 스테레오타입의 이미지로 보일 수 있다는 사실. 이 사실만으로도 다른 사람을 스테레오타입으로 성급하게 파악하면 안 된다는 것을 납득할 수 있겠지요?

괴벨스의 그림자

───────●───────

　최근 몇 년간 가짜 뉴스가 점점 더 많아지는 듯합니다. 유튜브에서는 자극적인 점만 잔뜩 강조한 짜깁기 영상의 조회 수가 빠르게 올라가고, 실제 기사처럼 편집된 가짜 뉴스가 SNS를 통해 무분별하게 퍼지곤 합니다. 우리는 너무나 쉽게 가짜 뉴스에 속고 때로는 자신도 모르게 가짜 뉴스를 퍼나르며 정치적 갈라치기에 일조하기도 합니다.

　저 역시 가짜 뉴스와 선동에 넘어갈 때가 있습니다. 친한 사진기자들끼리 이용하는 단체 채팅방에 공유된 가짜 뉴스에 단체로 속기도 합니다.

　얼마 전 러시아가 우크라이나 침공을 시작했을 때의 일인데요. 단체 채팅방에 올라온 우크라이나 공습 모습이라는

동영상을 보자마자 또 다른 지인들에게 전달하고 보니, 비디오 게임의 티저 영상이라는 걸 뒤늦게 알게 되어 아차 한 적도 있습니다. 그러면서 슬그머니 걱정이 들었는데요. 가짜 뉴스와 관련된 뼈아픈 역사가 생각났기 때문입니다.

그 중심에는 파울 요제프 괴벨스(Paul Joseph Goebbels)가 있습니다. 나치의 선동가로 유명한 그는, 2차 세계대전 당시 선전부 장관으로 일하며 탁월한 선동 능력을 이용해 언론, 출판, 방송 등을 장악한 뒤 유대인 탄압과 나치 정권의 전쟁 범죄에 앞장섰습니다.

노동자 계급 출신이며 소아마비 때문에 다리가 불편했던 괴벨스는, 훗날 아돌프 히틀러의 나치 독일이 그토록 자랑스럽게 여기며 이상형으로 삼던 금발에 키가 크고 건장한 모습의 아리안족의 이상적인 외모와는 거리가 멀었습니다. 검은 머리카락에 키가 작고, 다리를 저는 연약한 남자였지요.

그는 어린 시절부터 이런 열등감을 지적 우월감으로 극복하기 위해 공부에 매진했다고 합니다. 대입 시험 중 작문 과목에서는 최고점을 받았고, 대학을 졸업할 때는 동기들을 대표해 졸업 연설을 할 정도였다니, 그가 얼마나 우수한 학생이었는지 알 수 있습니다. 하지만 1차 세계대전에서 패전한 독일의 경제적, 사회적 혼란 속에서 똑똑하지만 연약한 육체

를 가진 이 남자가 할 수 있는 일은 많지 않았습니다.

1921년 그는 독문학 박사학위를 취득했지만 팍팍한 삶은 바뀌지 않았습니다. 첫사랑인 부유층 유대인 여성과 끝내 이별하고, 언론인이 되려던 뜻도 이루지 못했습니다. 변변한 직장도 구하지 못한 채 부모에게 얹혀살던 괴벨스는 점차 히틀러의 나치당에 관심을 가지게 됩니다.

뮌헨 맥주홀 쿠데타를 일으킨 뒤 일약 독일의 스타 정치인으로 떠오른 히틀러는 괴벨스에게 '혼돈의 독일을 새로운 시대로 이끌어줄 강력한 지도자'의 모습으로 다가왔습니다. 그리고 지역의 나치당에 입당한 괴벨스는 대부분 퇴역한 하급직 군인, 빈민과 실업자가 주축이던 나치 조직에서 '박사님'으로 불리며 군계일학 같은 존재가 됩니다. 무엇보다 그의 선동적이며 격정적인 연설은 나치당원들을 열광하게 만들어 그를 나치의 중앙 무대로 이끌었습니다. 괴벨스가 히틀러를 처음 만난 뒤 남긴 말은 그가 얼마나 히틀러에게 경도되었는지 알게 해줍니다.

"이 남자는 누구인가? 반은 인간이요, 반은 신이다. 진정 그리스도인가? 아니면 세례 요한?"

유유상종이라고 하더니 독일의 철학자 니체의 권력에의 의지와 초인 사상에 매료되어 있던 히틀러가 괴벨스의 눈에는 초인으로 보였는지도 모릅니다. 이후 히틀러의 절대적인

신임 아래 베를린의 나치당 책임자로 임명된 괴벨스는 당시 공산당이 절대적인 우세를 점하던 베를린과 북독일 지역에서 세력을 불리는 데 결정적인 역할을 합니다.

그는 《공격(Der Angriff)》이라는 신문을 창간하면서 오늘 날의 티저(Teaser) 광고의 원조 격인 광고 수법으로 사람들의 관심을 모았습니다. 붉은 바탕에 큰 물음표를 그려 넣은 다음 하단에 '공격은 7월 4일 시작된다'라고 쓴 광고물과 광고판을 시내 곳곳에 뿌렸습니다. 이렇게 사람들을 궁금하게 만든 뒤 7월 4일 《공격》을 세상에 내놓아 창간호부터 큰 관심을 끌게 만들었지요.

그는 정적을 공격하는 데 가짜 뉴스를 서슴 없이 이용했습니다. 당시 나치의 세력이 커지는 것을 견제하던 베를린의 부경찰청장 베른하르트 바이스를 공격하기 위해 독일의 저변에 깔려 있던 '반유대인 정서'를 이용해 가짜 뉴스를 만들었습니다.

베른하르트는 우파 부르주아 정당 출신의 법학박사이며 유대인도 아니었지만, 외모만큼은 유대인의 스테레오타입과 닮아 있었습니다. 매부리코에 뿔테 안경을 쓰고 작은 키에 검은 머리칼을 가진 베른하르트를, 나치의 추종자뿐 아니라 많은 독일인이 공공의 적으로 여기는 유대계 자본자 집안 출신이라는 의혹으로 공격했습니다. 괴벨스는 신문 기사와 칼럼,

책 그리고 심지어 만화까지 동원해 베른하르트를 끈질기게 공격했습니다. 베른하르트는 객관적인 사실을 제시하며 소송까지 벌였지만 역부족이었습니다.

대중은 베른하르트의 상식적 증거와 해명을 거부한 채 괴벨스의 선동에 넘어갔으며 이러한 반유대인 정서를 이용한 괴벨스의 가짜 뉴스 전략은 이후 나치 권력의 원동력이 되었습니다. 괴벨스와 나치가 거짓 주장을 하며 선동한다는 증거는 넘쳐났지만, 많은 독일인이 게르만 인종주의와 유대인 혐오가 뒤섞인 선동 속에 확증 편향에 빠진 채 나치의 지지자로 변했습니다.

괴벨스는 첨단 미디어와 기술을 선전에 이용하는 데도 뛰어났습니다. 1932년 히틀러가 대통령 선거에 출마하자 히틀러의 연설을 작은 크기의 음반으로 제작해 뿌렸으며 히틀러의 기록영화를 만들어 전국에서 상영했습니다. 그리고 다른 후보들이 육로로 옮겨 다니며 선거 유세를 할 때 히틀러는 비행기를 타고 전국을 순회하며 하루에도 여러 도시에서 연설을 하게 해 히틀러는 독일 어디에나 있다는 이미지를 심었지요. 이러한 괴벨스의 선전선동 전략은 히틀러의 천재적인 웅변 솜씨와 만나 새로운 독일을 이끌어갈 신적인 존재로 히틀러를 포장했고, 1933년 히틀러는 합법적으로 독일의 총리가 되어 독일을 손아귀에 쥘 수 있었습니다.

히틀러는 세계 역사상 최초로 중앙 정부의 각료 지위로 선전과 공보를 담당하는 부서인 국민계몽선전부를 신설했고 괴벨스를 장관으로 임명했습니다. 그리고 여느 독재정권이 그러하듯, 괴벨스는 언론을 통폐합하며 언론 장악에 나섰습니다. 한때 언론인을 꿈꾸었던 그는 독일의 유수 언론사들을 좌파 혹은 유대계 언론사라는 이유로 통폐합하며 언론을 정권의 나팔수로 묶어두었습니다. 괴벨스의 언론국은 매일 언론사 간부들을 모아 회의를 소집하고 보도 지침을 내리며 기사의 뉘앙스와 분위기까지 지시했습니다. 마음에 안 드는 기사를 쓰는 기자들은 언론인 자격을 박탈하거나 수용소로 보내기도 했습니다.

그는 영화 제작에도 많은 공을 들였는데, 역사상 가장 뛰어난 정치 선전 영화로 손꼽히는 레니 리펜슈탈의 선전 영화 〈의지의 승리(Triumph des willens)〉의 제작에도 후원을 아끼지 않았습니다. 뉘른베르크에서 열린 나치당의 전당 대회를 기록한 이 다큐멘터리 영화는 히틀러에 열광하는 당원과 군중의 모습을 치밀하게 계산된 웅장한 영상 속에 담아 히틀러의 신격화에 큰 역할을 했습니다.

그는 등장한 지 10년도 되지 않은 라디오에도 주목했습니다. 고가품이던 라디오를 독일 제조업의 기술력을 이용해 국민수신기(Volksempfänger)라는 염가형 모델로 만들어 보급

했지요. 독일의 라디오 보급률은 세계 최고 수준인 70퍼센트에 이르렀습니다. 라디오는 나치와 히틀러에 대한 환상을 심어주는 도구로 쓰였고요. 라디오 방송의 청취 범위가 제한되어 외국 방송은 들을 수 없고 오로지 괴벨스와 나치 독일의 입맛에 맞는 내용만 온종일 들으며 독일 국민은 세뇌되듯 나치의 사상에 물들어 갔습니다.

이 밖에도 괴벨스의 악행은 모두 나열하기 힘들 정도입니다. 정권의 입맛에 맞지 않는 도서들을 모아 분서(焚書) 행사를 열어 2만 권이 넘는 책을 불태웠고, 유대인 또는 좌파 출신 모더니즘 예술가들의 미술 작품 5000여 점을 퇴폐 미술이라고 소각했습니다.

그는 히틀러가 침략 전쟁을 수행하는 과정에서도 정권의 나팔수 역할을 충실히 했습니다. 끊임없이 가짜 뉴스를 생산해 독일 국민에게 2차 세계대전은 침략 전쟁이 아닌 영국과 미국 그리고 프랑스로부터 독일을 지키기 위한 신성한 전쟁임을 선전하며 국민들이 총을 잡고 전장에 나가도록 만들었습니다.

전쟁의 막바지에는 대규모 집회를 열어 독일이 벌이는 전쟁이 야만적이고 파괴적인 러시아의 볼셰비키 세력으로부터 유럽의 문화를 지키는 성스러운 전쟁이라고 포장하며 독일인들을 총력전이라는 이름하에 전쟁으로 내몰았습니다. 전

쟁의 패색이 짙어지자 히틀러는 자신의 신화를 만들어주고 끝까지 자신을 맹종해 준 괴벨스를 독일 정부의 총리로 임명했지만 이것은 허울 좋은 영광일 뿐이었습니다.

소련군의 베를린의 진입이 가까워 오자 히틀러는 연인 에바 브라운과 자살로 생을 마감했습니다. 그리고 하루 뒤인 1945년 4월 30일 괴벨스와 그의 아내는 자녀 6명을 독살한 뒤 독약 앰플을 깨물었습니다. 그리고 소련군이 자신들의 시신을 훼손할 것을 염려한 괴벨스로부터 부탁을 받은 나치 친위대원들이 괴벨스 부부의 시신에 휘발유를 붓고 불을 질렀습니다.

그의 시신은 형체를 알아볼 수 없는 숯덩어리로 변했지만 세 치 혀로 전 세계를 전쟁의 구렁텅이로 몰아넣은 이에게는 어울리지 않는 조용하고 평온한 죽음인지도 모릅니다.

히틀러와 괴벨스는 1차 세계대전의 패전과 살인적인 인플레이션, 실업률로 불만에 가득 찬 독일인을 하나로 묶기 위한 증오의 대상이 필요했고, 유대인을 표적으로 삼았습니다. 한때 유대인 여성과 사랑에 빠지고 대학 시절 유대인 교수에게 배우며 유대인과 좋은 관계를 유지한 괴벨스였지만, 나치의 선동가가 된 그에게 모든 악의 근원은 유대인이었습니다.

유럽에 오랜 기간 뿌리내린 반유대주의는 증오와 편견을

이용한 정치에 훌륭한 재료가 되었습니다. 괴벨스는 볼셰비즘과 국제 유대인 조직을 연결시키면서 이들이 서방 문명을 파괴하려는 음모를 가졌다고 경고하며 가짜 뉴스 퍼트리기를 주저하지 않았습니다. 그는 반자전적인 소설 『미하엘』에서 유대인에 대한 증오를 숨기지 않았습니다.

"유대인을 보면 내 몸은 곧바로 구역질이라는 신체 반응을 보인다. 유대인의 얼굴만 봐도 토할 것 같다. (…) 유대인은 병든 우리 독일인의 몸에 들러붙은 고름 덩어리 같은 존재다."

혐오와 적개심으로 가득했던 괴벨스의 내면 세계를 보여주는 대표적인 이야기를 하나 더 소개해 볼까 합니다. 1933년 미국 잡지 《라이프》의 사진기자 앨프리드 아이젠스타트(Alfred Eisenstaedt)는 국제 연맹회의를 취재하기 위해 스위스의 제네바를 찾았습니다. 이곳을 찾은 정치인 중에는 괴벨스도 있었지요.

그해 1월 독일의 수상이 된 히틀러는 1차 세계대전 이후 체결된 베르사유 조약에 따른 군비 제한과 배상 지불을 더 이상 지킬 수 없다며 국제연맹에서 탈퇴하겠다고 공공연히 이야기하고 있었기에 당시 국제연맹에서 독일의 대표부는 화제의 중심이었습니다.

회의가 열리는 칼튼호텔의 정원에 홀로 있는 괴벨스를

발견한 아이젠스타트는 친근한 미소를 짓고 있는 괴벨스의 모습을 포착하고서, 괴벨스가 자신과 카메라의 존재를 의식하지 않았을 때 자연스러운 사진을 한 장 찍었습니다.

당시 독일에 대한 우려를 초월한 듯 밝은 미소를 지으며 국제 외교 무대에 등장한 괴벨스의 모습은 충분한 뉴스거리였습니다. 그리고 조금 뒤 아이젠스타트는 괴벨스가 그의 보좌진과 경호원들에게 둘러싸인 모습을 보게 되었습니다. 나치의 고위급 인사였지만 왜소한 체격인 괴벨스가 덩치 큰 보디가드들에게 둘러싸여 있는, 시각적으로 아이러니한 모습을 사진에 담고 싶었던 그는 괴벨스에게 좀 더 다가갔습니다.

독일에서 미국으로 이주한 유대인 출신 사진기자로 유명한 아이젠스타트가 괴벨스에게 다가가자 아마도 그의 보좌관이 괴벨스에게 유대인 사진기자가 사진을 찍고 있다고 이야기한 것 같았습니다. 외교용 미소로 포장하고 있던 괴벨스는 갑자기 표정을 바꿨지요.

아이젠스타트는 괴벨스가 증오와 경멸에 찬 눈으로 쏘아보며 사진을 그만 찍게 하려는 것을 느꼈지만, 카메라를 손에 쥐고 있던 덕택에 겁먹지 않고 사진을 찍었다고 회상했습니다. 그 사진은 괴벨스의 내면 세계를 보여주는 사진이자 아이젠스타트의 대표작이 되었습니다. 그런데 이처럼 유대인 감별사 같은 능력을 지닌 것 같은 괴벨스는 훗날 그의 이러한

주장이 얼마나 모순되었는지를 직접 보여주었습니다.

유대인에 대한 증오를 위대한 아리안족 부흥의 지렛대로 삼은 나치 독일은 아리안족이 세계 최고의 민족이라 믿고 인구를 늘리려 안간힘을 썼습니다. 여성들은 우수하고 강인한 아리안족 아이를 낳기 위한 도구로 취급받았고, 출산하는 아이의 수에 따라 훈장을 받았지요.

괴벨스와 부하들은 나치 독일의 이상을 실현시키기 위한 선전선동에도 힘을 기울였습니다. 그중 하나가 '가장 아름다운 아리안족 아기 콘테스트'였습니다. 수많은 아리안족 아기의 사진이 콘테스트에 보내졌으며 괴벨스는 친히 아리안족의 이상적인 외모에 가장 걸맞은 어느 여자 아기의 사진을 뽑았습니다. 이 아기의 사진은 잡지의 표지에 실리고 우표로 제작되어, 아리안족 아기의 이상적인 아름다움을 상징하는 이미지가 되었습니다.

그런데 이 아이는 실은 아리안족이 아닌 유대인 아기였습니다. 사진 속 아기의 이름은 헤시 태프트(Hessy Taft). 리투아니아 출신으로 독일에서 살던 유대인 부모에게서 태어난 태프트는 생후 6개월이 되었을 때 유명한 사진관에서 기념사진을 찍게 됩니다. 그리고 사진사 한스 발린은 태프트가 유대인 아기임을 알았지만 나치를 조롱하고 싶어서 태프트의 부모에게도 이야기하지 않고 이 사진을 콘테스트에 제출한 것

입니다. 유대인 감별사를 자처하던 괴벨스는 보기 좋게 속아 넘어갔지요.

<center>∞</center>

괴벨스가 죽은 지 반세기도 넘는 시간이 흘렀지만 그가 보여준 선전선동술은 오늘날에도 이어지고 있습니다. 나치 독일의 국민수신기는 유튜브로 대체되었고, 신문에 게재되던 가짜 뉴스는 이제 SNS에서 읽을 수 있지요.

역사가 주는 교훈을 잘 살펴보아야 합니다. 어리석고 부끄러운 과거와 자랑스럽고 영광된 과거 모두 오늘을 되돌아보는 거울로 삼아야 합니다. 세계 곳곳에서 제2의 괴벨스로 비유되는 사람이 적잖게 나오는 현실에서 우리의 분별력과 이성은 제대로 작동하고 있는가 하는 불안이 들 때도 있는데요. 그럴수록 과거와 쌍둥이처럼 닮은 현실을 비판적으로 바라봐야 할 것입니다. 그러지 않으면 괴벨스의 그림자는 절대 사라지지 않을 테니까요.

사진기자는 두 눈을 뜨고 사진을 찍는다

───────●───────

얼마 전 '일본의 고령화'를 주제로 90세의 치어리더 할머니를 취재한 적이 있습니다. 현역 치어댄서 다키노 씨가 이끌고 있는 할머니 치어댄싱 팀이 일본의 치어댄싱 대회에 참가한 모습을 취재하면서 대회에 참가한 여고생 팀들의 경연도 함께 취재하게 되었습니다.

일본이 사회적 거리 두기를 끝내고 위드 코로나 정책을 시작한 직후였고 코로나의 어두운 터널 속에서 지난 2년 동안 온라인으로만 열린 대회가 부활한 터라 여고생들의 역동적인 치어댄싱 공연은 활기를 되찾아 가는 일본 사회를 보여 주는 뉴스가 되었습니다. 개인적으로도 신나는 음악과 멋진 율동 속에서 오래간만에 마스크를 쓰지 않은 타인의 맨얼굴

을 볼 수 있는 흥겨운 취재였지만, 보도하기 위한 사진을 고르고 편집하면서 고민에 빠졌습니다.

짧고 화려한 치어리더 복장을 한 채 다리를 쭉쭉 뻗으며 멋진 댄싱 동작을 보여주는 여고생의 사진이, 시선에 따라서는 자칫 선정적으로 보일 수도 있으며 음흉한 남성의 시각으로 사진을 촬영했다는 오해를 받지 않을까 하는 걱정이 앞섰기 때문입니다.

물론 그날 여고생들의 치어댄싱은 꿈과 목표를 이루기 위해 코로나 시기에도 마스크를 쓰고서 연습한 결과물이자 그들의 몸이 만들어내는 가장 아름답고 역동적인 동작이었습니다. 치어댄싱을 담은 사진을 통해 일상으로 돌아가는 일본의 모습을 상징적으로 보여주려고 했으며, 사진의 프레임 속에 여타 고려 사항은 없었다는 점을 스스로 점검할 수 있었지만, 이런 고민에서 자유롭지 못한 입장과 직업을 가졌음을 다시 한번 느꼈지요.

이러한 고민을 하는 사진기자는 저뿐만이 아닙니다. 사진의 내용에 대한 옳고 그름의 판단 기준이 시대에 따라 급변하고, 사진에 적용되는 정치적 올바름(Political Correctness, PC)의 기준도 시대에 따라 바뀌기 때문에 고민은 더욱 깊어질 수밖에 없습니다.

2020년에는 그레타 툰베리(Greta Thunberg)의 사진이 정

치적 올바름에 대한 논쟁을 일으킨 대표적인 예가 되었습니다. 스웨덴의 환경운동가인 툰베리는 2019년 유엔 본부에서 열린 기후행동정상회의에서 격정에 찬 연설과 대표적인 기후변화 부정론자인 도널드 트럼프 전 미국 대통령을 분노에 찬 눈초리로 쏘아보는 인상적인 모습으로 유명한 인물입니다.

여덟 살 때 학교에서 기후변화에 대한 영상을 보고 커다란 충격을 받은 툰베리는 이후 식사와 타인과의 대화를 거부한 채 깊은 우울증에 빠져들었다고 합니다. 그리고 탄소 배출을 줄이기 위한 작은 노력부터 시작해 2018년부터 매주 금요일이면 등교를 거부하고 국회의사당 앞에 가서 "기후를 위한 등교 거부(School Strike for Climate)"라는 피켓을 들고 1인 시위를 벌였습니다.

그녀는 또한 트럼프 전 미국 대통령, 블라디미르 푸틴 러시아연방 대통령 등 각국 정상의 미온적인 기후변화 방지 대책을 질타하고 그들의 응수에 대차게 대응하며 세계적으로 많은 관심을 불러일으켜 2019년 《타임》의 역대 최연소 '올해의 인물'로 선정되기도 했습니다.

2020년 툰베리는 다보스에서 열린 세계경제포럼, 일명 다보스포럼(Davos Forum)에 참석했습니다. 전 세계 정치 및 경제 지도자 3000여 명이 참석하는 다보스포럼에서 논의된 사항은 세계 각국의 경제 정책과 향후 방향성에

많은 영향을 끼칩니다. 당시 다보스포럼에서는 환경 문제를 중요하게 다루었으며 툰베리를 '기후 대재앙 방지 세션'에 연사로 초청했습니다. 또한 툰베리는 다보스포럼의 마지막 날 기후변화 활동가들과 함께 기후변화에 대한 대응을 촉구하는 시위와 기자회견에 참석할 예정이었습니다. 독일에서 온 루이자 노이바아(Luisa Neubauer), 스위스 출신의 루키나 틸레(Loukina Tille), 스웨덴 출신의 이사벨 악셀슨(Isabelle Axelsson), 우간다에서 온 바네사 나카테(Vanessa Nakater)가 유럽과 아프리카에서 환경 문제에 관심이 많은 젊은 세대의 대표자로서 툰베리와 함께 참석하기로 했지요.

그리고 시위에 참석하기 전 언론을 위한 기자회견과 포토 세션(Photo session. 언론을 대상으로 하는 이벤트에서 홍보를 목적으로 이벤트의 전후에 미디어를 대상으로 촬영 기회를 주는 것)이 열렸지요. 사진기자들을 비롯해 방송국의 카메라맨들이 툰베리를 중심으로 나란히 서 있는 다섯 명의 여성 활동가들을 카메라 앵글에 담았습니다. 그런데 다보스포럼이라는 국제적인 대형 이벤트에서 아주 작은 부속 행사였던 이 포토 세션이, 몇 시간 만에 세계적인 관심으로 떠올랐습니다.

여성 활동가 중 나카테는 국제 통신사의 사진기자가 보도한 사진을 보고 깜짝 놀랐습니다. 사진에 자신이 존재하지 않았기 때문입니다. 분명히 툰베리와 함께 그곳에 있었는데

사진에서는 자신을 찾아볼 수 없었고, 그녀가 입었던 재킷 한 자락만 그녀가 사진 속 다른 여성들과 있었다는 유일한 시각적 증거로 남아 있었습니다. 격분한 나카테는 SNS를 통해 이 사진을 취재한 해당 사진기자와 그로 대표되는 서구 미디어를 상대로 솔직한 심정을 표현했습니다.

"왜 나를 사진에서 잘라버렸지요? 나는 사진 속 그룹의 일원입니다. 인생에서 처음으로 인종차별이란 단어를 이해하게 되었군요. 당신이 사진 속에서 지운 것은 내가 아니라 아프리카입니다(Why did they cut me in the picture? I was part of the group. I have understood for the first time in my life the meaning of the word racism. You have erased an entire continent)."

당시 23세였던 흑인 여성 운동가인 나카테는 툰베리에게 영감을 받아 2019년부터 우간다의 국회 앞에서 기후변화를 막기 위한 행동을 촉구하는 1인 시위를 벌인 인물입니다.

탄소 배출량은 세계에서 가장 적지만 지구온난화로 인한 식량과 기아 문제 등 기후 재앙에는 가장 취약한 아프리카 대륙을 대표해서 기자회견에 참석한 나카테는, 사진에서 자신의 모습이 사라진 것은 단순히 개인적인 불쾌감의 문제를 넘어 환경운동에서 아프리카의 존재가 부정당한 느낌을 준 사건인 것입니다. 그리고 이 사진이 결과적으로 아프리카의 흑인들에 대한 인종차별을 보여준다고 생각했습니다. 게다가

사진을 취재한 사진기자는 백인 남성이었고, 사진에 남겨진 여성 운동가들은 모두 백인 여성이었습니다. 유일한 흑인인 나카테가 사진 속에서 사라짐으로써 기후변화가 던져줄 암울한 미래에 대해 고민하고 행동하는 의식 있는 젊은 여성은 모두 백인이라는 이미지를 낸다고 나카테는 생각한 것입니다.

나카테의 분노는 곧 온라인에서 많은 공감을 얻었고 이 사진은 백인 남성 사진기자의 시각으로 왜곡된 전형적인 인종차별의 시각적 결과물이라는 낙인이 찍혔습니다. 그 언론사는 성명을 발표해 나카테에게 사과했고, 나카테가 잘려나간 사진을 원본 사진으로 대체했습니다. 그리고 비슷한 일이 벌어지는 것을 방지하기 위해 사내 윤리 교육을 실시했다고 밝혔습니다.

이 일을 지켜보며 앞으로 세심한 부분까지 더욱 신경을 써야겠다는 생각을 했습니다. 동시에 그동안 관행적으로 해온 일들도 돌이켜 보았습니다. 문득 내가 현장에 있었다면 똑같은 행동을 하지 않았을까 하는 생각이 들었습니다.

이 사진이 문제가 되었을 때 해당 언론사가 처음 내놓은 해명은 화면 구성(composition)이라는 사진의 기술적 고려 사항 때문에 사진기자가 나카테를 사진에서 트리밍(trimming)해서 회사로 전송했고 사진을 전 세계로 전송해 보도한 포토 에

디터와 회사 측에서는 이 사실을 몰랐다는 것입니다. 원본 사진에서 나카테의 뒤쪽으로 보이는 건물이 사진 전체를 산만하게 만들기 때문에 구도상의 이유로 나카테를 화면에서 잘라 냈을 뿐, 그 어떤 나쁜 의도도 없었다고 이야기했지요. 이해명은 같은 사진기자의 입장에서 납득이 가기도 합니다.

사진은 흔히 '빼기(-)의 예술(subtractive art)'이라고 합니다. 특히나 사진가가 화면에 개입해 연출을 하며 원래의 피사체를 더하거나 뺄 수 없는 보도사진에서, 사진기자의 역량은 이러한 빼기의 예술에 전적으로 의지해야 합니다. 좋은 사진을 만들기 위해 머리와 눈으로 계속해서 화면의 내용과 비율을 계산하며 카메라의 앵글을 이리저리 바꾸거나, 전달하고 싶은 뉴스와 이야기를 보여주기 위해 화면 속에 넣고 싶은 피사체들을 렌즈와 구도를 바꿔가며 필요 없는 부분을 잘라 내는 프로세스가 순식간에 쉴 새 없이 이뤄집니다. 촬영뿐 아니라 사진의 편집 과정에서도 필요 없는 부분을 화면에서 잘라 내어 사진을 보는 이들이 빠르고 정확하게 메시지를 읽도록 해야 합니다.

상징적인 시각 언어로 메시지를 전달하는 보도사진의 속성상, 저는 사진을 찍기 전에 지금 이 사진으로 어떤 메시지를 전달하려고 하는지 한 문장으로 머릿속에 정리합니다. 신문의 헤드라인처럼요. 제가 당시 포토 세션에 있었다면 머릿

속에 정리한 헤드라인은 '세계적으로 유명한 그레타 툰베리가 젊은 여성 환경운동가들과 기후변화에 대한 대응을 촉구하는 이벤트에 참석한다'였을 것입니다. 전 세계를 대상으로 하는 커다란 국제 뉴스의 틀에서 보면 나머지 4명보다 툰베리에게 관심이 쏠리는 건 당연합니다.

또한 사진은 24mm×36mm 크기의 35밀리 필름을 오랫동안 사용해 온 탓에 2:3 비율을 가질 때 가장 안정적으로 보입니다. 원본 사진을 보면 나카테가 서 있는 왼쪽은 지저분한 배경 때문에 시선을 빼앗기는 것을 쉽게 알 수 있습니다. 따라서 나카테가 있는 왼쪽을 크로핑(최종 인화 과정에서 사진의 상하좌우를 잘라 돋보이게 만드는 과정)함으로써 화면에서 시선을 분산시키는 건물과 나카테의 어깨 뒤로 보이는 텔레비전 카메라 스태프의 얼굴을 화면에서 빼낼 수 있고 동시에 화면 위쪽의 불필요한 하늘 모습을 잘라 낼 수 있는 비율상의 여유가 생기게 된 것입니다. 게다가 나카테 뒤의 건물을 잘라 내면 인물 뒤의 눈 덮인 산에 더욱 집중할 수 있습니다.

이러한 트리밍을 통해서 독자들은 사진 속의 이벤트가 벌어지고 있는 공간 스위스를 쉽게 인식할 수 있습니다. 또한 물병을 들고 팔짱을 낀 채 특유의 쏘아보는 표정을 짓는 툰베리에게 더욱 시선이 집중되는 것을 느낄 수 있습니다. 어떤 이들은 이러한 설명을 듣고 반문할지도 모릅니다.

"그럼 처음부터 다섯 명을 모두 안정적으로 배치할 수 있는 화면 구성으로 사진을 촬영했어야 하지 않을까요?"

"이렇게 촬영한 것 자체가 의도적이지 않나요?"

물론 그것이 가장 이상적이지요. 하지만 날것 그대로의 생생함을 사진에 담아야 하는 현장에서 카메라 앞의 모든 피사체가 제대로 잘 정리되어 다소곳하게 사진기자들을 기다리고 있는 광경은 기대하기 힘듭니다. 특히 당시 현장에 있던 또 다른 사진기자의 전언에 따르면 당시 현장에서는 수많은 기자가 툰베리의 무리를 에워쌌고, 사진기자들이 정면에서 촬영하는 동안 텔레비전 카메라맨들이 뒤쪽으로 가서 기다란 붐 마이크를 뻗으며 촬영을 해서 사진기자들이 구도를 잡기가 더 어려웠다고 합니다.

현장에서 다른 사진기자가 취재한 사진을 보면 현장은 강렬한 태양 빛이 인물의 측면에서 들어오면서 얼굴의 3분의 1이 하얗게 보일 정도로 노출 과다가 되는 최악의 자연광이 들어오고 있기도 합니다. 무엇보다 이 포토 세션은 몇 분밖에 안 되는 아주 짧은 순간이었기에 현장의 사진기자들은 사진을 급하게 찍어야 했다고 합니다.

문제가 된 사진기자가 정말 인종차별적인 시선으로 나카테를 잘라 냈는지는 본인만이 알겠지만, 사진기자의 시각으로 이 사진을 본다면 기술적인 차원에서 내린 결정이라고 판

단됩니다. 그렇기에 내가 현장에 있었다면 비슷한 판단을 내리고 엄청난 비난을 받았을지도 모른다는 상상을 하게 됩니다. 등에 식은땀이 날 정도로요.

물론 인종차별로 보일 수 있는 지점을 파악하지 못하고 사진을 내보낸 것은 비판받을 만한 일입니다. 정치적 올바름의 판단 기준이 넓어지는 오늘날, 그동안 우리가 관행적으로 해온 일과 당연하게 받아들인 것 모두를 다시 한번 새로운 잣대로 들여다봐야 합니다. 사진기자들이 오랫동안 해온 여러 사진 기법도 다시 생각해 보고 새로운 시대의 기준에 맞춰야 합니다. 이번 일을 보며 저를 포함한 동료 사진기자들은 비슷한 일이 벌어지지 않도록 경각심을 가지게 되었습니다.

이 일이 있고 얼마 뒤 친한 외국인 동료가 자국에서 열린 국제 이벤트를 취재하면서 포토 세션에 참가한 수십 명의 이름을 일일이 확인해서 사진의 캡션에 모두 적느라 애먹었다며 차라리 이 사진을 보도하지 말까도 고민했다고 이야기했습니다. 농담처럼 주고받은 말이지만 정치적 올바름에 대한 판단 기준이 세대, 남녀, 이념, 직업 그리고 시대 등에 따라 다르기에 사진 보도에도 예전보다는 좀 더 다양한 것을 고려해야 하는 어려움을 단적으로 보여주는 사례지요.

물론 이는 결과적으로 좋은 현상이고 적응해야 하는 변화라고 생각합니다. 예전에는 듣지 못하고 생각지도 못한 목

소리를 듣게 되었고, 다양한 생각이 사회에 전해지고 있으니까요. 이는 우리 사회에 작은 변화를 만들고 궁극적으로 더 좋은 세상을 만들 것입니다. 그리고 그 목소리에 귀를 기울이기 위해 저 또한 두 눈을 부릅떠야겠지요.

∞

　　사진기자와 사진기자가 아닌 사람을 쉽게 구별할 수 있는 방법 하나는 카메라의 뷰파인더에 눈을 맞대고 사진 찍을 때 그 사람의 눈을 보는 것입니다. 대부분의 사진기자는 카메라를 눈에 대고 사진을 찍을 때 오른눈으로 사진을 찍습니다. 그리고 뷰파인더를 들여다볼 때 다른 한쪽 눈을 질끈 감는 대신 두 눈을 모두 뜹니다. 오른눈으로 뷰파인더를 들여다보는 동시에 왼눈으로 뷰파인더 밖의 세상을 관찰하며, 사진을 찍는 순간에도 놓치는 것은 없는지 프레임 밖에서는 지금 무슨 일이 일어나고 있는지 끊임없이 살피는 것입니다.
　　사진기자가 되기 전까지 저는 줄곧 한쪽 눈을 감은 채 왼눈으로 사진을 찍었습니다. 그러면 오른눈은 왼쪽 면보다 상대적으로 길게 설계된 카메라 바디에 가려져 눈을 뜨더라도 아무것도 볼 수 없었습니다. 한국의 신문사에 입사하고 처음으로 선배들에게 배운 것이 바로 두 눈을 모두 뜬 채 사진을

찍는 법이었습니다. 두 눈을 부릅뜨고 뷰파인더 속의 좁은 세상뿐 아니라 뷰파인더 밖에서 벌어지고 있는 일에도 끊임없이 시선를 돌려야 하는 것은 사진기자의 숙명입니다.

두 눈을 모두 뜨고 세상을 바라봐야 하는 것은 사진기자만이 아닐 겁니다. 사회의 면면을 들여다볼 때 여러분은 한쪽 눈을 감지는 않나요? 보고 싶은 곳만 바라보지는 않나요? 인종, 민족, 언어, 종교, 성에 관한 편견을 버리려면 두 눈을 번쩍 떠야 합니다.

프레임 밖 주관식 세상

---●---

사진기자가 되기 위해 보도사진을 공부하던 대학 시절, 한 수업에서 교수님이 내주신 문제를 소개합니다.

[문제] 사진기자인 당신의 눈앞에서 누군가가 강물에 빠져 허우적거리고 있습니다. 당신은 다음 중 어떤 행동을 취하시겠습니까?

1) 사람의 목숨이 중요하므로, 사진을 찍는 대신 그 사람을 구조한다.
2) 보도사진의 공익적 가치가 더 크므로 사진을 찍어 이러한 현실을 고발해 유사 사고가 재발되지 않는 계기가 되도록

한다(그리고 이 사진으로 당신은 세계적인 특종 사진을 건질지도 모릅니다).

특종 사진은 달콤한 유혹이었지만, 초등학교의 도덕 수업과 중고등학교의 국민윤리 수업 그리고 거의 매달 치르던 수많은 시험의 객관식 문제로 단련된 제게 2개의 보기에서 정답을 찾는 것은 어렵지 않았습니다. 사진기자이기 전에 인간이기에 물에 빠진 사람을 구해야 함은 인간된 도리로서 당연한 일이 아니겠습니까? 게다가 당시 《내셔널지오그래픽》 출신의 유명한 사진가 에드워드 김이 '가슴이 따뜻한 사람과 만나고 싶다'라는 광고 카피와 함께 출연한 커피 광고가 유명했었는데, 그것만 봐도 정답은 1번임이 분명했습니다.

따라서 저를 비롯해 강의실에 있던 친구 대부분 모두 1번을 답으로 뽑았습니다. 물론 2번을 뽑은 친구도 몇몇 있었지만요. 그런데 강의실에서나 논의될 법한 이 문제가 실제로 벌어졌고, 진짜 '특종' 사진으로 남은 적이 있습니다.

사진 속의 소녀는 목까지 차오른 물에 잠겨 구조의 손길을 기다리고 있습니다. 오랜 시간 물에 빠져 있었는지 소녀의 손은 물에 퉁퉁 붙고 핏기를 잃어 하얗게 변했습니다. 저체온증과 괴저증으로 눈 밑도 퉁퉁 부은 데다 눈동자의 흰자마저

사라졌습니다. 소녀의 몸 상태가 나쁘다는 것은 한눈에 알 수 있습니다.

당시 현장에 있던 프랑스 출신의 사진기자 프랑크 푸르니에(Frank Fournier)는 소녀를 구조하는 대신 렌즈의 초점을 소녀에게 맞추고 사진을 여러 장 찍었습니다. 점점 의식을 잃고 환각을 보기 시작한 소녀가 푸르니에에게 학교에 늦을 것 같다며 어서 자기를 학교에 데려다 달라는 헛소리까지 했지만, 푸르니에는 그저 사진을 찍었습니다. 그리고 이 사진으로 보도사진 콘테스트 중 최고의 권위를 가진 세계보도사진전(World Press Photo)에서 대상을 차지했습니다. 한편 사진 속 소녀는 사진이 촬영되고 몇 시간 뒤 세상을 떠났으며, 구정물 속에서 목숨을 잃은 소녀의 주검에는 누군가 가져온 식탁보가 드리워졌을 뿐입니다.

여기까지 들으니 피가 거꾸로 솟으며 분노가 차오르시나요? 푸르니에가 특종에 눈이 먼 파렴치한 사진기자로 생각되나요? 사진 속 진실을 알게 된다면, 이 사진이 조금은 다르게 느껴질 것입니다.

물에 빠진 소녀는 당시 열두 살이던 콜롬비아의 오마이라 산체스(Omayra Sánchez)입니다. 1985년 그녀가 살고 있는 마을, 아르메르(Armero) 인근의 네바도 델 루이스 화산이 폭

발했습니다. 수백 년 동안 잠잠했던 화산의 폭발로 발생한 고열의 마그마는 산 정상의 눈을 녹였고, 녹아내린 눈은 화산 분출물과 뒤섞여 산 정상에서부터 물 폭탄처럼 흘러내렸습니다. 이 거대한 물줄기는 산기슭의 강물과 만나 거대한 홍수가 되어 인근 마을을 덮쳤습니다. 아르메르와 인근 마을에서 깊은 잠에 빠져 있던 주민 대다수가 진흙으로 된 거대한 파도와 같은 홍수에 생매장되었고 약 2만 5000명이 목숨을 잃었습니다.

무너진 집의 잔해와 진흙은 오마이라도 덮쳤으나 다행히 구조대원들이 소녀를 발견했지요. 하지만 탁한 진흙물에 잠겨 있던 소녀의 발은 무너진 집 아래에 끼어 있었습니다. 게다가 목숨을 잃은 오마이라 고모의 팔이 오마이라 다리와 발을 휘감고 있어서 구조대는 소녀를 물 밖으로 빼낼 수가 없었습니다. 구조대원들이 소녀를 수면 위로 끌어당기려고 할 때마다 오히려 주변으로 물이 차올랐고 결국 소녀의 턱 밑까지 물이 올라왔습니다.

소녀를 구할 방법은 하나밖에 없었습니다. 강력한 펌프로 주변의 물을 신속히 퍼낸 뒤 소녀의 하반신을 누르고 있는 무너진 집의 잔해를 치우고 소녀를 구해내는 것이었습니다. 하지만 콜롬비아 중앙정부의 구호 지원은 더디기만 했고, 목 빠지게 기다리던 펌프는 도착하지 않았습니다. 결국 구조대

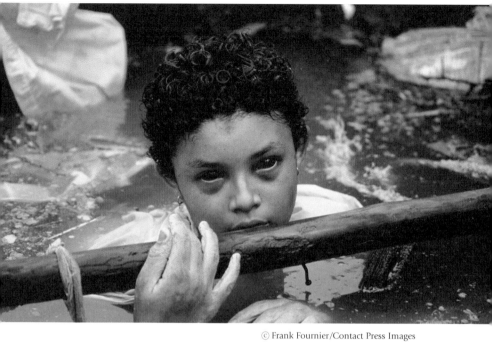

는 물속에서 점점 의식을 잃어가는 오마이라를 위로하며 물과 음식을 주고, 펌프가 도착하기를 기다리는 수밖에 없었습니다.

절망에 빠진 구조대와 달리 오마이라는 아이답지 않게 의연하고 밝은 모습을 보였다고 합니다. 자신을 도와주기 위해 현장에 있던 사람들을 위해 노래를 부르기도 했고, 언론 인터뷰에 응하기도 했습니다. 하지만 시간이 점점 지날수록 오마이라는 겁을 먹어 울음을 터트리고 신에게 기도를 했습니다. 오마이라가 물에 잠긴 뒤 사흘째, 마침내 어렵게 구한 펌프가 도착했습니다.

하지만 현장의 구조대와 의료진은 소녀의 다리가 무릎을 꿇고 있는 것처럼 구부러진 채 콘크리트 더미 아래 깔려 있기에 물을 퍼내더라도 다리를 절단하지 않고서는 소녀를 구할 방법이 없음을 알게 되었습니다. 하지만 현장의 부족한 의료 장비로 절단 수술을 하면 감염증으로 목숨을 잃을 위험이 높았고, 무엇보다 오마이라의 몸 상태는 절단 수술을 견뎌낼 수 없어 보였습니다.

결국 의료진은 심각한 저체온증으로 점점 의식을 잃고 있는 오마이라를 그대로 죽게 두는 것이 더 인간적인 처사라는 슬픈 결론을 내리게 됩니다.

푸르니에가 콜롬비아의 수도 보고타에서 차로 5시간을 달려가고 다시 2시간 반을 걸어 마을에 도착했을 때는 화산이 폭발하고 사흘이 흐른 뒤였지만 수많은 사람이 잔해에 깔려 구조의 손길을 기다리는 지옥 같은 상황이 이어지고 있었습니다. 부패하고 무능했으며 정쟁으로 마비되어 있던 콜롬비아의 중앙정부는 구조대도 보내지 못하고 있었으며, 마을 사람들과 소수의 적십자사 자원 봉사자들이 겨우겨우 구조 활동을 펴고 있을 뿐이었습니다.

마을의 농부가 푸르니에를 오마이라에게 안내해 주었습니다. 푸르니에가 도착했을 때 이미 사흘간 물속에 잠겨 있던 오마이라는 의식을 잃었다 찾기를 반복하는 매우 심각한 상태였습니다. 푸르니에는 직감적으로 오마이라에게 죽음이 가까워졌음을 알 수 있었지만, 소녀에게 아무것도 해줄 수 없어 무력함을 느꼈다고 회상했습니다. 푸르니에가 할 수 있는 일은 오마이라의 처참한 상황을 사진으로 기록해 보도하는 것뿐이었습니다. 그리고 오마이라의 사진을 통해 이곳에서 지금 무슨 일이 벌어지고 있는지 세상에 알려 보다 많은 관심과 도움의 손길을 모으는 것이었습니다.

푸르니에가 사진을 찍고 세 시간쯤 지난 다음, 오마이라는 엄마에게 '안녕(Adios)'이라고 전해달라고 말한 뒤 의식을 잃었습니다. 얼마 뒤 죽음이라는 깊은 잠에 들어 전신에 힘이

빠져나간 소녀의 몸 일부분이 물 위로 떠올랐고, 누군가 식탁보를 가져와 소녀를 고이 덮어주었습니다.

며칠 뒤 프랑스의 시사지 《파리 마치(paris-march)》에 보도된 푸르니에의 사진은 세계적인 반향을 일으켰습니다. 콜롬비아 정부가 적극적인 구조 활동을 펼쳤다면 보다 많은 사람이 목숨을 건졌을 것이라는 비난과 함께 사진으로 기록된 오마이라의 슬픈 이야기는 보도사진이 할 수 있는 가장 가치 있는 일을 해냈습니다. 많은 사람이 끔찍한 실상을 알게 되었고, 주변국들이 구호의 손길을 보내기 시작한 것입니다. 여기까지 알면, 푸르니에가 특종에 눈이 먼 파렴치한이 아닌 콜롬비아 정부의 무능함을 알려 세계적인 반향을 일으킨 사진기자로 달리 보일 것입니다.

하지만 당시에는 대부분 이 사진의 뒷이야기를 알지 못했고, 시간이 흐르면서 사람들은 이 사진의 진짜 이야기보다는 사진이 보여주는 단편적인 정보들로 사진을 판단했습니다. 언제부터인가 인터넷상에는 푸르니에가 아이를 죽게 내버려 둔 채 사진을 찍은 냉혈한이라는 루머와 그를 비난하는 거친 비난들이 돌아다니기 시작했습니다.

푸르니에에게 촬영 당시의 이야기를 좀 더 자세히 듣고 싶어서 푸르니에의 에이전트에 연락을 취하자, 온몸에 돋친 가시로 몸을 웅크려 방어하는 고슴도치 같은 대답이 돌아왔

습니다. 이 사진에 대한 말도 되는 루머와 푸르니에를 비난하는 코멘트가 너무나 많다면서, 이런 거짓을 말하지 않겠다는 약속을 먼저 해야 푸르니에의 연락처를 알려주고 사진을 사용하도록 해주겠다고 했지요. 30년 가까운 시간이 흐른 지금도 이 사진에 얽힌 오해 때문에 푸르니에가 얼마나 마음고생을 하고 있는지 짐작할 수 있었습니다.

　푸르니에는 왜 이런 비난에 시달렸을까요? 사실 사진가는 눈앞에 보이는 수많은 대상을 한 장의 사진 속 프레임에 다 넣을 수 없습니다. 전달하고 싶은 이야기를 가장 효과적으로 표현하고 주제를 강조하기 위해 꼭 필요한 주 피사체와 부 피사체를 선택하고, 정보와 이야기의 전달에 필요가 없거나 보는 이의 시선과 필요한 정보를 분산시키는 군더더기를 프레임의 사각 틀 바깥으로 잘라 냅니다. 문제는 사진을 보는 사람들 역시 내용과 메시지를 읽는 과정에서 자신만의 프레이밍으로 사진을 이해한다는 것입니다.

　'물에 빠진 사람을 보면 사진을 찍는 대신 구해야 한다'는 것만 정답이라고 생각한다면, 그날 그곳에서 어떤 일이 벌어졌는지 모른다면 푸르니에를 비난할 수밖에 없겠지요. 하지만 삶에는 여러 변수가 있습니다. 복잡한 이해관계와 다양한 변수를 고려하고 판단하지 않으면 지혜로운 판단을 할 수 없게 마련입니다.

∞

　다시 처음에 언급한 문제의 답을 찾아보겠습니다. 그리스 출신의 친한 동료와 호주 지국에서 열린 교육을 마치고 시드니공항에서 각자의 나라로 돌아갈 비행기를 기다릴 때였습니다. 시간을 보낼 겸 라운지에서 맥주를 마시며 이런저런 이야기를 나누다가 이 문제가 생각나 동료에게 물었습니다.

　"눈앞에서 누군가가 강물에 빠져 허우적거리고 있을 때, 사진을 찍는 대신 그 사람을 구조하겠어? 아니면 사진을 찍어 이러한 현실을 고발하겠어?"

　그러자 그는 갑자기 진지한 얼굴로 말했습니다.

　"이건 문제가 성립되지 않는 것 같은데. 답을 하기 전에 문제 속의 상황이 어떤지 보다 자세한 설명이 필요할 것 같아. 예를 들어 현장에는 나 혼자뿐인가? 강물은 급류가 강한가? 문제 속의 나는 물속에서 사람을 구할 수 있을 만큼의 수영 실력을 가졌는가? 현장에는 물에 빠진 사람을 구할 도구는 있나? 긴 장대나 밧줄 말이야. 그리고 그곳은 예전부터 익사자가 자주 발생하는 구조적인 문제가 있던 곳인가? 예를 들어 그러한 상황을 꼭 사진으로 알려야 할 뉴스적 가치가 있냐는 거지. 그런 여러 요소에 대한 예시를 더 줘야 답을 고를 수 있겠는데…."

객관식으로 낸 문제에 주관식으로 답하려는 그의 모습을 보며 대학 시절의 기억이 다시 떠올랐습니다. 그 문제가 등장한 강의가 끝난 뒤, 친한 친구 몇 명과 서로의 속마음을 솔직히 털어놓았던 순간이요. 그중에는 수영에 자신이 없어서 자신은 사진을 찍지도 사람을 구하지 못할 것이라는 친구도, 특종 사진을 남긴다는 유혹을 뿌리치기 쉽지 않을 것이라는 저도, 어서 빨리 119에 전화하는 게 나을 거라는 현실적인 생각을 가진 친구도 있었습니다.

하지만 평생 객관식 교육을 받으며 살아온 우리가 보기에 없는 답을 고르는 것은 쉽지 않았고, 특히 다수가 택한 정답에 반하는 2번을 골라 혹시라도 '인성이 덜된 나쁜 놈'이라는 비난도 받고 싶지 않았기에 이런 이야기는 강의가 끝난 뒤의 비공식 담화로 남을 뿐이었습니다.

당신이라면 1번과 2번 중 무엇을 고르겠습니까? 어떤 선택이든 무엇이 옳고 그르다고 쉽게 단언할 수 없을 것입니다. 앞서 살펴본 것처럼, 푸르니에가 선택한 답은 비록 완벽한 정답은 아닐지 모릅니다. 결국 눈앞에 있는 한 소녀의 귀중한 생명을 살리지 못했으니까요. 대신 그는 사진기자로서 할 수 있는 일을 했습니다. 무기력하게 죽어가는 소녀의 사진을 세상에 알려 잘못된 시스템을 고치고, 도움이 간절한 이들에게 구호의 손길이 닿도록 노력해 주었습니다. 그렇게 해서 다른

수많은 이의 생명을 살린 셈이지요.

우리도 살아가면서 이와 비슷한 일을 많이 겪습니다. 인생에서 마주하는 많은 문제는 객관식 문제처럼 하나의 정답만 맞히면 해결되는 게 아니기 때문입니다. 그래서 프레임 안에서 양자택일을 강요받거나 선택의 갈림길에서 고민에 빠진 사람들에게 이렇게 조언하고 싶습니다. 저는 현실의 일부를 조그만 사각의 프레임 안에 담는 사진기자이지만, 때로는 인생도 사진도 프레임 밖까지 넓게 바라볼 필요가 있다고요. 그래야 인생이라는 주관식 문제를 잘 풀 수 있을 거라고요.

비교당하는 삶, 창의적인 삶

———————●———————

제 직장 생활을 되돌아볼 때 기차 초년병 시절 많은 것을 가르쳐준 선배들을 빼놓고 말하기는 힘든데요. 일이 끝나고 나면 밥 사주고 술 사줘 가면서 자신들이 오랫동안 갈고 닦은 노하우를 가르쳐 주는 한국 언론사의 선후배 간 끈끈한 문화 속에서 저는 사진기자로서의 기본을 제대로 배울 수 있었습니다. 외신으로 회사를 옮긴 뒤에 외국인 사진기자 선배들에게도 많은 것을 배우기는 했지만요. 마치 자식들에게 밥 한 숟가락이라도 더 먹이려는 부모의 심정처럼 밥 먹이고 술 사주며 후배들에게 일을 가르쳐 주는 정을 느낀 경험은 무엇과도 바꿀 수 없죠.

제가 국내의 스포츠 신문사에서 일을 시작했던 시절, 스

포츠신문은 전성기를 맞이했습니다. 스마트폰이 나타나기 전인 1990년대 말과 2000년대 초입에 스포츠신문은 대중적이고 오락적인 읽을거리로 각광받았으며 지하철을 타면 가판대에서 산 신문을 펼쳐 보는 승객들로 북적거리는 것이 일상적인 풍경이었습니다. 당시에는 무려 네 종류의 스포츠신문이 발행되고 있었으며, 1면에 사용되는 사진은 신문의 판매고에도 영향을 끼칠 정도였지요. 그 경쟁은 말할 것도 없이 치열했습니다.

필름 카메라를 사용해 저녁에 열리는 야구 경기와 축구 경기를 취재한 뒤 기자실에서 현상하고 스캔해 전송한 사진은 윤전기를 통해 지면에 인쇄된 뒤 전국으로 배달되었습니다. 그리고 다음 날 아침에 출근하면 경쟁지와 함께 신문은 데스크(신문사의 부서별 책임자를 일컫는 말, 사진부의 경우는 사진부장)의 책상에 놓여 있었습니다. 데스크와 고참 선배들이 아침에 출근해 첫 번째로 하는 일은 신문들을 쭈욱 늘어놓고 자사와 타사의 사진, 특히 1면에 사용된 사진들을 비교하는 것이었습니다. 그 사진들에 따라 그날의 부서 분위기가 좌지우지되곤 했지요.

우리 신문사의 사진이 타사보다 훨씬 임팩트 있고 눈길이 가면 문제가 없지만, 타사보다 못하거나 타사가 보도한 사진이 우리에게 없으면 그날은 아침부터 분위기가 무거웠습

니다. 같은 현장에 있던 타사 사진기사가 취재한 사진을 찍지 못한 사진기자는 질책을 받고 죄인이 된 듯 움츠러들었지요. 이러한 형편이니 초년생 때는 저녁에 스포츠 경기를 취재하고 나면 언제나 다음 날 아침이 두려웠습니다.

'내가 놓친 것이 있을까?', '옆에 있던 타사의 선배 사진기자들이 나보다 훨씬 좋은 사진을 찍은 것은 아닐까?' 하는 걱정이 들었기 때문입니다. 그런 일은 실제로 많이 벌어졌고 다음 날이 되면 불호령을 듣곤 했습니다.

"김경훈, 타사 사진기자가 찍은 이 사진을 왜 넌 못 찍은 거야?"

심지어 제 눈에는 제 사진이 타사 사진보다 좋아 보였지만 당시 신문사 편집국에는 타사가 취재한 사진은 반드시 우리도 찍었어야 하는 분위기가 있었습니다. 즉 남들과 비슷한 사진을 찍는 것은 기본이었고 여기에 우리만의 사진이 '하나 더' 강요되는 분위기였습니다. 이러한 질책을 몇 번 듣다 보니 자연히 움츠러들었지요.

점점 더 남과 다른 사진, 남보다 더 나은 사진을 찍으려고 모험하기보다 남과 똑같은 사진을 찍는 안전한 방법을 택하게 되었습니다. 그렇게 하면 남보다 뛰어난 사진을 찍을 가능성은 줄어들지만 '너는 왜 이 사진이 없는 거야?'라는 질책을 받을 일은 사라지기 때문입니다.

합리적이고 깨어 있는 선배들은 그러한 풍토가 잘못되었다고 이야기하며 새로운 앵글을 찾고 남과 다른 사진을 찍도록 노력해 보라고 조언하곤 했습니다. 하지만 사람의 마음은 좋고 편한 사람의 충고보다는 질책하는 사람에게서 싫은 소리를 듣지 않는 것을 택하게 되는 것 같습니다.

몇 년 뒤 회사를 옮기고 얼마 지나지 않아 아시안게임을 취재하게 되었습니다. 스포츠신문 출신 사진기자인 제게는, 한국의 신문사에서 갈고닦은 실력을 새로운 회사에 보여줄 기회처럼 보였습니다. 더욱이 아시아의 사진부장도 취재 지원을 나왔기 때문에 제 존재감과 실력을 꼭 드러내고 싶었습니다.

하지만 계획은 초반부터 어긋났습니다. 여느 때처럼 정해진 사진기자 취재 구역에서 다른 기자들과 나란히 앉아서 사진을 찍던 도중 중요한 장면을 놓치고 말았거든요. 주위를 둘러보니 주변의 기자들은 여유로운 표정이었습니다. 대부분의 경쟁사는 디지털 카메라를 사용하기 시작했기 때문에 현장에서 카메라 뒤의 모니터로 사진을 바로바로 확인할 수 있었는데 저를 제외하고 모두 여유로운 표정을 짓는 것을 보니 저만 그 장면을 놓친 듯했습니다. 그 순간 '물 먹었구나(낙종을 의미하는 사진기자들의 은어)' 하는 생각과 함께 패닉에 빠졌습니다. 다음 날이 두려워졌습니다. 호텔 식당에서 아침을 먹으며

호텔에 비치된 한국 신문들을 휙휙 훑어보던 사진부장도 생각났습니다. 과연 캐나다 출신의 외국인 사진부장은 날 어떻게 질책할까 하는 걱정부터 별별 생각이 다 들었습니다.

'넌 왜 이 사진이 없냐는 말을 듣게 된다면 한국에서처럼 죄송하다고 해야 할 텐데…. 아임 쏘리, 하면 되나? 더 미안하다고 말하려면 영어로 뭐지?'

그런데 다음 날 아침 식사 시간, 여러 신문을 훑어보던 사진부장은 제 사진에 대해 아무런 말도 하지 않았습니다. 하지만 초등학교 시절부터 반공 포스터를 그리며 배운 '자수해 광명 찾자'를 마음속에 새기고 살던 저는 마음을 굳게 먹고 털어놓았지요.

"실은 어제 취재할 때 중요한 이러이러한 장면이 있었고, 다른 사진기자들은 다 찍은 것 같은데 난 못 찍었습니다. 아임 쏘리."

사진부장은 저를 의아한 눈으로 쳐다봤습니다. 그리고 웃음을 터트리며 이야기했습니다.

"도대체 그게 무슨 문제라는 거지? 킴, 나는 네가 남과 똑같은 사진을 찍으라고 너를 그곳으로 취재 보낸 게 아니야. 남과 다른 사진을 찍고 남이 생각하지 못하는 앵글의 사진을 찍어서 라이벌 회사의 사진기자들을 이기라고 보낸 거야. 그리고 네가 언제나 남을 이길 수 없다는 것도 알고 있어. 새로

운 것을 추구하다 무엇을 놓치는 것은 언제든지 괜찮아. 하지만 남과 같은 사진을 찍기 위해 일하지는 마. 만약 우리 사진이 다른 언론사의 사진과 똑같다면 누가 우리 사진을 필요로 하겠어?"

수많은 나라에서 그야말로 산전수전 겪은 수십 년 경력의 베테랑 사진기자인 그는 저에게 계속해서 충고해 주었습니다.

"킴, 남과 똑같은 사진을 찍으려고 하지 마. 항상 다른 사진기자들과 같은 곳에 앉아 같은 렌즈를 쓰며 같은 방향을 보고 있으면 너는 절대로 그들을 능가할 수 없어. 오늘부터 다른 곳에 앉아 다른 렌즈를 쓰며 다른 방향을 보도록 해봐. 네 사진이 남보다 좋을지 아닐지는 나도 몰라. 하지만 최소한 남들과는 다를 거야. 그게 조금이라도 앞으로 나아가기 위한 첫 단계라는 것도 잊지 마."

이러한 조언은 한국 신문사의 좋은 선배들도 많이 해주었는데 매일매일 싫은 소리를 듣고 싶지 않아 그동안 가슴과 머릿속에 제대로 넣고 다니지 않았구나, 하는 생각도 떠올랐습니다. 그날부터 저는 사진 찍는 방식을 바꾸었습니다, 라고 쓴다면 물론 책에나 나올 법한 거짓말입니다.

'정말일까? 믿고 시키는 대로 했다가 나중에 딴소리하는 것 아니야?'

처음에는 이런 의구심도 들었습니다. 이윽고 남과 달라지려고 노력하는 것이 비슷해지려고 노력하는 것보다 훨씬 더 힘든 일이라는 것도 절실히 느꼈지요. 하지만 점점 더 경험이 쌓이고 보도사진에 대한 제 나름의 생각이 정립되면서, 남다른 지점에서 사진을 찍으려 했으며 남다른 시선으로 보려 했고 남다른 앵글을 찾으려 노력했습니다.

물론 모든 취재 현장에서 그럴 수 있는 것은 아닙니다. 때로는 사진 취재를 할 수 있는 장소가 정해진 곳도 있으며, 대부분의 사진기자가 거의 같은 생각과 같은 눈으로 같은 위치를 고르거나 같은 순간을 노리는 경우도 있습니다. 하지만 중요한 것은 가능한 범위 안에서 언제나 독창성을 추구하게 되었다는 점입니다. 그리고 남들과 비슷한 사진을 찍었을 때 느끼는 안도감보다 남과 다른 사진, 제가 지금껏 찍어온 사진과 다른, 새로운 사진을 찍었을 때의 성취감이 저를 더욱 짜릿하게 만들어준다는 것도 알게 되었습니다.

이러한 생각에 점점 몸과 마음이 익숙해진 다음부터는 아침을 맞이하는 일이 더 이상 두렵지 않아졌습니다. 누가 나에게 "너는 왜 이 사람처럼 이런 사진을 못 찍었니?" 하고 묻더라도 "왜 남과 똑같은 사진을 찍어야 하죠?"라고 되물을 수 있는 자신감도 생겼기 때문이지요.

이후 매년 비슷한 시기에 비슷비슷한 사진 취재를 하는

일이 많은 사진기자 일을 20년 넘게 해오면서 한 번도 일하러 가기 싫은 적이 없었습니다. 매일매일의 취재 현장에서 언제나 작은 흥분을 동반한 기분 좋은 긴장감에 휩싸이곤 합니다. 그건 더 이상 스스로를 남들과 비교하면서 느끼는 부담감에 얽매이지 않고, 오늘은 어떻게 새로운 걸 해볼까 하는 기대감이 더 커졌기 때문입니다.

∞

새로움과 독창성을 찾으려는 노력이 언제나 보상받는 것은 아닙니다. 오히려 남들과 비슷하게 서 있었다면 얻었을, 정말 중요한 장면을 놓칠 때도 많이 있습니다. 또 아무리 남들과는 다른 것을 찍고 싶어도 취재 현장의 물리적인 여건상 불가능한 경우가 생각보다 더 많습니다.

매일 새로운 것만 추구하며 살 수 없다는 현실도 인정하고 있습니다. 아무리 천부적인 재능을 가지고 태어났더라도 어떻게 매일매일 새로운 사진을 남에게 보여줄 수 있겠습니까. 이를 궁극의 목표로 삼는다면 일과 인생에 과부하가 일어날 거예요. 새로운 것만을 추구하는 노력은 우리를 지치게 만들기도 합니다. 어느 누가 머릿속에서 곶감 빼먹듯이 새로운 것을 끊임없이 만들어내고 날마다 새로운 결과물을 자랑할

수 있겠어요.

하지만 오늘 제가 새로운 것을 전혀 만들어내지 못하고, 남들과 다르게 하려다 중간도 못 가면 어떻습니까? 내일은 반드시 찾아올 테고, 저는 내일 다시 카메라를 들고 현장으로 나갈 텐데요. 그리고 어제와 다른 사진을 찍고 남과 다른 사진을 찍는 기회가 어김없이 찾아올 겁니다. 신이 납니다. 이런 도돌이표는 사진기자로 일하는 한 계속될 테니까요. 이런 도돌이표는 여러분의 인생에서도 계속되지 않을까요?

3장

색감

: 순간의 감정에 관하여

내가 반려견을 키우지 못하는 이유

카메라로 바라보는 세상, 사진으로 보여주는 세상이 언제나 아름답지만은 않습니다. 오히려 슬프거나 추한 현실일 때가 더 많습니다. 이렇게 바라보는 세상은 잊고 있던, 또는 의식하지 못하고 있던 작은 상처와 나쁜 기억을 소환시켜 날카로운 칼처럼 마음을 꾹꾹 찌르기도 합니다.

제가 서울에서 도쿄로 직장을 옮긴 2007년에는 일본의 펫 문화가 정점에 다다랐다는 이야기가 나오는 시기였습니다. 시내 곳곳에는 고급스러운 펫숍이 자리 잡아 귀여운 강아지들을 전시하고 있었지요. 앙증맞은 모습으로 연신 귀여운

하품을 해대며 조그마한 쇼윈도를 뛰어다니는 재롱둥이 녀석들은 사람들의 눈길을 끌었습니다. 하지만 쇼윈도에 붙은 가격표는 혀를 내두르게 했습니다. 한 마리의 가격이 원화로 200~300만 원, 심지어 1000만 원을 호가했기 때문입니다.

어린 시절 친척 형에게 빌려서 장정이 해어지도록 읽고 또 읽은, 오래된 애견백과사전에서나 보던 온갖 개가 값비싼 의상을 입고 패션쇼를 하듯 주인과 산책하는 모습은 도쿄 거리의 일상적인 풍경이었습니다. 쇼핑센터에서 강아지를 전용 유모차에 태우고 끌고 다니는 사람도 흔했고, 고가의 강아지 전용 미용실, 헬스클럽, 수영장 등이 성황 중이었습니다. 이런 모습을 보다 보니 어릴 적 키우던 강아지 진순이가 떠올랐습니다.

마당이 있는 집에 살던 초등학교 5학년 때, 아는 분이 기르던 진돗개를 받았습니다. 진돗개의 '진'과 암컷을 의미하는 '순이'에서 이름을 따온 진순이는 저에게 좋은 친구이자 동생 같았습니다. 잠시라도 줄로 묶어놓는 것을 참지 못해 목줄도 없이 풀어놓고 키우던 진순이. 아침이면 혼자 집 밖으로 나가 동네 뒷산에 가서 볼일을 보던 진순이. 동네 한 바퀴를 돌며 아침 산책을 한 뒤에는 대문 앞에서 문 열어주기를 기다리며 앉아 있던 진순이.

영리한 진순이는 낯익은 동네 사람들과 아이들에게 꼬리를 살랑거리며 다가가 귀여움을 받고는 했습니다. 저와 동네 뒷산의 약수터를 곧잘 오르던 진순이는, 대입 준비에 바쁘던 제가 가끔씩 찬 공기를 쐬고 싶어 마당으로 나오면 자다가도 벌떡 달려와 꼬리를 살랑살랑 흔들어대고는 했습니다.

배를 문질러주면 기분 좋아서 뒷다리를 쭉 뻗었고, 때로는 배를 보인 채 누워 무방비 상태가 되곤 했던 진순이는 식성도 사람 같아서 우리 식구들이 먹는 것과 똑같은 것을 먹었습니다. 당시만 해도 사료를 주는 것은 상상도 못 했는데, 밥찌꺼기를 주면 먹지 않는 진순이의 까다로운 식성 탓에 어머니는 언제나 우리 식구 5인분의 식사와 진순이 밥을 따로 만들어야 했습니다. 또 진순이는 가족들이 외출했다 돌아올 때면 차의 엔진 소리만 듣고도 뛰어나와, 대문 틈 사이로 코를 내밀고 반가움에 넘어질 듯 꼬리를 크게 흔들고는 했습니다. 한두 해에 한 번씩 귀엽고 건강한 강아지들을 낳아 귀여운 재롱을 보는 즐거움도 안겨주었지요.

이토록 사랑스러운 진순이와 제가 대학교에 입학할 즈음에 이별을 하게 되었습니다. 오랫동안 살던 단독주택에서 신도시의 아파트로 이사 가면서 덩치 큰 진돗개를 데려갈 수 없었기 때문입니다. 다행히 원래 살던 집에 친척이 이사를 오게 되면서 진순이를 맡길 수 있었습니다.

솔직히 이야기하자면 새롭게 맞이하는 대학 생활에 대한 묘한 흥분감과 기대감에 진순이는 제 우선순위에서 밀려 있었지요. 이따금 진순이가 생각날 때도 있었지만 바쁜 새내기는 새로운 관심거리에 신경 쓰기에도 정신이 없었습니다. 그 후 다른 개를 키우지 못했지만 가끔씩 진순이가 마음속에 떠오르거나 꿈에 나타납니다. 그만큼 진순이는 마음 깊이 자리 잡은 제 인생의 유일한 개였습니다. 어른이 되고 가정을 꾸린 뒤에는 진순이를 닮은 개를 다시 한번 키워볼까 생각했지요.

이런 생각은 일본의 유기견 문제를 취재하며 바뀌게 되었습니다. 일본으로 옮겨 오고 몇 년이 지난 뒤 우연히 읽은 잡지에서, 일본에서는 매년 많은 사람이 키우던 개를 유기하고 있으며 유기견 대부분이 일주일 안에 살처분된다는 기사를 보았습니다. 눈으로 보아온 화려하고 고급스러운 문화의 숨겨진 이면을 접하게 된 저는 바로 자료 조사를 시작했고 곧 자세한 실상을 알 수 있었습니다.

강아지를 펫숍에서 구입하는 것이 일상화된 일본에서는 강아지를 살아 있는 장난감 정도로 생각하고, 개를 키우는 책임감에 대해서는 신중히 생각하지 않은 채 충동적으로 강아지를 구입하는 사람이 적지 않았습니다. 심지어 고급 술집이 즐비한 거리에 위치한 펫숍에서는 놀라운 일이 벌어지고 있

었습니다. 접대부 여성들이 돈 많은 고객을 졸라 값비싼 강아지를 선물로 받은 뒤 다음 날 강아지를 판매한 펫숍을 찾아가면, 펫숍은 '카드깡'을 하듯 전날 판매한 가격보다 훨씬 낮은 가격으로 그 강아지를 사서 다른 이에게 되파는 것이었지요.

귀여운 외모만 보고 강아지를 산 고객들은 거의 공통적인 현실에 직면합니다. 인형같이 귀여운 강아지가 집 안 여기저기에 볼일을 보고, 밤새 짖기도 하며, 혼자 집에 두면 외로움을 참지 못해 폭주하면서 집 안을 엉망으로 만들어놓는 일이 많았지요. 귀염둥이인 줄로만 알고 사 온 강아지는 곧 애물단지가 됩니다. 활력과 기쁨을 주는 존재인 줄 알았는데, 여러모로 손이 가는 귀찮고 번거로운 존재가 된 것입니다.

강아지는 작고 귀여울수록 인기 있고 고가에 팔립니다. 그러다 보니 강제로 너무 빨리 어미에게서 떨어지게 된 강아지들은 면역력이 약해 병에 걸리기 쉬워지지요. 병치레하는 개들을 데리고 동물병원에 한두 번 다녀오면 값비싼 치료비에 깜짝 놀라게 됩니다. 일찍이 어미와 떨어져 사회성을 기르지 못한 데다 유리 진열장에서 온갖 소음과 낯선 사람들이 주는 스트레스 속에서 예민한 상태로 자란 개들은 커서도 행동 문제를 일으키는 사례가 많습니다. 개가 커갈수록 귀여운 외모와 행동은 사라지고, 개와 함께하는 우아한 생활은 환상이었음을 깨달은 주인들은 위험한 상상을 합리화하게 됩니다.

"값비싸고 귀엽게 생긴 녀석이니까 길거리에 돌아다니
면 누군가 데려가서 잘 키우겠지."

"길거리에 놓아두면 금세 맘 좋은 사람이 데려갈 거야."

이렇게 키우던 개를 몰래 길거리에 유기하는 것입니다.
하지만 버려진 개가 길거리에서 친절한 새로운 주인을 만날
확률은 높지 않습니다. 길거리에서 주운 동물을 신고 없이 키
우다가 형사처벌을 받을 수도 있는데, 병에 걸렸을지도 모르
는 버림받은 개를 품어 줄 사람은 그리 많지 않지요.

개를 버린 무책임한 주인들의 예상과 달리, 버려진 개들
은 주변의 신고를 받고 출동한 보건소 직원에게 포획되어 지
방 정부가 운영하는 보호소로 보내집니다. 이 개들에게 주어
진 시간은 일주일. 일주일 사이에 새로운 주인에게 입양되지
못한 개들은 가스실로 보내져 살처분됩니다.

당시 일본에서 보호소에 버려진 개들을 주인이 찾으러
오거나 새 주인에게 보내지는 비율은 20퍼센트에 불과했으
며, 70퍼센트가 넘는 유기견이 가스실에서 죽음을 맞이하고
있었습니다. 보호 기간의 차이만 있을 뿐 이러한 실태는 일본
전역이 대동소이했습니다. 당시 영국의 유기견 살처분율이
6~9퍼센트인 데 비하면 매우 높은 비중이었습니다.

이런 일들을 사진으로 취재하기 위해 이리저리 알아보았
지만 "냄새나는 물건에는 뚜껑을 덮는다(臭い物に蓋をする)"라

는 일본의 속담처럼, 남들에게 알려지면 불편한 일은 공개하지 않고 조용히 뒤로 해결한다는 일본인의 속성상 살처분이 이루어지고 있는 동물보호소로부터 취재 허가를 받는 일은 쉽지 않았습니다.

다행히 이러한 문제가 널리 알려지길 바라는 어느 NGO 대표의 소개와 도움으로, 도쿠시마의 지방 정부가 운영하는 동물보호소에서 취재를 허가받았습니다. 동물을 좋아해서 수의사가 되었고 동물보호소에서 공무원으로 일하게 되었다는 동물보호소 소장님은 버려진 개들을 살처분하는 일을 감독해야 하는 자신의 처지에 관한 고뇌를 토로했습니다. 그리고 인터뷰 도중 눈물을 흘리며, 개들이 가스실에서 죽어 나가야 하는 현실은 살처분을 시행하고 있는 정책뿐 아니라 강아지를 펫숍에서 사고파는 장난감 정도로 생각하는 반려동물에 대한 잘못된 인식 탓이 크다고 이야기했습니다.

인터뷰를 마치고 보호 기간이 끝나 살처분을 앞둔 개들이 있는 곳으로 향했습니다. 차가운 금속으로 만들어진 벽과 콘크리트 바닥에는 여러 마리 개가 마지막을 기다리고 있었습니다. 미래를 알고 체념이라도 한 듯 모두 몸을 웅크리고는 바들바들 떨고 있었지요. 굵은 쇠창살 너머 감옥 같은 곳을 보고 있자니 강아지 시절의 진순이와 똑같이 생긴 개가 겁먹은 듯 미동도 없이 앉아 있는 것이 보였습니다. 아직 귀

도 제대로 서지 않은 강아지를 보니 진순이가 떠올랐습니다.

사실, 진순이는 우리 가족과 헤어지고 1년 후 또다시 거처를 옮겼습니다. 친척은 개를 무서워하는 어린 자녀들 때문에 진순이를 키우기 힘들어했고, 결국 지인이 사는 시골 마을로 보내기로 했지요.

갑자기 집을 떠나야 하는 진순이가 놀랄까 봐 제가 진순이를 데려다주기로 했습니다. 진순이를 새 주인에게 인계한 뒤 새로운 집에 적응시키기 위해 그토록 싫어하는 목줄로 묶는데도 평소와 달리 가만히 있었습니다. 바뀐 환경을 의젓하게 받아들이는 것 같기도 했고, 체념한 것처럼 보이기도 해서 짠한 마음이 들었습니다.

진순이의 새 주인에게는 몇 가지를 말씀드렸지요. 왼발의 며느리발톱이 길게 자라서 살을 파고들기 때문에 가끔 그 끝을 깎아줘야 한다는 것, 한 번도 묶어놓고 키운 적이 없으니 새로운 환경에 익숙해지면 풀어놓고 키워야 한다는 것, 입이 짧아서 밥을 잘 먹지 않을 때가 있는데 그때는 고기를 많이 넣은 미역국을 끓여 주면 입맛이 살아난다는 것 등을 이야기하다 보니 눈물이 핑 돌았습니다.

다 큰 남자가 눈물을 보인다는 것이 창피해서 겨우 감정을 억누르긴 했지만요. 곧 저를 물끄러미 쳐다보는 진순이를

남겨두고 그 집을 나왔고, 이것이 진순이와의 마지막 만남이 되었습니다. 얼마 후 진순이가 새로 입양된 곳에서 자유롭게 돌아다니고, 새로운 주인과 동네 사람들에게서 영리한 개라는 소리를 들으며 잘 살고 있다는 이야기를 전해 들었습니다. 그리고 몇 년이 지나 진순이가 새끼를 낳고 얼마 뒤 무지개다리를 건너갔다는 소식을 들었습니다. 그때는 이미 진순이가 떠난 지 한참이 지난 뒤였습니다.

살처분 직전에 체념한 듯 미동도 없는 강아지를 바라보며, 끝까지 함께해 주지 못한 진순이에게 미안한 마음이 밀려들었습니다. 이윽고 가스실의 벽이 움직였습니다. 밀려오는 벽을 피해 개들은 한 마리 한 마리 조그만 금속 박스의 입구로 향했습니다. 나치 독일이 유대인 수용소에서 독일군의 양심의 가책을 덜어주려 손에 피를 묻히지 않고 유대인을 학살할 수 있는 가스실을 만든 것처럼, 유기견을 살처분하기 위한 가스실의 설비는 모두 전자동이었습니다.

천천히 이동하는 금속 벽에 쫓겨 개들은 영문도 모른 채 한 마리씩 조그만 통로를 지나 철제 상자로 향했습니다. 박스 모양의 장치에는 '진정기(鎭靜器)'라고 쓰여 있었고 투명한 유리가 부착되어 있어 박스 안을 볼 수 있었습니다. 곧 박스 바깥에도 들릴 정도로 크게 들리는 '치익' 소리와 함께 이산화탄소가 주입되어 개들은 순식간에 질식사했습니다. 동물보호

소 직원들은 진정기로 보내진 개들이 고통 없이 잠에 빠져들어 꿈을 꾸듯 죽음을 맞이하기 바라며 그 박스를 '드림 박스'라고 부르고 있었습니다. 이렇게 죽음을 맞이한 개들은 운반업자의 트럭으로 다시 전자동으로 이동되어 소각장에서 화장되었습니다.

드림박스로 보내지는 개들의 종류는 다양했습니다. 사냥 시즌이 끝난 뒤 다음 시즌까지 드는 사료 값보다 새로 개를 사는 것이 싸다는 이유로 버려진 사냥개. 아마도 손이 많이 가는 강아지를 키우는 것이 힘들던 주인이 유기한 듯한, 작은 털북숭이 강아지. 자기가 왜 거기에 있는지 영문 모르는 표정을 짓고 있는, 윤기 흐르는 검은 털의 시츄. 잡종견으로 태어나 강아지 시절부터 주인에게 선택받지 못한 채 거리에서 오래 생활한 것처럼 보이는 비쩍 마른 개. 모두 좁은 드림박스 안에서 죽음을 맞이했습니다. 그들이 꿈꾸듯 편안하게 최후를 맞이했을지는 확인할 길이 없었습니다. 마지막 순간 그들이 최후를 인식하며 한때 자신들을 사랑해 준 주인의 손길을 그리워했을지 원망했을지도 알 길이 없었습니다.

마침내 진순이를 닮은 강아지의 차례가 되었습니다. 영화 속의 멋진 사진기자였다면 "제발 이 잔인한 짓을 멈추세요!" 하고 소리 지른 뒤 가스실로 향하는 강아지를 데리고 나와서 제2의 진순이처럼 키우며 해피엔딩을 맞이했겠지만, 현

실의 제게는 그럴 용기가 없었습니다. 그 강아지를 집으로 데려와 키우기에는 고려해야 할 것이 너무나도 많다는 데 발목이 잡힌 현실적인 인간이기도 했습니다. 할 수 있는 일은 촬영을 멈추고 진순이를 닮은 강아지가 가스실로 향하기 전에 현장을 떠나는 것이 전부였습니다.

그날 저녁 호텔에서 사진을 편집하고 취재한 내용을 정리하면서, 마지막까지 책임지지 못한 진순이가 생각나 마음이 무거워졌습니다. 그와 함께 취재 과정에서 만난 동물보호단체의 어느 분이 남긴 몇 마디가 떠올랐습니다.

"개를 키운다는 것은 책임감이 필요합니다. 귀여운 강아지의 모습은 몇 달뿐입니다. 개를 키우다 보면 귀엽고 사랑스러울 때보다는 번거롭고 문제를 일으킬 때가 더 많을지도 모릅니다. 개는 사람과 달라서 자립할 수도 없고 노견이 되면 키우기가 더욱 힘이 듭니다. 개가 늙어 죽을 때까지 키울 자신이 없다면 개를 키우는 것을 다시 생각해야 합니다."

끝까지 함께하지 못했고 한때 관심 밖으로 밀어놓기도 했던 진순이에 대한 미안함에 눈물이 흘렀습니다. 진순이는 어느 날 갑자기 바뀐 환경에 적응하느라고 힘들었을 것입니다. 어쩌면 기다려도 자신을 보러 오지 않는 오래된 주인을 원망했을지도 모르지요.

그날의 취재 이후 저는 지금까지도 개를 기르지 못하고 있습니다. 아마도 한동안은 개를 키우지 못할 것 같습니다. 직업 특성상 이동이 많고, 갑자기 본거지를 다른 나라로 옮겨야 할지 모르니 개의 일생을 책임질 준비도, 엄두도 나지 않습니다.

얼마 전에 중학생이 된 딸이 귀여운 강아지를 키우자고 했는데요. 진순이와 유기견 살처분에 대한 이야기를 해주고 우리 가족이 한 생명을 끝까지 책임질 준비가 되었는지 잘 모르겠다고 이야기했습니다. 그리고 털이 다 빠지고 앙상하게 마른 노견의 사진을 보여주며 "네가 키우던 귀여운 강아지가 이런 모습이 되어도 변함없이 사랑하고 보살펴 줄수 있니?" 하고 물었더니 딸은 쉽사리 대답하지 못했습니다.

∞

유기견 살처분 현장을 취재한 지 10년도 더 지난 오늘날, 일본은 어떤 상황일까요? 대부분의 지방 정부는 일주일이던 유기견 보호 기간을 폐지하거나 대폭 연장했습니다. 또한 강아지를 펫숍에서 구입하는 대신 유기견 보호 센터에서 입양하는 사례가 점점 늘어나 각지의 동물보호소 중에는 살처분되는 개의 수가 '0'인 곳도 적지 않습니다. 공중파 방송사에

서는 강아지가 귀여워 보인다고 충동적으로 구매하는 것을 자제해 달라는 공익광고를 내보내기도 합니다. 여전히 책임감 부족한 견주들로부터 버려지는 유기견도 있지만요.

최근 몇 년 새 우리나라에서도 반려동물에 관한 관심이 커졌습니다. 이제는 애완견이라는 말 대신 인생의 파트너라는 의미인 반려견이란 단어가 일상어가 되었고요. 방송에서는 반려견에 관련한 프로그램이 인기를 끌고, 반려동물에 관한 여러 재미있는 현상과 부작용이 뉴스거리가 되고 있습니다.

몇 년 전 어느 동물보호단체에서 유기견들을 안락사시켰다는 주장이 제기되며 문제가 되었습니다. 2020년 기준으로 연간 발생한 13만 마리의 유기 동물 중 21퍼센트가 안락사에 처해졌다는 뉴스가 보도되었고 각 지자체들은 점점 늘어나는 유기견 문제로 골치를 썩고 있습니다. 개를 반려견이라 부르는 사람들이 늘고 있지만, 정말 모두가 그들을 인생의 짝으로 대접해 주는지는 잘 모르겠습니다. 오늘은 반려견이었으나 내일은 유기견이 되는 개의 운명은, 개 스스로 결정한 것이 아니고 사람의 손에 결정되기 때문입니다.

그렇기에 저는 우리 사회의 여러 가지 문제를 계속 취재하고, 사진으로 기록해야 하는 것이겠지요. 사진으로 기록된 현실은 때때로 거의 아물어가던 상처에 뿌려진 거친 소금 같습니다. 겉으론 괜찮아 보이지만, 그 안의 문제들을 들춰 마음

을 쓰라리게 만들지요. 하지만 소금을 문질러 생기는 아픔이, 문제가 있는데도 모른 척 넘어가도록 달콤함으로 무마시키는 설탕보다 훨씬 낫다고 생각합니다. 그래서 취재 현장에서 보고 느끼고 배운 것이 사진을 통해 전달되기를 소망합니다.

끝까지 돌보지 못한 진순이와 드림박스에서 최후를 맞이한 개들에게 '미안해'라고 마음속으로 되뇌이며 인사를 전합니다.

사진의 타이밍, 인생의 타이밍

———————●———————

"모든 일에는 다 때가 있다."

누구나 살면서 이런 말을 한 번쯤 들어 봤을 겁니다. 열심히 공부해야 할 때, 열심히 일해야 할 때, 연애와 결혼을 해야 할 때가 있다고 하지요. 늦지 않게 집도 사야 하고 애도 낳아야 하며, 재테크를 열심히 해서 나이가 더 들기 전에 노후 준비도 해야 한다고 강요하는 사회니까요.

명절의 가족 모임에서 "취직했니?", "결혼은 언제 할 거야?", "집은 샀니?" 하고 물으며 조카와 손자들이 제대로 된 인생의 타이밍에 맞추어 살고 있는지 점검하려는 집안 어른들의 얘기에 스트레스를 받는다는 청춘들의 불만도 더 이상 새롭지 않습니다. 그러면서도 '모든 일에는 다 때가 있다'라

는 말에 쉽게 반박하지 못하는 이유는 최적의 때를 잘 찾아야 성공할 가능성이 높아진다는 데 수긍하기 때문인지도 모르지요. 뛰어난 재능을 가지고 태어났거나 많이 노력했는데도 실패한 역사적 인물들에게 '때를 잘못 만났다'라는 위로 섞인 평가를 내리는 것도 같은 이유에서일 것입니다.

　세상의 모든 일에 좋은 때가 있듯, 사진 촬영에도 좋은 때가 있습니다. 바로 빛의 타이밍인데요. 빛의 방향과 강약 그리고 빛이 만들어주는 색감에 따라서 똑같은 피사체도 다르게 보일 때가 많습니다. 거리를 스튜디오 삼아 자연의 태양광을 조명으로 이용하는 일이 많은 사진기자에게는 타이밍이 매우 중요합니다.

　가장 아름답고 드라마틱한 효과를 만들어주는 빛의 시간대가 있는데 이를 매직아워(Magic hour), 마법의 시간이라고 부릅니다. 일출과 일몰 전후의 30분에서 60분 남짓한 짧은 시간입니다. 뭘 찍든 그럴듯하고 멋있게 보이는 마법 같은 힘을 지녔기에 매직아워라고 부르지 않을까 짐작해 봅니다.

　누구나 매직아워를 마주한 적이 있을 거예요. 교통 체증 속에 강변북로 또는 올림픽대로에서 꼼짝없이 자동차 안에 앉아 있던 기억을 되살려 보세요. 무심코 시선을 돌리다 석양으로 물든 하늘을 보고서 스마트폰을 꺼내 사진을 찍은 기억.

콘크리트 성벽 같은 서울의 아파트들과 꽉 막힌 도로의 짜증 나고 삭막한 풍경이, 그 순간에 찍은 사진 속에서 유명한 사진가의 장엄한 풍경사진처럼 노랗고 빨갛게 물든 하늘을 배경으로 한 아름다운 장면으로 변해 있던 경험 말입니다. 저도 일할 때 매직아워의 힘을 빌리기를 주저하지 않습니다. 하지만 취미 사진가도 잘 알고 있는 이 매직아워의 힘을 제대로 느끼고 사용하게 되기까지는 제법 긴 시간이 걸렸답니다.

한국의 신문사에서 사진기자를 시작할 무렵 제가 부러워한 사진은 주로 외신 사진이었습니다. 제가 찍은 사진보다 훨씬 입체감 있고 다양한 계조가 살아 있으며 임팩트가 있었거든요. 지금 일하고 있는 외신으로부터 일자리 제안을 받았을 때 덥석 받아들인 이유 중 하나가 사실 여기에 있습니다. 외신 사진 같은 컬러풀한 사진을 찍고 싶었기 때문입니다.

그때나 지금이나 시각적으로 완성도 높은 사진을 찍고 싶은 이유는, 사진기자는 두 가지 다른 영역에 두 발을 딛고 있다고 생각하기 때문입니다. 하나는 언제나 공정하고 정확하게 뉴스를 전달하는 저널리즘의 영역, 다른 하나는 때로는 강렬하고 때로는 아름다운 사진을 찍어야 하는 사진 미학의 영역입니다. 사진이 강렬하고 아름다울 때 사진이 전달하고자 하는 메시지에 더 많은 사람이 관심을 기울이기에, 미학적으로 완성도 있는 사진을 촬영하려는 것입니다. 한쪽으로 치

우침이 없이 두 발을 양쪽에 균형 있게 딛고 서 있는 것이 이상적인 보도사진이라 생각합니다.

부푼 마음으로 외신에서 일하기 시작했지만 안타깝게도, 하루아침에 멋들어진 사진을 찍지는 못했습니다. 회사를 옮기고서 앵글도 프레임도 많이 바꾸어봤지만 언제나 성에 차지 않았고 두 발은 균형을 잡지 못했답니다. 왜 내 사진은 같은 회사의 다른 나라 지국에 일하는 사진기자들의 사진처럼 컬러풀하지 않고 시각적으로 깊은 임팩트를 주지 못할까, 하는 의문은 풀리지 않았지만 한두 차례의 비슷한 경험을 겪고 자연스럽게 그 해답을 찾아내게 되었습니다. 그중 하나의 일입니다.

2004년 크리스마스 다음 날인 12월 26일, 인도양에서 거대한 지진해일이 일어났습니다. 이 지진해일로 스리랑카, 몰디브, 태국, 인도, 인도네시아 등에서 거대한 피해가 발생했고 전 세계에서 28만 명 이상이 사망했습니다. 저는 가장 피해가 심한 인도네시아의 반다아체 지방으로 급파되었습니다. 사진기자가 되고 처음으로 경험해 보는 참혹한 자연재해 현장이었습니다. 여러 외국 지국에서 유명한 사진기자 선배들이 오기에 많은 것을 배울 기회이기도 했습니다. 당시 여러 아시아 지국에서도 가장 어린 사진기자였던 저는 많은 국제

뉴스의 현장에서 다양한 경험을 해온 베테랑 사진기자들이 일하는 모습을 곁에서 지켜볼 수 있었지요.

쓰나미가 일어나고 다음 날 한국을 떠나 인도네시아의 수도 자카르타에 도착했지만 반다아체의 공항이 폐쇄되어서 며칠을 자카르타의 공항에서 대기해야 했습니다. 며칠 뒤 겨우 재개된 항공기를 타고서 반다아체에 도착해 미리 현장에 가 있던 동료들과 합류할 수 있었지요.

전날 오후 늦게 도착해 잠자리에 든 뒤, 현지 주민의 허름한 집에 임시로 차린 베이스캠프에서 맞이한 첫 아침. 처음 경험하는 재난 뉴스의 해외 출장에서 뭔가를 보여주고 싶은 의욕으로 가득해서 '한국인은 밥심으로 산다'는 평소의 지론대로 아침을 배불리 챙겨 먹고 평소 업무를 시작하는 9시가 되면 현장으로 나갈 준비를 하고 있었습니다. 그런데 아침 식사 시간에도, 9시가 다 되어가는데도 다른 사진기자는 보이지 않았습니다.

피곤해서 자고 있나, 어디 갔나 생각하는 중에 사진기자 선배들이 하나둘 들어왔습니다. 그들은 이미 새벽에 나가 취재하고 돌아온 것이었습니다. 그리고 노트북을 펼쳐 편집하는 사진들을 뒤에서 지켜보니 제가 그토록 원하던 사진들이 거기에 있었습니다. 그들은 매직아워에 맞춰 아침 일찍 취재를 시작했고, 매직아워 이후에도 이른 아침의 해가 낮은 각도

에서 피사체를 비추면서 사진을 입체적으로 보이게 만들어주는 때를 놓치지 않았던 것입니다.

아침 일찍 일어나서 이미 그날의 첫 번째 마감을 끝낸 선배 기자들은 늦은 아침 겸 점심을 먹고 휴식을 취하며 새로운 뉴스를 체크했고 오후 3시가 되자 다시 현장으로 나갔습니다. 해가 뉘엿뉘엿 지기 시작하면서 태양광이 긴 그림자를 만들기 시작하는 4시부터 해 질 무렵의 매직아워에 사진을 취재하기 위해 미리 현장으로 나가는 것이었습니다.

하루 동안 베테랑 사진기자들이 일하는 방식을 곁눈질로 보고 나니 제 문제가 무엇인지 알 수 있었습니다. 사진에서 가장 중요한 것은 빛인데, 저는 좋은 빛을 포착하기 위한 고민을 하지 않았던 겁니다. 한국에서 일할 때는 특별한 취재 일정이 없는 한 9시에 일을 시작해서 오후 4시면 마감을 끝내고 6시면 집에 들어갈 준비를 하는 방식으로 일해왔으니 매직아워를 매일 놓치고 있었던 것이지요. 그동안 해가 중천에 뜬 후에 가장 평범하고 재미없는 조명으로 사진을 찍어왔던 것입니다. 빛이 가장 아름다운 타이밍을 놓치고 있었으니, 원하는 촬영을 할 수 있는 기회를 매일매일 놓쳤던 셈입니다.

그날부터 제 사진은 달라지기 시작했습니다. 매직아워의 시간대, 태양이 낮은 고도에서 피사체에 다이내믹한 조명과 그림자를 선사하는 이른 오전과 늦은 오후의 시간대를 적극

적으로 이용하게 되었습니다. 카메라의 뷰파인더를 들여다보면 그동안은 피사체의 움직임과 피사체가 만드는 선만 보였는데, 피사체의 암부와 명부 그리고 화면 속 그림자와 광원이 보이면서 이것들이 합쳐져서 만들어질 사진의 입체감이 그려졌지요. 그때부터는 단순히 뉴스를 쫓아 눈에 보이는 대로 카메라의 셔터를 누르기보다는, 보여주고 싶은 뉴스를 어떻게 하면 더욱 시각적으로 임팩트 있게 보여줄까 고민하며 빛을 효과적으로 사용할 방법을 진지하게 찾게 되었습니다.

사진 속 빛에 눈을 뜨면서 또 하나 알게 된 것은 준비와 계획의 중요성이었습니다. 불과 몇 분 차이로 변화무쌍하게 바뀌는 매직아워 속 빛과 색을 포착하려면 항상 계획을 세워놓고 준비해야 합니다. 카메라에 무엇을 담고 싶은지 미리 생각해 두지 않으면 허둥지둥하다 때를 놓치기 십상입니다. 그날의 매직아워가 언제인지 알아보고 적어도 30분 전에는 그 장소에 가서 기다려야 합니다. "준비된 자만이 성공의 기회를 잡는다"라는 격언처럼, 준비하고 계획을 짜야 좋은 사진도 찍을 수 있다는 사실을 깨달았지요.

여기까지 적고 보니, "인생은 타이밍이 중요하고 준비된 자만이 기회를 잡을 수 있으니 항상 준비하고 열심히 살아라!" 같은 이야기처럼 보이기도 하네요. 그렇다면 좋은 인생을 살기 위한 타이밍은 열심히 공부하고 미리미리 준비해야

잡을 수 있고 한번 놓치면 좀처럼 다시 찾아오지 않는 희귀한 순간일까요?

사진 대가의 이야기를 들어보면 꼭 그렇지는 않은 것 같습니다. 20세기 사진 예술의 대가로 손꼽히는 프랑스의 사진 작가 앙리 카르티에 브레송(Henri Cartier-Bresson)의 예술 세계는 '결정적 순간(The Decisive Moment)'으로 규정됩니다. 그의 사진 철학은 작업해 온 사진들을 모은 사진집 『결정적 순간』이 1952년에 출간되면서 세상에 알려졌지요. 이후 '결정적 순간'은 전 세계의 수많은 사진가를 사로잡은 위대한 담론이 되었습니다. 이 담론은 화면 속 모든 요소가 완벽하게 조화를 이루는 결정적 순간에 셔터를 눌러 그 순간의 정수를 포착한다는 의미를 담고 있습니다.

대표적인 예가 1932년 파리의 세인트 라자르역 뒤쪽의 공사장에서 촬영한 사진입니다. 브레송의 초창기 대표작인 이 사진은 물웅덩이 사진이라고도 불립니다. 웅덩이 위를 점프해 지나는 어느 사내의 모습이 포착된, 언뜻 평범해 보이는 사진이지요. 하지만 천천히 사진을 음미해 보세요. 웅덩이를 뛰어넘는 남성의 발이 물에 닿기 직전의 순간이 보여주는 역동감이 눈길을 끕니다. 그와 동시에 견고하게 구성된 화면은 역동성 속에서도 안정감을 선사하고 있으며, 지저분한 공사

장의 오브제와 회색 도시의 풍경은 흑백 사진으로 단순화되었고, 물웅덩이에 반사된 화면에서는 선과 원과 도형이 기하학적으로 완성된 형태를 띱니다.

남성의 모습은 화면 뒤쪽에 보이는 서커스단의 포스터 속 댄서와 재미있는 대비를 이루고 있습니다. 순간을 영원한 이미지로 만드는 사진의 속성, 완벽한 구도 그리고 타이밍을 잡아낸 사진가의 능력이 만나 지저분한 도시의 풍경이 기하학적으로 완벽한 예술 사진이 된 것이지요. 여기서 우리는 일상의 풍경을 아름다운 예술 사진으로 바꾸는 힘을 느낄 수 있는데요. 이는 순간의 타이밍을 포착해서 만들어낸 힘이기도 합니다.

브레송 이후 반세기가 넘도록 수많은 사진가가 결정적 순간을 맛보기 위해 부단히 셔터를 눌러왔지만 그들 모두가 '결정적 순간'을 제대로 이해한 것 같지는 않습니다. 대부분은 셔터를 누를 타이밍을 잘 가늠하고 최고의 순간을 포착해야 한다고 생각했거든요. 한번 놓치면 다시 오지 않는 인생의 기회처럼요. 그래서 촬영한 사진을 보고는 타이밍을 제대로 맞추지 못해 놓쳐버린 순간을 아까워하며 탄식을 터트리는 사진가가 참 많습니다. 저를 포함해서요.

하지만 브레송의 결정적 순간은 셔터 찬스 같은 단순한 개념이 아니었습니다. 세간에는 이에 관한 오해도 많았

습니다. 먼저 결정적 순간이라는 표현은 1952년 출간된 그의 사진집 제목에서 비롯되었는데, 많은 사람은 브레송이 스스로 이 제목을 붙였다고 생각합니다. 하지만 브레송은 불어판을 먼저 출간했고, 그 불어판의 원제는 『달리고 있는 이미지들(mages à la Sauvette)』이었습니다. 서문에는 17세기 프랑스의 성직자인 장 프랑수아 폴 드 곤디(Jean-François Paul de Gondi)가 남긴 "세상에 결정적인 순간을 가지지 않은 것은 없다(There is nothing in this world that does not have a decisive moment)"라는 말을 인용해 넣었지요. 이 책이 미국에서 번역, 출간되면서 '달리고 있는 이미지들'이라는 추상적인 제목 대신 서문의 '결정적 순간'을 인용한, 보다 이해하기 쉬운 제목으로 바뀐 것입니다.

오늘날 우리가 예술 사진으로 칭송하는 브레송의 사진 대부분이 원래는 보도사진으로 촬영된 사진입니다. 젊은 시절에는 미술을 공부했고, 불교에 심취했으며, 2차 세계대전 당시에는 레지스탕스 활동을 하다가 포로로 잡혀 두 번이나 포로수용소에서 탈출한, 범상치 않은 유럽인의 삶을 산 브레송. 그는 로버트 카파의 오랜 친구이기도 했습니다.

2차 세계대전이 끝난 뒤 브레송은 카파와 또 다른 절친 데이비드 시모어(David Seymour)와 의기투합해 세계적으로 유명한 사진가들의 사진 통신사인 매그넘(Magnum)을 창립했

습니다. 매그넘의 멤버이자 보도사진가로서 극동 지역을 주로 취재한 브레송은 인도에서 암살당한 간디의 장례식을 기록했고, 공산당 정권에 의해 국민당 정권이 무너지는 격동의 중국을 사진에 담았습니다. 소련에서는 철의 장막 뒤에 숨겨진 소련 인민들의 속살을 기록했지요. 그는 사진기자로서 항상 세계사의 커다란 소용돌이 속에 있었습니다. 따라서 그가 이야기한 결정적 순간은, 단순히 멋진 한 순간을 포착하는 것이 아니라 사진기자로서 목도한 수많은 인간 드라마에 대한 그의 이해가 현실과 마주치는 접점이었습니다.

그에게 사진이란 피사체와 호흡하는 것이며 실제로 존재하는 세상의 리듬을 이해하는 것이었습니다. 즉 그가 정립한 결정적 순간이란, 섬광처럼 홀연히 눈앞에 나타나는 짧은 순간이 아니라 세계에 대한 이해를 바탕으로 한 장의 사진이 도출되는 때에 카메라 셔터를 눌러 기록한 순간입니다. 브레송이 불교의 선문답같이 풀어놓은 결정적 순간은, 내가 아는 만큼 세상이 보이고 내가 이해하는 세상 속에 결정적 순간이 있다는 이야기인 것 같습니다.

그가 말년의 인터뷰에서 보다 명확히 이야기한 것이 있습니다. 자신도 도대체 어떻게 결정적인 순간을 사진으로 포착하는지 잘 모르겠으며 그 과정은 수수께끼라고 고백한 것입니다. 그래서 사진에 관해, 결정적 순간에 대해 평생 그 누

구에게도 가르치려 하지 않았다고 말했습니다. 하지만 분명히 알 수 있는 사실은 결정적 순간은 준비하고 기다리는 사람에게 찾아온다는 것입니다. 기하학적으로 완성된 사진의 프레임을 만들어 놓고 피사체에 집중하며 기다리다가 셔터를 누르면 결정적 순간이 포착된다고요.

그리고 아주 중요한 이야기를 덧붙였습니다. 만약 사진을 잘못 찍었다면 그림을 그릴 때 지우개로 스케치를 쓱쓱 지우고 다시 그리듯 사진을 다시 찍으면 된다는 것입니다. 그가 이야기한 결정적 순간이란 별똥별처럼 잠시 눈앞에 나타났다가 사라지는 것이 아니었지요. 놓치면 다시 셔터를 눌러 포착할 수 있는 것이었습니다. 매일 태양이 떠오르고, 날마다 매직아워가 돌아오는 것처럼요. 결정적 순간을 한번 놓치더라도 셔터를 또 누르면 포착할 수 있는 것처럼, 우리 주변에는 숱한 결정적 순간이 존재합니다. 눈앞에서 벌어지는 것이 무엇인지 정확히 이해할 수 있다면 말이지요.

∞

대학 입시를 준비하며 여러 사람에게 '공부에도 때가 있다'라는 말을 들은 아들은 진로를 고민할 뿐만 아니라 인생의 중요한 타이밍을 놓치고 잘못된 선택을 하게 될까 봐 걱정하

고 있었습니다. 아들에게 저는 이렇게 이야기해 주었습니다.

"인생에 타이밍이 중요하다는 말은 맞는 것 같은데, 그 타이밍은 참 많이 찾아오더라. 오늘 새벽에 매직아워를 놓쳤더라도 걱정할 필요는 없어. 저녁 해 질 무렵에 다시 매직아워를 볼 수 있고, 내일도 해는 뜨고 또 질 테니까. 인생의 때를 놓쳤다고 초조해하지 말렴. 결정적 순간을 놓쳤으면 다시 한번 셔터를 누르면 된단다."

어머니의 사진첩

얼마 전부터 어머니에게 사진을 가르쳐드리고 있습니다. 조리개나 셔터, 피사계 심도와 같은 전문 지식이 아닌 조금은 새로운 방법으로요. 일흔이 넘으신 어머니에게 사진을 가르쳐 드리기 시작한 이유는 어머니의 건강을 염려해서입니다. 산책으로 유산소운동을 하면서 뇌를 활성화하고, 사진을 찍으면서 뇌를 자극하면 치매 예방에 효과가 있을 것 같았거든요.

걷기가 치매 예방에 매우 효과적이라는 정보를 먼저 접하고 거기에 제가 가장 잘 아는 분야인 사진을 접목하면 어떨까 생각했습니다. 자칫 지루할 수 있는 걷기를 사진 촬영과 함께해 보면 어떨까 하고 알아보니, 치매 환자들을 오랫동안 치료한 어느 교수님이 하신 말씀을 발견하게 되었습니다. 그

말씀에 따르면, 고정관념을 버리고 사물을 새로운 관점에서 바라보는 습관을 키우는 것과 호기심을 가지고 새로운 것을 배우는 일이 치매 예방에 효과적이라고 합니다.

매일 본 풍경도 카메라를 통해 보면 새롭습니다. 언제나 평소 눈높이로 정면에서 바라본 똑같은 풍경도 카메라를 손에 쥐고 여러 각도로 보다 보면 지금까지 보지 못한 새로운 면을 발견할 수 있게 됩니다. 사진을 포함한 시각예술은 친숙한 사물과 상황을 있는 그대로 보지 않고 새로운 시선으로 보게끔 만들어주는데요. 타고난 재능이 없어도 카메라라는 기계의 힘을 빌릴 수 있는 사진은, 누구나 도전해 볼 만한 쉽고 재미있는 시각예술의 생산 도구입니다. 사진을 배우는 일은 어머니에게 새롭고 재미있는 자극이 될 것 같았습니다.

스마트폰을 손에 들고 산책하면서 사진을 찍으면 생각과 감정이 더 풍부해지지 않을까? 한적한 공원과 동네 산책로를 걸으면서 계절마다 다른 풍경을 사진 찍다 보면 익숙함 속에서 새로움을 발견할 수 있지 않을까? 뿌연 먼지가 뒤덮이지 않은 푸른 하늘과 길가의 아름다운 들꽃을 스마트폰 카메라에 담으면 사진작가가 된 듯한 작은 성취감도 느낄 수 있지 않을까? 고민 끝에 '산책 사진 프로젝트'를 생각해 냈습니다. 산책 사진의 1호 대상자는 바로 어머니였습니다. 처음 이야기를 꺼낼 때는 어머니가 관심을 보이실지, 귀찮아하지

는 않으실지 걱정했는데, 어머니께서 단번에 "그래, 해볼게. 재미있을 것 같네"라고 흔쾌히 응하셨습니다. 주변에서 많은 분이 치매로 고생하는 모습을 보셨기에, 치매 예방에 효과가 있을 거라는 제 말에 솔깃하신 것 같았습니다. 언제나 저를 지지해 주신 어머니의 마음으로 무조건 좋다고 하셨는지도 모르지요.

이렇게 '산책 사진 프로젝트'가 시작되었습니다. 거창한 계획이 있는 건 아니었지만 시작만으로도 마음이 벅찼지요. 그 뒤 날씨가 좋은 날이면 어머니는 평소처럼 집 앞 공원으로 산책을 나갔습니다. 조금 달라진 점은 언제나 주머니에 있던 스마트폰이 손에 들려 사진을 찍는 도구가 되었다는 것이었 지요. 평소처럼 한 시간 반 남짓 걸리는 공원 산책로를 걸으 며 몇 장의 사진을 찍고, 그중에서 가장 마음에 드는 사진을 골라 제게 메시지로 보내셨습니다. 간단한 글도 덧붙여서요. 저는 어머니가 보내주신 사진을 모아 '어머니의 사진첩'이라 는 폴더에 소중히 간직했습니다.

어머니는 사진을 통해 매일 보던 풍경에서 새로움을 발 견하기 시작하신 것 같았습니다. 30년 전 신도시로 이사 와 서 쭉 같은 곳에 살았지만, 카메라 렌즈로 보는 풍경은 새삼 다르게 느껴지셨나 봅니다. 그동안 눈으로 보고도 알아채지

못하고 지나친 작은 것들도 눈에 들어오셨겠지요. 최근에는 공원에 있는 호수 한편의 분수 사진을 찍으시고는 감격에 겨워 이렇게 메시지를 보내셨어요.

"30년 전 그날이나 오늘이나 분수는 변함이 없는데, 기쁜 눈가에 뜨거움이 차오르는구나."

며칠 뒤에는 공원의 호수에 분수가 네 개인 줄도 처음 알게 되었다며 의기양양하게 알려주시기도 했습니다. 어느 날은 이렇게 감성을 뿜어내시기도 했어요.

"물새들은 얼음 속에서 추운 줄도 모르고 마냥 즐겁기만한가 봐."

"구름이 너무 예뻐서."

호수를 건너는 오리들과 새파란 하늘을 찍어 수줍은 소녀 감성이 물씬 나는 글과 함께 보내시기도 했습니다. 어떤 날은 사진작가 신이 강령하셨는지 본인의 그림자를 찍은 예술 사진을 보내시기도 했습니다. 왜 찍으셨냐고 여쭈니, 인터넷에서 사진작가들이 이런 비슷한 사진 찍은 걸 봤다면서 웃으시더라고요.

산책 사진 프로젝트를 하면서 어머니께 따로 사진의 기술을 가르쳐드리지는 않았습니다. 스마트폰 카메라는 초점과 노출을 자동으로 맞춰주니까요. 대신 성장 과정에서 어머니께 칭찬을 듬뿍 받은 경험을 살려 이번에는 제가 칭찬을 듬뿍

듬뿍 해드렸습니다.

"오늘 찍은 꽃이 너무 아름다워요."

"어머니가 찍은 하늘 사진의 색감이 너무 좋아요."

"거리 사진 속 구도가 나날이 안정되네요."

칭찬해 드리려고 사진을 자세히 보다 제가 그동안 어머니에 대해 알지 못한 것이 참 많다는 사실도 깨닫게 되었습니다. 어머니는 파랗고 깨끗한 하늘보다는 적당히 구름이 걸린 하늘을 좋아하신다는 것도, 꽃망울을 보면 봄이 오는 것처럼 설레이고, 꽃이 흐드러지게 핀 풍경을 무엇보다 좋아하신다는 것도 새롭게 알게 되었습니다.

애정 어린 시선으로 사진을 보면 볼수록 칭찬할 것이 가득했습니다. 어머니의 자신감도 날로 커졌지요. 어느 날은 통화를 하면서 "어머니, 꽃 사진을 이렇게나 예쁘게 찍으셔서 깜짝 놀랐어요!"라고 했더니 "그러게 말이다. 네가 사진기자가 된 게 내 재능을 물려받아서 그런가 보다"하고 의기양양해하셨습니다. 또 "너 같은 전문가에게 사진을 배우는 난 참 복도 많다"라며 아들을 자랑스러워하셨습니다.

사실 어머니가 찍은 사진은 사진 미학의 측면에서 보면 아직 가야 할 길이 멀고, 스마트폰을 가지고 있는 사람이라면 누구나 찍을 수 있는 평범한 사진에 가깝습니다. 하지만 그게 무슨 상관이 있을까요? 어머니에게 사진의 구도를 알려드

리고 전문가처럼 사진을 잘 찍을 때까지 엄격한 선생 노릇을 하는 게 무슨 의미일까요? 그저 사진을 찍으며 어머니가 조금 더 즐겁게 산책하고, 그렇게 산책 시간이 길어지고, 사진을 찍으며 주변을 새롭게 보는 기회를 얻고, 그런 기억이 쌓여 뇌를 자극하게 되면 더할 나위가 없지요. 그걸로 산책 사진 프로젝트의 목표는 충분히 달성되니까요.

게다가 어머니와 더 많은 이야기를 나눌 수 있어 더없이 기뻤습니다. 15년 가까이 외국 생활을 하다 보니, 자주 연락을 드린다고는 했지만 대화 주제가 한정적이었거든요. 산책 사진 프로젝트 이후 우리의 대화는 더욱 풍부해졌습니다.

그러던 어느 날 어머니가 아버지의 뒷모습을 찍어 보내 주셨습니다. 함께 산책을 하시면서 아버지로부터 몇 걸음 떨어져 뒤에서 찍은 사진이었는데요. 세월과 함께 구부정해지기 시작한 등, 힘없이 걷는 모습에 그만 울컥하고 말았습니다. 어릴 적에 아버지는 큰 산과 같은 존재였습니다. 천하를 호령할 것 같은 힘찬 기운으로 온 가족을 건사했고, 아무것도 없이 시작해 공부하고, 직장을 잡고, 가족을 이루고, 또 열심히 일하셨지요. 무엇보다 어머니를 한없이 사랑하셨습니다. 아버지를 무한히 신뢰한 어머니는 저와 형에게 입버릇처럼 "더도 덜도 말고 네 아버지처럼만 되어라" 하고 말씀하시곤

했습니다. 70대 중반까지 왕성하게 사회생활을 하셨지만 여든이 넘으면서 눈에 띄게 기력이 쇠약해지셨고, 이제는 아버지가 어머니를 보살피기보다는 어머니가 아버지를 돕는 일이 많아졌습니다.

어머니가 보낸 아버지의 사진은 사진가의 솜씨 좋은 작품은 아닙니다. 하지만 여기에는 우리 가족만 아는 이야기가 숨어 있었지요. 한평생 가족을 위해 살아온 아버지를 걱정하는 어머니의 마음과 속절없이 흘러가 버린 시간에 대한 아쉬움이 생생하게 전해졌습니다. 그렇기 때문에 사진을 보며 울컥했지요.

∞

누군가 사진의 의미를 묻는다면 '연결(connect)'이라고 답하고 싶습니다. 오랜만에 온 가족이 모여 앨범을 펼칠 때를 떠올려보세요. 등산길에서 처음 만난 부모님이 웃으며 찍은 흑백사진. 중학생 시절 온 가족이 처음으로 제주도 여행을 갔을 때 전통 혼례복 차림의 부모님과 찍은 사진. 20년 넘게 우정을 이어오고 있는 대학교 친구들과 처음 만난 입학식에서 찍은 사진. 이런 사진들을 볼 때면 그때 그 기억 속으로 빨려 들어가지 않나요?

"사진 속 아버지와 어머니가 지금의 저보다 훨씬 더 젊으시네요."

"그 가족 여행에서 참 즐거웠는데."

"아, 그때로 돌아가고 싶다."

사진은 우리를 어느 시절로 연결하고, 또 사진 속 인물들에게로 연결합니다. 카메라의 셔터를 누르는 순간 사진에 정지된 장면이 기록됩니다. 그리고 사진에는 그 순간의 이야기가 저장됩니다. 이야기는 때로 기나긴 촉수를 뻗어 사진을 보는 사람들을 서로 연결시켜 줍니다. 어머니의 사진이 저와 아버지, 우리 가족을 연결하는 것처럼요. 훗날 어머니의 사진을 온 가족이 보게 된다면, 그때마다 우리 가족은 더 단단하게 연결될 겁니다. 그래서 생각합니다. 사진이 있어서, 사진으로 남겨 공유하고 싶은 사랑하는 사람들이 곁에 있어서 다행이라고요.

사랑하는 이들과의 기억을 저장하는 게 비단 사진만은 아닙니다. 때로는 집이라는 공간, 작은 소품, 수없이 다양한 것이 보이지 않는 손을 뻗어 사랑하는 사람들을 연결하고, 또 서로를 기억하게 하지요. 오늘은 나와 사랑하는 사람을 잇는 끈이 무엇인지 찾아보고, 사랑하는 이에게 다정한 한마디를 건네보면 어떨까요? 중요한 건 무엇을 찾는지가 아니라, 어떤 사람과의 기억을 떠올릴지 정하는 것이겠지요. 이 글을 쓰는

오늘 밤, 저도 어머니의 사진을 보며 가족의 안부를 물으려
합니다.

카메라 없이 머물고 싶은 순간

————————●————————

올해 초 tvN 〈월간 커넥트〉에 출연해 인터뷰를 했는데요. 기억에 남는 질문이 있습니다. "기자님은 언제나 카메라를 가지고 다니시나요?"라는 물음이었지요. 많은 분이 제가 사진기자라고 하니, 언제 어디에서 발생할지 모르는 긴급한 뉴스에 대비해 카메라를 늘 지니고 다닐 거라 생각하시나 봅니다. 또는 사진기자라 함은 천성적으로 촬영을 매우 좋아하는 사람들이라 일과 상관없이 언제나 많은 사진을 찍으리라 생각하시는 것 같아요. 그러나 이 질문에 대한 제 대답은, "아니요"입니다. 쉬는 날이든 일하는 날이든 특별한 취재 계획이 없으면 되도록 카메라를 가지고 다니지 않습니다.

어느 여행지에서 겪은 경험 때문인데요. 대학 시절부터

저는 여행을 좋아했고, 한때 무거운 카메라 장비를 완벽하게 갖추고 다니며 멋진 사진을 찍기 위해 시간을 아낌없이 쏟기도 했습니다. 여행에서 가장 우선시되는 것은 좋은 사진을 찍는 것이었으며, 좋은 사진을 찍기 위한 장소와 타이밍이 여행의 모든 일정과 목적을 결정하던 때도 있었습니다. 그런데 2004년에 그리스로 여행을 떠났다가 생각이 바뀌게 되었습니다.

아테네 올림픽이 끝난 뒤, 친한 형과 산토리니섬으로 향했습니다. 에게해에 자리 잡은 이 작은 화산섬은 거칠고 바위가 많은 풍경 위에 펼쳐져 있는 고풍스러운 새하얀 마을, 푸른 바닷빛을 띤 문과 루프탑으로 유명합니다. '사진발' 잘 받는 이곳은 SNS에서 검색하면 아름다운 휴가지로 숱하게 검색되지요. 오래전부터 많은 사진가가 꿈꾸는 여행지로도 유명했습니다.

아테네에서 커다란 여객선을 타고 뱃멀미에 시달리며 도착한 산토리니섬은 예상대로 너무나도 아름다운 섬이었습니다. 셔터를 누르는 족족 멋진 사진이 완성되었지요. 첫날 저녁 카메라를 메고 취재 현장에서 일할 때보다 더 열심히 섬 곳곳을 누볐습니다. 해 질 녘에는 섬에서 사진이 가장 잘 나온다는 장소로 이동했습니다. 푸른 지중해를 배경으로 파란

지붕을 가진 하얀색 교회 건물이 보였어요. 많은 여행객이 카메라를 들고 아름다운 풍경 너머 지중해의 일몰이 빛을 발하기를 기다리고 있었습니다. 저 역시 오래간만에 취미로 사진을 찍는 듯한 들뜬 기분으로 대열에 합류해 시시각각으로 변하는 일몰을 보며 쉼 없이 셔터를 눌렀습니다. 하지만 아쉽게도 그날 찍은 사진 중 썩 마음에 드는 작품은 없었습니다. 정말 아름다운 사진을 찍고 싶던 저는, 다음 날 다시 올 생각을 하고 촬영을 마쳤습니다.

다음 날 아침, 느지막이 일어나 상점가를 어슬렁거리다 기념품 가게에 들어갔지요. 그곳에 진열된 여러 종류의 엽서를 보았습니다. 그런데! 어제 제가 찍은 사진보다 몇 배 아니, 몇십 배나 아름다운 풍광이 가득했습니다. 게다가 사진만큼 선명하게 인쇄된 그 엽서들의 가격은 우리나라 돈으로 몇백 원에 지나지 않았습니다. 현지 사진작가들이 매일 아름다운 순간을 찍고 또 찍은 후, 그중에서 고르고 고른 사진 같았습니다. 그 순간 고작 일주일 동안 섬에 머무르는 제가 그들보다 더 나은 사진을 찍을 수는 없다는 생각에 이르렀습니다. 더 이상 사진을 찍는 게 무의미하게 느껴졌지요. 동시에 진정한 여행의 의미를 생각해 보았습니다.

'여행지에서 아름다운 풍경 사진을 찍는 것이 무슨 의미일까? 이렇게 찍은 사진은 결국 내 컴퓨터 개인 폴더에만 남

겨질 텐데…. 긴 시간과 많은 돈을 들여 떠나는 여행에서 사진 찍기에만 몰두하는 게 과연 좋을 걸까? 여행을 온 진짜 목적은 무엇일까?'

생각을 거듭했지요. 그 끝에서 지금껏 사진기자로 살면서 언제나 뷰파인더를 통해서 대상을 보고 있는 제가, 지극히 개인적인 여행에서도 여전히 일하는 마음으로 시간을 보내고 있는 것 같아 회의감이 들었습니다. 새로운 체험을 할 수 있는 시간이 주어져도 매일같이 사진만 찍어댔던 것은 아닌가 싶어서요.

반복되는 일상 그리고 평소 저에게 주어진 역할과 책임, 관계, 시선에서 벗어나 새로운 나를 발견해 가는 과정을 놓치고 있다는 생각도 들었습니다. 그 순간 사진을 찍고 싶은 마음이 한꺼번에 사라졌고, 그길로 카메라를 호텔에 가져다 놓았습니다.

그날부터 여행이 훨씬 다채롭고 풍요로워졌습니다. 눈에 담은 아름다운 풍경을 머릿속으로 떠올릴 때마다 깊은 자극이 되었습니다. 더 이상 사진 찍기에 시간을 할애하지 않았더니 산토리니섬에서의 시간은 훨씬 여유롭게 흘러갔고요. 오롯이 제 자신에게 집중하는 경험도 맛보았습니다.

어떤 사람은 기억력이 좋지 않아서 여행 사진을 찍는다

고 말합니다. 여행을 다녀오고 나면 어떤 걸 보고, 먹고, 했는지 다 잊어버리고 심지어 기억이 왜곡되는 경험도 했다 합니다. 취미로 사진을 찍는 분 중에는 '출사'와 여행을 동시에 즐기며 작품 사진을 남기는 분도 있습니다. 이런 분들에게는 제가 여행을 가면서 카메라를 챙기지 않는 것이 의아해 보일지도 모르겠습니다.

저는 사진을 찍느라 여행지를 온몸으로 느끼지 못하는 경우가 없도록 노력하는 편입니다. 심지어 여행을 기념하는 사진도 한두 장 찍을까 말까입니다. 꼭 필요하다고 느끼면 스마트폰 카메라로 사진을 남깁니다. 아름다운 풍경을 사진으로 남기지 못해 후회되지 않냐고요? 전혀요. 오히려 여러 가지 장점이 있습니다. 우선, 저는 언제나 무거운 전문가용 카메라는 메고 다녀서 만성적으로 어깨와 목에 통증이 있는데요. 일하지 않을 때만이라도 몸에 휴식을 줄 수 있습니다. 게다가 스마트폰 카메라 성능이 무척 좋아서 사진의 질을 크게 걱정하지 않습니다.

물론 사진기자로서 언제 어디에서 무슨 일이 벌어질지 모르는 상황에 대비해 카메라를 지니고 다니는 것이 필요하기도 합니다. 가끔 눈앞에서 비행기가 추락하고 건물이 무너지는 큰 사건이 발생했는데 카메라가 없어서 발을 동동 구르는 꿈을 꾸기까지 하니까요. 하지만 요즘은 스마트폰만 있으

면 긴급 사건이 일어났을 때 뉴스 사진을 찍어 마감하는 데 큰 문제는 없습니다. 지금까지 눈앞에서 갑자기 큰일이 일어나 사진을 찍어 보도해야 할 일도 없었고요

무엇보다 삶 전체가 사진에만 집중되지 않기를 원하는 마음도 있습니다. 언제나 사진과 일만 생각하며 그와 관련된 작은 프레임 안에 나를 가두기보다는 다양한 것을 보고 느끼고 생각하며 재충전하고 싶기 때문입니다. 재충전 시간이 있어야 일할 때 능력을 120퍼센트 발휘할 수 있음을 실감하기도 합니다.

∞

좋아하는 영화 중에 2013년에 개봉한 〈월터의 상상은 현실이 된다(The Secret Life of Walter Mitty)〉라는 작품이 있습니다. 폐간을 앞둔 시사 화보지 《라이프》의 자료실에서 일하는 주인공 월터 미티는 마지막 호 표지에 들어갈 사진을 위해 온갖 모험을 합니다.

그 과정에서 눈표범을 촬영하기 위해 아프가니스탄에 간 사진작가 숀을 찾아가지요. 험준한 산속에서 겨우겨우 숀을 찾고, 마침내 숀의 카메라 앞에 숀이 그토록 찾아 헤매던 눈표범이 나타납니다. 워낙 찾기가 쉽지 않아 유령고양이라고

불리던 눈표범이 나타났지만, 숀은 활홀한 표정을 지으며 바라보기만 할 뿐 카메라의 셔터를 누르지 않습니다. 왜 사진을 찍지 않느냐고 묻는 월터에게 숀은 말합니다.

"내가 그 순간을 정말 좋아할 때, 카메라에 방해받고 싶지 않아. 그냥 그 순간에 머물고 싶지."

제게 숀이 눈표범을 만난 때처럼 황홀했던 경험이 있는지를 묻는다면, 가족과 함께 갔던 사이판에서 본 석양을 꼽을 것 같습니다. 여행 마지막 날, 렌터카 반납까지 시간이 남아 목적지도 정하지 않은 채 이리저리 드라이브를 하고 있었습니다. 그러다 관광지도 아닌 어느 주택가에 들어섰지요. 길고 경사 높은 언덕을 올라 내리막으로 향하던 우리의 눈앞에 펼쳐진 것은 형용할 수 없이 아름다운 색을 뿜어내는 바다 위의 석양이었습니다. 다행히 주변에 차가 한 대도 없었기에 천천히 내리막길을 내려오며 석양을 바라보니 마치 석양으로 차가 그대로 빠져 들어갈 것 같았습니다. 그리고 석양은 내리막길을 거의 다 내려왔을 때 눈앞에서 점점 희미해졌습니다.

그날 사진 한 장 찍지 않았기에 제가 보았던 아름다움은 어쩌면 기억 속에서 과장되어 있는지도 모릅니다. 그때의 석양은 제가 그날 느낀 행복감이 투영되어 더 아름답게 느껴졌는지도 모르지요. 하지만 그 석양을 사진으로 찍었다면 지금 기억하고 있는 석양에 대한 아름다운 기억이 퇴색되었을지도

모릅니다. 사진을 촬영하기 위해 차를 세우고 카메라를 준비했다면 그날 석양 속으로 빨려 들어가는 것 같은 신기한 느낌을 갖지 못했겠지요. 사진을 찍었다 해도 마음속에 남은 풍경만큼 아름다운 사진은 절대 찍지 못했을 것입니다. 어쩌면 사진을 다시 볼 때 '음, 그날 석양은 그렇게 아름다운 게 아니었군' 하고 멋진 기억을 지워버렸을지도 모릅니다.

나중에 알고 보니 이런 생각에 과학적인 근거가 있더라고요. 미국 페어필드대학교에서 심리학을 연구하는 린다 헨켈 교수에 따르면, 많은 사람이 기억하기 위한 용도로 사진을 찍지만 무조건 사진만 찍는 습관은 오히려 기억력 감퇴의 원인이 된다고 합니다.

헨켈 교수는 박물관을 방문하는 학생들을 두 그룹으로 나누어 실험을 했습니다. 박물관에 전시된 특정한 전시물에 대하여 한 그룹은 사진을 찍게 하고 다른 한 그룹은 눈으로 그 대상을 바라보고 기억하게 했습니다. 다음 날 두 그룹을 테스트한 결과, 사진을 찍은 그룹 대신 눈으로만 보고 기억한 그룹이 사진을 찍은 그룹보다 특정 대상을 훨씬 더 구체적으로 잘 기억하는 것으로 나타났습니다. 헨켈 교수는 사진을 촬영해 놓으면 시간이 흐른 뒤 그 사진을 볼 때 기억을 되살리는 데 도움이 되는 것은 사실이라고 말했습니다. 다만 기억하기 위해서는 수많은 사진을 촬영하고 쌓아두는 것이 아니라,

사진을 다시 끄집어내어 사진 속 기억의 이야기를 소환해 내는 일이 필요하지요.

그래서 여전히 일하지 않을 때는 수많은 사진을 찍고 그저 대용량 외장하드에 넣어 저장하기보다는 마음속 하드 드라이브에 장면 장면을 넣어두고 가끔씩 꺼내 보는 편을 선택합니다. 실제로 보면서 느끼는 주관적인 감정을 굳이 사진 속에 넣어 아름다움을 가두고 싶지 않거든요.

여러분이 사진을 촬영하며 느끼는 즐거움을 포기하라는 뜻은 절대 아닙니다. 오히려 평소에 사진을 찍지 않는 사람이라면 사진이라는 창의적인 행위와 여행이라는 새로움을 찾아나서는 활동이 결합되어 즐거움은 배가될 것입니다. 다만 상대적으로 덜 중요한 행위를 하느라 인생의 중요한 순간에 집중하지 못하고, 제대로 만끽하지 못하는 우를 범하지는 않았으면 하는 마음입니다. 그리고 언제나 해오던 일을 잠시 멈출 때 눈에 들어오는 새로움을 놓치지 않기를 바랍니다. 삶은 계속 흘러가고, 같은 순간은 결코 돌아오지 않으니까요.

특종은 우연히 오지 않는다

───────────●───────────

처음 사진기자가 되었을 때, 목표는 '특종'이었습니다. 이 분야에서 최고가 되고 싶은 마음에서 자연스럽게 나온 목표였습니다. 하지만 지금 목표를 묻는다면, '실수하지 않는 하루'라고 대답하고 싶습니다. 어쩌다가 특종이라는 큰 목표를 품었던 제가 이렇게 변했을까요? 지금부터는 저의 직업관을 만들어준 이야기를 해보려 합니다.

이야기를 하려면 2004년 아테네 올림픽을 빼놓을 수 없습니다. 당시 폐막식 직전에 열렸던 아테네 올림픽의 태권도 남자 부문에서 우리나라의 문대성 선수가 그리스의 알렉산드로스 니콜라이디스를 상대로 멋진 뒤후려차기를 성공시키며

금메달을 땄습니다. 이로써 문대성 선수는 올림픽에서 태권도가 정식 종목으로 채택된 이래 처음으로 KO승을 거둔 멋진 기록을 남겼습니다.

외국인이 보기에는 대단해 보이는 '태권도 종주국에서 온 검은 띠 보유자'인 저는 당시 회사의 올림픽 취재팀에서 태권도 취재를 담당하게 되었습니다. (사실 고등학교 시절 체육 필수 과목이어서 따게 된 것이기에 운동신경이 좋은 편은 아니지만요.) 며칠간의 태권도 취재를 모두 성공적으로 마치고, 마지막 시합이자 폐막식 직전에 열린 경기를 취재하러 들어갔지요.

문대성 선수가 뒤후려차기를 날리기 전, 저는 카메라의 뷰파인더를 통해 문대성 선수를 보는 대신 카메라의 뒤쪽 모니터를 보며 직전 경기의 사진을 전송하고 있었습니다. 올림픽 취재에서는 좋은 사진을 취재하는 것만큼 사진을 최대한 빨리 전송해서 보도하는 것도 중요했기 때문입니다.

그때까지 거의 모든 경기가 후반부까지 이어진 채 판정승으로 갔기에 경기 초반부에 문대성 선수가 KO승을 거두리라고는 상상도 못 하고 있었습니다. 게다가 처음으로 올림픽 취재를 갔던 터라 경험도 부족했지요. 고개를 숙인 채 디지털 카메라 뒤쪽의 모니터를 보며 열심히 사진을 전송하고 있는데 갑자기 함성이 경기장을 에워쌌습니다.

무슨 일이 벌어졌다는 생각에 고개를 들어보니 문대성

선수의 발에 얼굴을 세게 얻어맞은 그리스 선수가 엄청난 충격을 받은 듯 프로텍터도 벗은 채 멍하니 서 있었습니다. 문대성 선수는 승리를 축하하며 기도하는 표정으로 무릎을 꿇고 있었고요.

순식간에 상황을 파악한 뒤 퍼뜩 드는 생각은, '물 한번 세게 먹었다!'는 것이었습니다. 제가 패닉에 빠져 있는 동안 문대성 선수가 관중석에서 던져준 태극기를 들고 경기장 주변을 돌기 시작했습니다. 그 순간 머릿속에는 오로지 '저거라도 잘 찍어야겠다'라는 생각뿐이었습니다.

망원렌즈가 달린 카메라를 손에서 던져버리고 옆에 있던 광각 렌즈가 달린 카메라를 집어 들고 문대성 선수에게 달려들었습니다. 하지만 너무 마음이 급했기 때문일까요? 그만 스텝이 꼬여버렸고 두 다리가 엉키면서 데굴데굴 구르고 말았습니다. 가지고 있던 카메라도 함께 뒹굴면서 카메라 위에 꽂아두었던 플래시도 박살이 났습니다. 그래도 오뚝이처럼 일어나 문대성 선수를 쫓으며 실수를 만회하기 위해 혼신의 취재를 했습니다. 이런다고 놓친 장면보다 더 중요한 사진을 찍을 수는 없지만, 어쨌든 할 수 있는 최선을 다했습니다.

그런데 불행 중 다행일까요? 다행히 제 실수는 더 큰 이슈가 생기면서 자연스럽게 넘어갔습니다. 같은 날 열린, 올림픽의 마지막 하이라이트라고 할 수 있는 마라톤 경기에

서 선두를 달리던 브라질 선수 반데를레이 데 리마(Vanderlei Cordeiro de Lima)를 종말론 신봉자인 한 남성이 길가로 떠밀고 가 넘어뜨리려고 한 것입니다. 사상 초유의 '마라톤 습격 사건'이 일어나면서 문대성 선수의 멋진 KO승은 상대적으로 작은 뉴스가 되었습니다. 비록 멋진 발차기는 못 찍었지만 그래도 금메달을 딴 뒤 대한민국 국기를 들고 감격스러워하는 모습은 잘 찍었다고 스스로를 위로하며 한국행 비행기에 몸을 실었습니다.

이때까지만 해도 몰랐습니다. 지금이야 스마트폰의 메신저가 있으니 실시간으로 메시지를 주고받을 수 있지만, 당시에는 국제전화 요금도 비싸고 외국으로 문자 메시지도 보내지 못하던 시절이었거든요. 한국에서 어떤 일이 벌어지고 있는지도 모른 채 귀국했는데, 만나는 사람마다 약간은 놀리는 투로 저에게 물었습니다.

"혹시 다치지는 않았니?"

"몸 괜찮아?"

"카메라 부서지지 않았어?"

아뿔싸, 문대성 선수 앞에서 몸을 구르는 제 모습이 중계 카메라에 그대로 포착되어 생생하게 한국에 보도되었던 것입니다. 취재 도중 텔레비전을 볼 틈도 없이 바쁜 하루하루를 보냈던 저만 그 사실을 몰랐던 것이었지요. 문대성 선수가 올

림픽 마지막 날 획득한 금메달은 그날 한국에서 가장 중요한 뉴스였으며 태극기를 들고 감격스러워하는 모습도 몇 번이고 방영되었습니다. 그리고 그 화면 속에서 저는 계속 구르고 또 구르고 있었고요.

그날 제 모습은 연말에 문대성 선수의 경기가 올해의 스포츠 명장면 베스트에 뽑히면서 다시 한번 여러 스포츠 뉴스에서 방송되었습니다. 시간이 흐른 뒤에는 유튜브에 당시 뉴스가 올라가며 구르고 또 구르는 모습을 언제든 볼 수 있게 되었고요. 이 글을 읽는 당신도 지금 유튜브를 검색할 거라는 생각이 드는군요.

이후로 제 실수가 만천하에 드러날 수 있다는 걸 인지하고, 일할 때 실수하지 않으려 노력하는 편입니다. 물론 이 일은 제 직업관과 관련해서는 작은 일에 지나지 않습니다. 사소한 잘못으로 인한 실수는 수습 가능하고 시간이 지나고 나면 재미있는 추억으로 남기도 하니까요. 하지만 실수로 사진 속 인물에게 상처를 주는 건 정말 두려운 일입니다. 가끔 걱정 섞인 질문을 받을 때가 있습니다.

"지금까지 많은 사건을 취재하셨는데요. 그중에는 자연재해와 인명 피해가 큰 사고, 전쟁과 같은 끔찍한 상황도 있었겠지요. 인간으로서 견디기 힘든 이런 상황에서 감정적으

로 힘들지는 않았나요?"

　이런 질문을 받으면 어떻게 말해야 할지 무척 고민이 되어 대답을 망설이게 됩니다. 그동안 취재하며 여러 사람의 슬픔을 눈앞에서 목도했습니다. 저라고 정신적으로 고통과 슬픔을 겪지 않았겠습니까? 없었다면 저는 공감 능력이 심각하게 떨어지는 사람이겠지요. 아픔을 겪어 슬퍼하는 사람을 곁에서 보는 것만으로도 그 감정에 이입되는 것은 사실입니다. 현장에서 마주한 끔찍한 모습이 뇌리에 박혀 오랫동안 괴롭기도 합니다.

　인생에서 처음으로 힘든 취재를 갔던 것은 새내기 기자였을 때입니다. 당시 방송국 직원이 소품 창고에서 스스로 목숨을 끊은 일이 있었습니다. 어느 개인의 안타까운 사연으로 신문에 나진 않았지만, 신문사의 연예 담당 사진기자로 일하던 저는 마침 방송국에 있었고, 취재 데스크에서 혹시 모르니 현장에 한번 가보라고 했지요.

　기자증을 보여주며 폴리스라인으로 다가갔습니다. 자살이라는 명백한 정황 증거 때문이었는지 흔히 보아온 범죄영화와는 달리 경찰 한두 명이 현장에 있었고 시체는 치워져 있었습니다. 그런데 현장에 다가서자 매우 강렬한 냄새가 코를 때렸습니다. 영안실의 독한 소독약 냄새와 사람의 피 냄새가

섞인 듯한 그 냄새를 맡고 놀랐던 기억은 지금도 생생합니다. 난생처음 죽음의 냄새를 맡은 듯한 느낌이었고 그 강렬하고 지독한 냄새는 코에 오래도록 남아서 며칠 동안 밥을 먹지 못할 정도였습니다.

이후 인도네시아 반다아체에서 쓰나미로 목숨을 잃은 사람들의 시체를 너무 많이 보고 나서는, 취재를 마치고 한국으로 돌아와서도 악몽에 시달렸습니다. 세월호 참사를 취재할 때 대한민국 국민의 한 사람으로서, 두 아이의 부모로서, 꽃 같은 나이에 목숨을 잃은 학생들과 그 아이들을 가슴속에 묻어야 하는 부모들의 슬픔에 공감했습니다. 그 어떤 취재보다 심정적으로 힘든 취재였습니다. 슬퍼하는 유가족의 모습을 보면서 눈물이 앞을 가려 사진 찍기가 어려웠던, 가슴 아픈 취재였습니다.

몇 주에 걸쳐 현장을 지키며 취재하는 경우도 있는데, 이때 인터뷰를 하며 슬픔을 겪고 있는 분들과 꽤 깊고 오랜 대화를 나누고 유대감을 갖기도 합니다. 처음에는 그분들의 고통과 아픔을 이해하고 공감하며 스스로 꽤 힘들다고 생각했습니다. 하지만 아무리 그렇다 한들 당사자보다 힘들지는 않을 거라는 생각이 들었습니다.

심리학자와 정신의학 전문가는 감정을 밖으로 표현하는 게 중요하다고 말합니다. 하지만 훨씬 큰 아픔과 고통을 겪는

사람이 앞에 있다는 것을 생각하면, 제 아픔과 고통을 제대로 표현하기가 참 어렵습니다. 그래서 찾아낸 처방법은 사랑하는 가족이나 친한 친구들과 대화하는 것입니다. 있었던 일, 본 일, 겪은 일 그리고 느낀 감정을 이야기합니다. 친한 사람, 나를 잘 이해해 주는 사람, 언제나 나를 응원해 주는 사람에게 보고 느낀 슬픔과 아픔을 털어놓으면서 마음속의 감정이 정리되고 정화되는 것을 느낍니다. 어쩌면 대화는 에너지의 원천일지도 모르겠습니다.

∞

취재가 끝난 뒤에 저는 취재 장소를 떠나 사랑하는 가족들이 기다리고 있는 안락한 가정으로 돌아옵니다. 하지만 제가 인터뷰한 분들은 떠나간 사람을 가슴속에 묻고 폐허만 남은 터전에서 다시 인생을 이어가야 합니다. 이런 것을 생각하면 고작 관찰자인 제가 느낀 아픔과 슬픔보다 몇 배, 몇십 배 큰 슬픈 감정의 덩어리를 안고 평생을 살아갈지도 모르는 사람들 앞에서 '가슴이 너무 아파. 너무 슬퍼서 일을 못 하겠어. 이런 건 트라우마가 되어서 날 평생 괴롭힐 거야' 하고 생각하는 것은 사치로 여겨져 죄송한 마음이 듭니다.

그리고 비극이 반복되지 않도록 기록하는 것이 제가 해

야 할 일임을 알게 되었습니다. 슬픔에 공감하고 아파하는 것도 꼭 필요하지만, 사진기자로서 또다시 이런 비극이 되풀이되지 않도록 문제점을 짚고 해결 방안을 모색할 수 있게 만방에 알리는 게 마땅하다고 생각했습니다. 그래야 우리가 다시 함께 웃을 수 있을 테니까요. 그렇게 슬픔을 기록하는 슬픔에도 의미가 있음을 깨달았습니다. 그래서 시간이 지날수록 특종을 노리기보다는 실수하지 않기 위해 노력했습니다. 자칫 잘못해서 오보가 나면, 취재 당사자에게 씻을 수 없는 상처를 줄 수 있기 때문입니다. 게다가 정확한 사건 파악과 대처를 어렵게 합니다.

특종에 대한 시선도 바뀌었습니다. 특종 사진은 제가 만드는 게 아니라 사진을 본 사회 구성원들의 반응에 따라 만들어지는 것임을 알게 되었으니까요. 이제는 특종 사진기자가 되기보다는 좋은 인간이 되기를 바라고 있습니다.

이런 연유로 실수하지 않겠다는 마음을 갖고 하루하루를 보내다 보면 가끔 제 사진에 특종이라는 꼬리표가 붙기도 합니다. 그래서 오늘도 일을 마치기 전 하루를 돌아봅니다. 실수하지 않았는지, 발 뻗고 마음 편히 잘 수 있는지 말입니다.

'찰칵'하기까지의 수많은 선택

———————●———————

어느 날부터 아들이 필름 카메라에 관심을 갖기 시작했습니다. 아날로그 감성으로 충만한 필름 카메라가 MZ세대 눈엔 트렌디해 보였을까요? 아니면 어린 시절부터 커다란 카메라를 메고 출근하는 아빠 모습을 보며 자라서일까요? 필름 카메라를 갖고 싶다는 아들 때문에 전에 없던 고민이 생겼습니다.

사실 아들에게 필름 카메라보다는 디지털카메라를 추천하고 싶었습니다. 사진은 많이 찍을수록 실력이 느는데, 사진을 찍을 때마다 필름 값과 현상료가 드는 필름 카메라는 마음껏 사진을 찍기가 쉽지 않습니다. 필름 카메라로 찍은 사진을 다시 스캔해서 디지털 세상의 SNS에 내놓는 방식도 그다지

합리적으로 보이지 않았고요.

그래도 자식 이기는 부모는 없다고, 아날로그 감성을 맘껏 느껴보고 싶다는 아들에게 필름 카메라를 사주기로 했습니다. 아들과 중고 카메라 사이트를 뒤지던 중 30년도 더 된 오래된 필름 카메라가 퍼뜩 생각났습니다. 이제 막 사진에 관심을 갖기 시작한 고등학생 시절, 아버지가 큰맘 먹고 사주신 제법 좋은 카메라입니다. 카메라가 각 가정의 주요 재산 목록으로 꼽히던 당시에 웬만한 근로자의 한 달 월급에 맞먹는 가격의 고등학생이 가지고 다니기에는 과분한 고가의 카메라였습니다.

솔직히 당시 그 카메라가 가지고 싶던 이유는 좋은 사진을 찍으려는 것보다는 카메라의 멋진 외양에 끌렸기 때문입니다. 세련된 검은색 바디로 만들어진 카메라의 디자인에 마음을 완전히 빼앗겼습니다. 특히 렌즈의 초점을 맞출 때 '윙윙' 모터 소리를 내며 카메라의 헤드 부분이 발광하는 모습은 환상적으로 느껴졌지요. 제 눈에는 SF 영화에나 나올 법한 멋진 카메라처럼 보였기에 부모님을 졸라 결국 그 카메라를 샀습니다.

처음에는 카메라가 멋져 보여 시작했지만 점점 사진의 매력에 빠져들었고, 사진기자가 되는 꿈을 꾸게 되었습니다. 보도사진을 공부하기 위해 사진학과에 입학한 뒤에도, 학교

를 졸업하고 신문사에 입사할 때까지도 이 카메라는 언제나 제 곁에 있었습니다. 군 복무 시절까지 포함해 10년이란 세월을 함께한 이 카메라는 신문사에 입사하면서부터 멀어졌습니다. 회사에서 지급해 준 카메라를 이용하고, 디지털카메라를 써야 했거든요. 언제부턴가 어디에 보관했는지도 가물가물해 졌는데 아들에게 필름 카메라를 사주려고 하니 문득 생각난 겁니다.

오랫동안 잊고 지낸 어릴 적 친구를 떠올린 것처럼 미안함이 들면서, 마침 한국으로 갈 예정이었기에 아들에게 카메라를 사는 것은 잠시 기다려 달라고 이야기했습니다. 얼마 뒤, 부모님 댁을 찾아 장롱을 열었습니다. 다행히 그 녀석은 작은 카메라 가방에 담겨 그대로 있었습니다. 오랜 세월 동안 방치한 것에 미안한 마음 반, 반가운 마음 반을 가지고 조심스럽게 카메라를 꺼내 들었습니다.

예상대로 전원 스위치를 켜도 카메라는 작동하지 않았습니다. 혹시나 하는 기대를 가지고 배터리를 새것으로 바꾼 뒤 전원 스위치를 켜자 '위이잉' 하는 익숙한 기계음과 함께 카메라 전면부의 형광 라이트가 들어오며 카메라는 다시 작동했습니다. 이곳저곳 만져보니 이 녀석은 20년 만에 봉인이 풀린 것이 너무 속 시원하다는 듯 '위잉 위잉, 칙, 찰칵, 찰칵' 하며 자동으로 초점을 맞추고, 빠른 속도로 필름을 리와인드

하며 건강한 셔터음을 냈습니다.

　이렇게 다시 찾은 필름 카메라는 이제 아들의 아날로그 감성을 충전 시켜 주기 위해 노구임에도 열심히 날카로운 셔터의 기계음을 내며 혼신의 힘을 다하고 있습니다. 할아버지가 사준 카메라를 아버지가 사용하면서 사진기자가 되었고, 지금은 아들이 취미로 사용하고 있으니, 우리 가족에게는 3대가 얽힌 유서 깊은 카메라가 된 것입니다.

　카메라를 들고 며칠 동안 여기저기를 다니며 사진 찍기를 즐기던 아들은 한계를 절감했는지 제게 사진을 가르쳐달라고 했습니다. 사진을 시작하면 처음엔 셔터를 눌러 3차원의 현실을 2차원의 사진으로 옮기는 자신이 마치 예술가가 된 듯한 희열에 빠지게 됩니다. 필름에 보이지 않는 이미지가 형성되고 현상을 통해 완성된 이미지가 나오기까지, 내가 찍은 사진들이 생각대로 나올지 궁금해하며 기다리는 시간은 언제나 묘한 흥분감으로 가득 차는 순간이기도 합니다.

　하지만 이런 즐거움은 그리 오래가지 않습니다. 어느 정도 사진 촬영에 익숙해지고 나면 자신의 사진을 남과 비교해 보고, 더 잘 찍고 싶고, 더 공부해 보고 싶다는 욕망을 가지게 됩니다. 요즘은 SNS에 아름다운 이미지 사진을 올리는 사람도 많으니 사진 촬영을 본격적으로 시작한 아들이 멋진 사진

을 찍고 싶다는 욕망을 갖는 건 당연한 일이겠지요.

　이렇게 사진을 제대로 배우고 싶다며 찾아온 아이에게 여느 사진 학원에서 가르쳐주듯이 셔터와 조리개의 관계, 고속 셔터와 저속 셔터의 차이, 피사계 심도 같은 기술적인 내용을 가르쳐주고 싶지는 않았습니다. 서점에 가서 30분 정도 사진 관련 책을 읽거나 사진 고수들이 차근차근 설명해 주는 유튜브 한두 편만 골라 보면 알 수 있는 이야기는 해주고 싶지 않았지요. 이때 아들에게 해준 좋은 사진 찍기 특강과 문답을 여기에 옮겨볼까 합니다.

　"좋은 사진을 촬영하기 위해서 제일 중요한 게 뭔지 알아? 바로 '선택'이야. 인생은 끝없는 선택의 연속이라는 말이 있는 것처럼 사진도 그래. 어떤 대상을 찍을 것인지부터 시작해 렌즈, 프레임 안에 넣을 대상을 선택해야 해.

　어느 피사체에 초점을 맞출지, 셔터와 조리개 수치는 무엇을 선택할지, 어느 순간 셔터를 누를지 결정해야 하지. 사진을 촬영한 뒤에는 필름을 보면서 어떤 사진을 최종적으로 고를지 선택해야 하고. 그다음에는 고른 사진을 어떻게 크로핑할지 선택해야 하지. 이렇게 고르고 고른 사진 속에서 마지막으로 남들에게 보여줄 사진을 선택해야 해.

　이처럼 한 장의 사진이 만들어지는 과정은 끝없는 선택

의 연속이지. 그런데 사진 찍기가 마냥 쉽지 않은 이유는 사진 촬영을 할 때의 선택은 찰나의 순간에 이루어지기 때문이야. 때로는 직관에 의한 선택이, 때로는 자신이 가지고 있는 경험과 지식에 의한 선택이 요구되는 거야."

여기까지 듣고 아들은 한숨을 푹 쉽니다.

"아니, 뭐가 그렇게 어려워?"

풍족한 삶 속에서 눈앞에 펼쳐진 수많은 선택의 옵션과 부딪히며 가끔은 도대체 뭘 골라야 할지 모르겠다는 아들에게, 선택이란 더 이상 진지한 문제가 아닌 것 같습니다. 그럼에도 여전히 나이키냐 아디다스냐, 양념치킨이나 프라이드치킨이냐, 짜장이냐 짬뽕이냐 같은 사소한 선택을 하며 살고 있지요.

가끔은 배가 고프니 저녁에 라면을 먹을까, 야식이 몸에 좋지 않으니 먹지 말까를 두고도 선택하기 어렵다고 푸념하는 아들이다 보니 좋은 사진을 남기기 위해서는 끝없는 선택의 기로에서 좋은 선택을 할 수 있는 능력이 가장 중요하다는 말이 새삼 부담스러웠나 봅니다.

하지만 무한대로 포맷과 지우기를 해가며 가성비 높게 사진을 찍을 수 있는 디지털카메라 대신 한 장의 사진을 찍기 위해 두 번 다시 재생할 수 없는 필름을 이용하고 추가 비용을 들여 현상과 인화를 해야 하는 필름 카메라를 쓰려면 이

정도의 부담감을 느끼고 사진을 찍어야 하는 것은 당연하지요. 가치 있는 것을 얻기 위해서는 대가를 치러야 하듯 좋은 사진을 위해서는 좋은 선택을 하기 위한 공부와 노력이 필요합니다.

"그래서 처음부터 말했잖아. 필름 카메라는 디지털카메라보다 비용이 많이 드니까 신중히 찍어야 한다고. 좋은 사진을 찍기 위해서 너는 더 신중히 선택하고 결정하면서 필름 한 컷 한 컷에 정성을 다해야 하는 거야."

"선택을 잘하려면 사진 공부를 많이 해야 돼? 아니면 타고난 재능이 있어야 해?"

"글쎄, 둘 다 필요 없을 것 같은데. 예전에야 수동으로 초점을 맞추고 노출을 맞추어야 했으니까 셔터와 조리개와 카메라의 기계학적인 특성을 잘 알고 있어야 했지. 연습도 많이 해야 했고.

그런데 요즘은 인공지능이 카메라에 탑재되어서 노출과 초점을 사람보다 더 정확하고 빠르게 맞추어주잖아. 네가 가지고 있는 카메라도 30년 전 것이지만 당시에는 최신이었던 자동 노출, 자동 초점 기능이 있어서 카메라가 다 맞춰주는 걸. 노출과 초점은 카메라에 거의 모든 걸 맡겨도 돼.

그리고 지난 몇십 년간 사진을 업으로 삼고 경험해보니 타고난 천재는 없는 것 같더라. 사진만큼 쏟아부은 노력에 비

례해 결과가 나오는 것도 없는 것 같아. 경험이 쌓이고 노력이 쌓이면 어느 순간부터는 저절로 되는 게 사진이야. 사진뿐만 아니라 세상 모든 일이 그래."

"에이, 열심히 하면 다 잘된다는 뻔한 이야기 말고 사진기자만의 비밀 노하우는 없어?"

"필름 카메라와 보도사진이 전성기를 이루던 시절에, 전설적인 포토 에디터 존 모리스(John Morris)가 멋진 이야기를 남겼어.

훌륭한 사진가들은 세 가지를 갖추어야 한다. 첫 번째, 사람을 사진에 담는다면 따뜻한 마음. 두 번째, 멋진 프레임을 구성할 수 있는 안목. 세 번째, 지금 무엇을 사진에 담고 있는가에 대해 생각할 수 있는 머리. 그런데 많은 사진가가 첫째와 둘째 요소는 가졌어도 셋째 요소는 갖지 못한다.(Great photographers have to have three things. They have to have heart if they're going to photograph people. They have to have an eye, obviously, to be able to compose. And they have to have a brain to think about what they're shooting. Too many photographers have two of the three attributes, but not the third.)

그러니까 가장 중요한 것은, 지금 무엇을 사진에 담고 싶은지 알고 눈앞에서 벌어지는 현상의 본질을 꿰뚫을 수 있는 머리가 필요한 거지. 많은 사람이 카메라를 들고 다니지만 아주 소수만 좋은 사진을 남겨. 대부분의 사람은 눈앞의 광경에 끌려서 카메라의 렌즈를 피사체에 들이대거든.

그런데 훌륭한 사진가는 이 사진을 통해서 무엇을 보여주고 어떤 이야기를 할지 끊임없이 생각하지. 카메라가 향하는 대상에 대해서 고민하고 생각하면서 카메라 셔터를 누르는 거야. 그런 고민은 너의 지식과 경험이 많을수록 깊어지는 거야."

"재밌게 사진 찍기나 즐기려고 했는데, 뭐 이렇게 알아야 할 것도 많고 복잡한 거야?"

결국 아들은 아빠가 너무 어려운 이야기만 한다고 투덜거리며 카메라를 들고 자기 방으로 가버렸습니다. 예상한 결과였지요. 하지만 아들은 아마 평생 사진을 취미로 하는 것과 좋은 사진을 찍기 위해 자기 나름대로 노력하는 것을 포기하지 않을 것입니다.

∞

처음부터 사진 촬영의 기술적인 면만 배우려다가 사진에

질려서 비싸게 구입한 카메라 장비들을 장롱에 처박아 두는 사람을 주위에서 많이 보았습니다. 그래서 아들에게 기술이 아닌 사진을 찍으면서 느낄 수 있고, 또한 반드시 느껴야 하는 감정에 이르는 법을 가르쳐주고 싶었지요.

순간적이고 직관적으로 판단한 여러 선택이 어우러지고 융합될 때만 세상에 나올 수 있는 나만의 사진 한 장. 그 사진을 촬영하는 과정에서 느끼는 즐겁고 만족스러운 감정을 아들도 느껴보기를 바라는 마음으로요.

마지막으로 예전에 취재에서 만난 어부 할아버지가 해주셨던 말을 전하고 싶습니다.

"고기를 잘 잡는 어부들은 배포가 커. 위험을 무릅쓰고 남보다 더 멀리, 더 깊게 가다 보면 남보다 큰 물고기를 많이 잡을 수 있거든."

사진 역시 마찬가지입니다. 남이 생각하지 않은 것을 생각해 내는 사람이 새로운 이야기를 사진에 담고, 신선한 앵글을 포착할 수 있거든요. 모두 피사체의 앞면만 보고 있을 때 피사체의 뒤쪽으로 과감히 시선을 옮기는 배포와 창의력이 있어야 남다른 사진을 찍을 수 있습니다.

물론 모든 것이 의도대로 잘되는 것은 아닙니다. 오히려 안 하느니만 못한 결과를 낳기도 하지요. 하지만 실패하더라

도, 깊은 바다까지 가보고 싶지 않나요? 거기에는 아무나 잡
을 수 없는 큰 물고기가 있으니까요.

4장

피사체

: 인생의 목적에 관하여

코닥의 흥망성쇠로 보는 우리의 인생

---•---

제가 사진기자 생활을 시작했을 무렵 사진기자가 잘해야 하는 일의 의미는 지금보다 단순하고 명료했습니다. 뉴스 현장에서 기술적으로 좋은 사진을 촬영하고, 남보다 빨리 마감해 그 사진이 신문의 1면에 실리면 일 잘하는 사진기자로 인정받는 시대였지요. 불과 10여 년 전의 일입니다. 하지만 기술이 급속도로 발달하면서 이제는 스마트폰 카메라로도 노출과 초점이 완벽하게 맞는 기술적으로 완성된 사진을 손쉽게 찍을 수 있게 되었습니다. 게다가 종이로 된 신문을 읽는 사람보다 포털 사이트를 통해 뉴스를 보는 사람이 많아지면서 신문 1면의 상징적인 의미까지 사라지고 있습니다.

요즘에는 사건 사고가 발생해 현장으로 급히 달려가 보면, 이미 현장에 있던 일반인들이 촬영한 사진과 동영상이 SNS에 올라와 있는 경우가 비일비재합니다. 보도용으로 손색없는 고화질의 사진과 동영상을 스마트폰 카메라로 촬영할 수 있기 때문입니다. 게다가 〈Video killed the radio star(비디오가 라디오 스타를 죽였다)〉라는 오래된 팝송 제목처럼 미디어 시장에서도 사진보다 동영상이 각광받고, 신문 기사보다 동영상으로 뉴스를 보는 사람이 점점 더 많아지고 있고요.

이제는 신문사들까지 웹사이트에 동영상 뉴스를 올리는 것이 보편화되었는데요. 저도 동영상 취재를 하는 일이 점점 늘어나고 있습니다. 사진과 동영상을 동시에 다루면서 예전보다 훨씬 힘든 것도 사실입니다.

어떤 이들은 이런 변화에 거부감을 느끼기도 합니다. 몇 년 전에 만났던 어느 사진 애호가는 이렇게 말하더군요.

"요즘은 사진기자들이 동영상도 촬영해야 한다면서요? 사진기자들 망했네요. 쯧쯧."

사진기자가 동영상까지 촬영하려면 사진에만 전념하지 못해 그만큼 좋은 사진을 놓치는 것 아니냐고 걱정해 주는 사람도 있었지요. 오랫동안 알고 지낸 일본의 프리랜서 보도사진가는 몇 년 전부터 동영상과 사진을 함께 다뤄야 하는 일이 점점 늘고 있다며, 비디오에 영혼을 팔고 싶지 않다고 불만

섞인 신세 한탄을 늘어놓기도 했습니다.

이런 이야기를 듣노라면 코닥(Kodak)이 떠오릅니다. 맞습니다. 세계 최고의 필름 메이커이자 이름 그 자체가 사진 산업의 대명사였던 바로 그 코닥입니다. 예전에는 우리나라에도 동네마다 코닥 필름의 현상소가 몇 개씩 있을 만큼 유명했지요. 지금은 디지털 이미지로의 기술 변화에 제대로 대응하지 못하고 몰락한 대표적인 기업으로 뽑히지만, 한때는 오늘날의 애플처럼 혁신의 상징으로 뽑히기도 했습니다.

1888년, 코닥은 사진 100장을 촬영할 수 있는 롤필름이 장전된 박스 형태의 카메라를 출시했습니다. 작은 박스 형태의 이 카메라는 누구나 쉽게 휴대할 수 있고 촬영도 쉬웠습니다. 이전처럼 무거운 삼각대를 가지고 다니며 검은 천을 머리에 덮어쓰고 사진을 찍을 필요도 없었습니다. 직접 화공약품을 조제해 촬영용 필름을 만들지 않아도 되었고, 촬영이 끝난 뒤 암실에 들어가 현상할 필요도 없었습니다. 우편으로 코닥에 필름이 담긴 사진기를 보내면 필름을 인화해 주고, 새 필름을 넣은 카메라를 고객에게 보내주었기 때문입니다.

"셔터만 누르세요, 나머지는 코닥이 책임집니다(You press the button, we do the rest)"라는 광고 문구와 함께 출시된 코닥의 카메라는 선풍적인 인기를 끌며, 누구나 사진을 찍을 수

있는 시대를 열었지요. 그러나 1990년대 후반 디지털카메라가 빠른 속도로 확산되면서 코닥은 크게 휘청거리기 시작했습니다. 코닥 역시 더 이상 필름이 사진 시장의 대세가 아님을 깨닫고 뒤늦게 디지털카메라 시장에 뛰어들었으나 이미 빙하기의 공룡 같은 존재가 되어 있었지요. 그런데 디지털 시대에 제대로 적응하지 못하고 시장에서 도태된 코닥이, 디지털카메라를 세계 최초로 개발했다는 걸 아시나요?

1975년 코닥의 엔지니어였던 스티브 사순(Steve Sasson)이 개발한 세계 최초의 디지털카메라의 무게는 무려 3.6킬로그램이었습니다. 사진 한 장을 촬영하는 데 20초가 걸렸으며 사진의 해상도는 매우 낮아 0.01메가픽셀이었습니다. 촬영한 이미지를 보려면 아주 복잡한 방식으로 텔레비전에 연결해야 했습니다. 당시에는 조작하기 번거로운 카메라처럼 보였지만 사진의 미래를 바꿀 거대한 가능성이 숨어 있었지요. 훗날 사순은 NYT와의 인터뷰에서 첫 디지털카메라를 본 코닥의 간부들이 이렇게 말했다고 밝힙니다.

"이거 귀여운 물건이군. 하지만 다른 곳에서 이야기하지 말게나(That's cute – but don't tell anyone about it)."

어쩌면 당시 코닥의 경영진은 오이디푸스를 낳은 테베의 라이오스왕과 같은 심정이었을지도 모릅니다. '아버지를 죽이고 어머니와 동침할 것이다'라는 신탁을 듣고 기겁한 라이

오스 왕이 갓 태어난 오이디푸스를 죽이려고 한 것처럼, 디지털카메라 기술이 자신들의 필름 왕국을 잡아먹을지도 모른다고 생각했을까요?

그들 역시 디지털 이미지 기술이 미래의 주도적인 기술이 되리라는 것은 알고 있었습니다. 하지만 당시 전성기를 맞이한 코닥의 이익 70퍼센트는, 필름을 생산하고 현상 약품과 인화지를 판매하는 데서 나오고 있었습니다. 따라서 당장 눈앞의 이익을 포기하고 싶지 않았던 것이지요. 사진 시장의 일등 플레이어인 자신들이 필름에서 디지털로 넘어가는 시장의 변화 속도를 충분히 통제할 수 있으리라고 믿었습니다.

비슷한 시기에 소니가 해상도는 낮지만 쉽고 편하게 사용할 수 있는 단순한 디지털 카메라를 시장에 내놓고 있을 때, 코닥은 막대한 연구 비용을 투자해 니콘과 캐논의 프로페셔널 카메라 바디에 연결해 사용할 수 있는 고화질의 전문가용 디지털카메라 기술을 내놓아 디지털 사진에서도 탁월한 기술력을 과시하기도 했습니다. 강남의 아파트가 1~2억원이던 당시 카메라 가격은 우리 돈으로 2000만 원이 넘었지요. 코닥의 경영진은 디지털카메라 기능이 군사용 위성이나 속보 경쟁을 해야 하는 신문사의 사진기자들에게나 필요한 기술이라고 생각했습니다.

당시 코닥의 경영진은 세상 사람들이 전 세계의 사진관,

슈퍼, 약국, 기념품 가게, 여행지의 상점 등에 있는 현상소에서 필름을 사고, 45분간 사진 현상과 인화를 두근거리는 마음으로 기다리고, 사진을 보며 만족스러워하는 훈훈한 미래만을 예상했습니다. 설령 미래에 디지털카메라가 대중화되더라도 디지털 이미지를 가지고 코닥의 현상소를 찾아와 사진으로 인화하고 액자와 앨범에 그 사진을 보관하는 전통적인 소비 형태는 바뀌지 않으리라고 여겼지요.

사진의 미래를 자신들이 만들 수 있다는 오만과 현재의 달콤한 과실을 놓치고 싶지 않은 태만이 만든 코닥 경영진의 오판은, 그 뒤에도 거듭되었습니다. 2001년 코닥은 당시 100만 명이 넘는 이용자를 보유한 사진 셰어링 사이트인 오포토(Ofoto)를 인수한 뒤 이름을 코닥 갤러리로 바꿔 디지털 이미지 사업에 본격적으로 뛰어들었습니다.

하버드대학교 학생이던 마크 저커버그가 기숙사에서 페이스북을 개설할 때보다 3년 앞선 것이었지요. 게다가 코닥에는 저커버그에게 없던 막대한 자본력도 있었습니다. 다윗과 골리앗의 싸움은 잘 알려진 대로 페이스북의 승리로 끝났습니다. 페이스북은 이용자들이 사진을 통해 안부와 이야기를 주고받는, 사진이 갖는 언어의 기능에 주목했습니다. 페이스북은 새로운 트렌드를 이해하고 이에 맞추어 사용자 편의를 위한 업데이트를 계속했고, 훗날 사진에 좀 더 친화적인

인스타그램까지 인수했습니다.

하지만 코닥 갤러리에서 사진은 코닥의 인화지를 이용해 한 장의 사진으로 인화하게 만들기 위한 도구에 지나지 않았습니다. 사람들이 사진을 인화하는 대신 인터넷으로 공유하는 방식으로 사진을 소비하리라는 점은 예측하지 못했지요. 결국 사람들은 스마트폰으로 사진을 찍으면서 "페북이랑 인스타에 올릴 거야"라고 말하기 시작했습니다.

이후 코닥은 급속히 몰락합니다. 바뀐 시대에 적응해 보려고 스마트폰을 제작하고 암호화폐와 채굴기도 내놓았지만 시장의 냉대만 받았지요. 코닥 필름으로 사진을 배우고, 암실에서 직접 코닥 흑백 필름의 현상 약품을 타고, 현상과 인화를 하던 저로서는 조금 서글프기도 합니다.

시대에 따라 흥망성쇠하는 기업은 코닥만이 아닙니다. 디지털 사진의 전성기에 코닥을 누르고 디지털카메라 시장의 양대 산맥을 차지한 일본의 카메라 메이커, 캐논과 니콘도 지금은 카메라 시장에서 고전하고 있습니다. 스마트폰 속의 카메라가 DSLR 수준으로 진화했기 때문입니다. 애플로 대표되는 스마트폰이 오늘날 카메라 시장의 최강자라고 해도 지나친 말이 아닙니다. 얼마 전에는 애플의 시가총액이 한국 GDP의 두 배를 넘으며 시가총액 3조 달러를 돌파하는 역사를 만

들기도 했습니다. 하지만 누가 알겠습니까? 다가올 미래에 또 다른 혁신적인 기업과 제품이 나타나고 애플은 변화의 속도를 따라잡지 못할 수도 있지요.

∞

개인의 삶도 기업의 흥망성쇠와 다르지 않습니다. 익숙하고 손에 익은 일만 하며 편하게 살면 좋겠지만, 빠르게 달라지는 세상에서 변화를 거부하고 살기란 쉽지 않습니다. 목 좋은 곳에 가게를 열거나 대기업에 공채로 입사해 열심히 일하면 평생 맘 놓고 살 수 있던 이전 세대의 안락한 삶이 우리에게 다시 돌아오지 않을 것은 분명하고요.

코닥 왕국보다 신흥 디지털카메라의 강자들이 훨씬 빠른 속도로 무너진 것처럼 변화에 적응하지 못하면 삶이 팍팍해지는 속도 또한 따라잡기 힘들 정도로 빨라질 것입니다. 잘 아시다시피 이는 기업만의 문제는 아니라 우리 사회의 정치, 경제, 사회, 문화 전반에서 벌어지는 현상입니다. 4차 산업혁명 시대의 화두는 '적응하거나 죽거나(Die or Adapt)'라는 말이 있을 정도입니다. 물론 변화하는 환경에 적응하지 못하면 살아남지 못한다는 것은 찰스 다윈이 이미 설파한 삼라만상의 진리지만, 이제는 그 속도가 너무나도 빨라 피로감을 느낄

정도입니다. 하지만 어쩌겠습니까? 적자생존의 사회에서 변화를 받아들이지 않으면 도태되는 것은 자명하니, 긍정적인 마음으로 변화에 적응해야겠지요.

언젠가 《아이비 비즈니스 저널》에서 읽은 한 구절이 생각납니다.

"순식간에 변화를 일으킬 마법 같은 일을 찾는 것은 능력의 낭비일 뿐이다. 변화는 홈런을 치는 것이 아니라 야구에서 안타를 꾸준히 치는 것이다(Searching for the magical bullet is a distracting waste of resources. Adapting is a game of singles, not home runs)."

극적으로 변화에 적응해야겠다는 마음가짐을 버리고, 하나하나 적응하다 보면 변화에 적응 못 할 것도 없다고 생각합니다. 이런 변화가 힘들기도 하지만 좋기도 합니다. 처음 사진기자로 일을 시작할 때는 신문 1면에 실릴 사진을 찍는 것이 중요하다고 생각했지만, 시대의 변화와 함께 제 직업의 본질은 이미지로 이야기를 전달하는 비주얼 스토리텔러(Visual Storyteller)이자 역사의 한 장면이 될 수 있는 오늘의 뉴스들을 이미지로 기록하는 비주얼 히스토리언(Visual Historian)임을 깨달았기 때문입니다. 사진보다 좀 더 입체적으로 정보를 전달할 수 있는 비디오는 제게 또 하나의 무기인 셈입니다. 동영상은 보다 효과적으로 이미지로 이야기를 전달하고 역사

를 기록하도록 도와주는 좋은 도구라고 생각합니다. 언젠가 명함 속 직함이 사진기자(Photo Journalist)가 아닌, 비주얼 저널리스트(Visual Journalist)로 바뀌게 될 것입니다.

심리학자들에 따르면 인간에게는 변화를 추구하기보다 원래 하던 방식대로 일하고 싶어 하며 익숙하고 편안한 영역을 유지하려는 경향이 있다고 합니다. 하지만 이제는 그렇게 살 수 없는 세상이지요. 자신을 기존의 틀에 가두는 대신 틀을 확장해 나가야 합니다.

사진의 미래는 어떻게 될지, 나에게는 어떤 미래가 다가올지 그리고 내가 지금 하는 일이 미래에도 필요한 일인지는 알 길이 없습니다. 하지만 조금씩 변화에 적응하다 보면 최소한 빙하기의 공룡은 되지 않겠지요.

한편 동영상 촬영을 거부하던 마뜩찮아하던 프리랜서 친구는 이제 동영상 취재가 주업이 되었습니다. 그리고 어느 날 취재현장에서 저에게 말하더군요.

"동영상을 진작 시작할 걸 그랬어. 사진보다 훨씬 찍기 쉽고 돈도 더 벌 수 있어."

저는 오늘 똥 박물관에 다녀왔습니다

───────●───────

　중남미에서 미국으로 향하던 캐러밴 가족이 미국 국경 장벽 앞에서 최루탄 연기에 쫓겨 달아나는 절박한 모습을 담은 사진으로 퓰리처상을 받은 날 한국의 어느 기자와 인터뷰를 했습니다. 수상 소식에 관해 여러 가지 이야기를 나누고선 기자는 기대에 찬 목소리로 질문 하나를 던졌습니다.

　"오늘 여기저기서 축하받느라 바쁘실 것 같은데요. 혹시 오늘도 취재를 나가셨나요? 하셨다면 어떤 취재였나요?"

　"저는 오늘 똥 박물관에 다녀왔습니다."

　"네? 어디요?"

　"똥 박물관이요. 최근 일본에 인간의 똥을 주제로 한 박

물관이 새로 문을 열었거든요. 일본에서는 귀엽다는 뜻의 '카와이(可愛い)'가 하나의 문화로 정착해 무엇이든 귀여운 캐릭터로 만드는 문화가 있어요. 우리가 더럽다고 여기는 똥을 귀여운 이미지로 만든 똥 박물관이 얼마 전부터 일본에서 인기를 얻고 있답니다. 일본 대중문화의 한 단면을 보여주는 재미있는 소재라고 생각해서 오래전부터 취재를 기획했고, 오늘 이곳을 취재하고 왔어요."

"아, 그러셨군요!"

약간 실망한 듯한 기자의 목소리에서 퓰리처상 수상에 걸맞은, 무게감 있는 뉴스를 취재했다는 이야기를 기대했던 걸 알아차렸습니다. 하지만 사진기자로서의 일상은 언제나 이렇습니다. 지금까지 비중 있는 국제 뉴스를 제법 많이 취재했지만 그런 뉴스는 1년에 10건이 될까 말까 하지요. 그보다는 작고 소소하면서도 다양한 일상의 뉴스를 취재할 때가 많습니다.

그런데 퓰리처상을 받은 2019년부터 많은 이가 저에 대해 오해합니다. 첫 번째 오해는 국제적인 스타 사진기자가 되었다는 것이고, 두 번째 오해는 영화 속 멋진 사진기자처럼 위험천만한 분쟁 지역 또는 험난한 재난 재해 현장만 취재할 거라는 것입니다. 아마도 퓰리처상을 받을 정도의 사진기자라면, 평소에도 엄청난 스포트라이트를 받으며 굵직굵직한

사건 취재에 온 열정을 쏟아부을 거라는 인식 탓이겠지요.

이쯤에서 혜성처럼 나타나 퓰리처상을 수상해 스포트라이트를 받았던 두 사람의 이야기가 떠오릅니다. 1947년 미국 애틀랜타의 호텔에서 100명이 넘는 희생자가 발생한 대규모 화재 사고를 사진으로 남긴 아놀드 하디(Arnold Hardy)와 1995년 오클라호마의 폭탄 테러를 사진으로 남긴 찰스 포터(Charles Porter IV)입니다.

첫 번째 수상자 하디는 당시 스물네 살의 대학생이었습니다. 집에 돌아가던 중에 소방차의 사이렌 소리를 듣고 호기심에 현장을 찾아갔고 마침 가지고 있던 카메라로 사진을 찍었습니다. 그리고 뜨거운 불을 피해 건물에서 뛰어내리는 여성의 긴박한 모습을 운 좋게 카메라에 담을 수 있었고 이 사진은 AP통신을 통해 보도되었습니다. 그의 사진은 화재에 취약했던 미국 건물들의 소방 기준에 대해 경각심을 일으켰고, 하디는 퓰리처상을 수상하게 되었습니다.

두 번째 수상자 포터는 은행에서 대출 업무에 종사하면서, 부업으로 웨딩 사진을 찍는 사람이었습니다. 테러 공격을 받은 뒤 굉음과 함께 연기가 피어오르는 연방 청사의 모습을 사무실에서 본 그는 자동차 트렁크에 넣고 다니던 카메라를 꺼내 사진을 찍었습니다. 전쟁터에서 폭격을 맞은 것 같은 처

참한 광경 속에서 포터는 아기를 안고 나오는 소방관의 모습을 카메라에 담았습니다. 피투성이가 된 아기는 첫 생일이 갓 지난 베일리 알몬(Baylee Almon)이었고, 당시 희생된 아이 19명 중 하나였지요. 이 사진을 촬영한 포터는 근처의 월마트로 가서 사진을 현상하고, 공중전화의 전화번호부에서 찾은 AP통신의 애틀랜타 지국에 연락한 뒤 이 사진을 제공했습니다. 전 세계에 보도된 이 사진은 무고한 인명 피해에 대한 아이콘이 되어 많은 사람의 가슴을 아프게 했고, 포터는 그해 퓰리처상을 받았습니다.

하지만 사진기자에게 최고의 영예인 퓰리처상 수상은 하디와 포터의 삶에서 단 한 번뿐인 영광이었으며, 이후 두 사람은 보도사진과 거리가 먼 삶을 살았습니다. 하디는 사진기자가 되라는 권유를 받았지만 자신에게 어울리지 않는 직업이라고 생각했는지 대학을 졸업한 뒤 엑스레이와 관련된 사업을 하며 살았고, 포터는 물리치료사로서 제2의 인생을 살았습니다.

두 사람에게는 사진기자가 되고 싶은 마음이 없었던 것 같고, 따라서 사진기자라는 직업으로 일가를 이루기 위한 꾸준함을 가질 필요도 없었겠지요. 결국 두 사람은 특종 사진 한 장씩만 세상에 남긴 채 사람들의 관심에서 멀어졌습니다.

퓰리처상 수상 기자라고 해서 단번에 세계적인 스타 사

진작가가 되는 것도 아니고, 매번 세계적인 톱뉴스(top news)만 골라서 취재할 수 있는 것도 아닙니다. 저는 저에게 주어진 그날의 뉴스를 그저 매일 취재하고 또 취재합니다. 평생 몇 장의 특종 사진을 남기는 것보다 매일매일 뉴스 현장에서 수준 높은 보도사진을 꾸준히 보여주려 노력합니다. 야구로 치자면 한국 시리즈 마지막 경기에서 9회말 2사 만루에 대타로 나와 역전 홈런 하나를 친 뒤 스타덤에 오르지만 다음 시즌에는 영 활약을 못 해 결국은 잊혀지는 선수가 아니라, 날마다 펼쳐지는 경기에서 꾸준히 좋은 타율과 출루율을 보여주는 선수처럼요.

워터게이트 사건(Watergate scandal)을 파헤친 것으로 유명한《워싱턴 포스트》의 밥 우드워드(Bob Woodward)와 칼 번스타인(Carl Bernstein)의 인생을 따라가 보면, 사진기자에게만 꾸준함이 필요한 것은 아닌 듯합니다. 워터게이트 사건이란 1972년 닉슨 대통령 측에서 재선을 위해 야당이던 민주당의 동태를 파악하려고 민주당사에 비밀 공작단을 불법으로 침입시켜 도청하려던 중 적발된 뒤 벌어진 일련의 정치 스캔들을 말합니다. 사태를 수습하는 과정에서 닉슨과 그의 백악관 측근들은 이 사건을 필사적으로 은폐하려 시도했으나 우드워드와 번스타인이 터트린 일련의 특종 기사들로 진실이 밝혀졌

지요. 결국 닉슨 대통령은 임기를 채우지 못하고 스스로 물러나야 했습니다.

취재 당시 우드워드과 번스타인은 사회면의 작은 기사나 쓰던 신출내기 기자들이었습니다. 그들의 보도는 처음에 그다지 큰 주목도 받지 못했습니다. 하지만 《워싱턴 포스트》의 사주와 편집국장의 신뢰와 보호 속에 뚝심 있게 취재를 밀고 나가 마침내 닉슨 대통령이 사임할 만큼 큰 파장을 일으켰지요. 두 사람의 이야기는 몇 차례 영화로 만들어졌으며, 두 사람의 이름을 반반씩 따서 우드스테인(Woodstein)이라고 불리며 미국 언론 역사상 가장 유명한 기자들이 되었습니다. 하지만 이후 둘은 매우 다른 행보를 보이게 됩니다.

알리샤 셰퍼드(Alicia Shepard)가 쓴 두 사람의 이야기 『권력과 싸우는 기자들(Woodward and Bernstein: Life in the shadow of Watergate)』에 따르면 두 사람은 성향부터 매우 달랐다고 합니다. 우드워드는 미국 중부 지방 출신의 전형적인 미국 공화당 지지자 부모 밑에서 자라 예일대학교를 나오고 해군에 근무한 뒤 《워싱턴 포스트》에 들어왔지요. 이와 달리 번스타인은 열렬한 공산당의 지지자인 부모 밑에서 자라 열여섯 살 때부터 사환으로 신문사에 발을 담갔으며, 대학을 중퇴하고 《워싱턴 포스트》에 입사했습니다.

취재를 할 때도 우드워드가 현장에 나가는 것을 중요하

게 여기고 높은 실행력을 갖춘 반면 번스타인은 책상에 앉아 분석하고 생각하기를 좋아하는 스타일이었다고 합니다. 이처럼 반대되는 성향이었지만 두 풋내기 기자의 시너지는 미국 대통령을 하야시킬 만큼의 폭발력을 발휘했습니다. 하지만 워터게이트 사건 이후 몇 년이 지나, 번스타인은 《워싱턴 포스트》를 그만두고 '스타 기자'의 길을 갑니다. 신문보다 훨씬 강한 대중적인 영향력을 가졌으며 스타 파워를 보다 효과적으로 이용할 수 있는 방송에 얼굴을 내미는 길을 택했지요. 그는 우리나라의 대우자동차 광고에 모델로 출연하기도 했습니다.

번스타인이 '스타 기자'의 길을 가는 동안 우드워드는 《워싱턴 포스트》에 남아 우직하게 워싱턴의 권력자들을 취재하는 길을 걸었습니다. 40년이 넘도록 날카로운 그의 펜을 미국 정계에 끊임없이 들이대고 있지요. 닉슨 대통령부터 트럼프 대통령까지 이어지는 40여 년 동안 그는 미국 행정부와 워싱턴 정가의 흑막을 파헤치며 두 차례나 퓰리처상을 수상했습니다.

지금도 아침에 일어나면 제일 먼저 '이놈들(권력자)'이 뭘 숨기고 있을까 생각하고 취재하고 기사 쓰는 게 너무 좋다는 우드워드. 그의 심도 있는 취재의 결과물은 그동안 19권의 책으로도 나왔으며 그중 13권은 베스트셀러 목록에 올랐

습니다. 최근에는 말도 많고 탈도 많던 트럼프 대통령에 대한 책을 3권 냈는데요. 특히 코로나19가 미국을 강타했을 때, 트럼프 행정부가 바이러스의 치명적인 위험성을 알면서도 국민에게 진실을 제대로 알리지 않았다는 사실과 트럼프 행정부에서 벌어진 즉흥적이고 비정상적인 사건들에 대해 폭로해 미국뿐 아니라 세계적인 관심을 불러일으켰습니다.

재미있는 사실은 비판의 대상인 트럼프 대통령조차도 우드워드와의 인터뷰에 적극적으로 임했다는 것입니다. 평소 언론에 비치는 자신의 모습에 민감했던 트럼프 대통령은 미국에서 가장 존경받는 언론인이자 영향력 있는 기자인 우드워드와 허심탄회한 대화를 가지면 자신에게 우호적인 기사가 나오리라고 생각했던 것 같습니다. 하지만 우드워드는 트럼프 대통령과 장시간 인터뷰를 하고, 주변 인사들을 심도 있게 취재한 결과 냉정한 평가를 이끌어냈습니다. 그리고 예리한 글로 권력을 견제하는 언론인으로서 자신의 본분을 변함없이 지켰습니다.

이처럼 40년이 넘는 시간 동안 꾸준히 안타와 홈런을 쳐온 우드워드와 달리 번스타인은 워터게이트 특종 기자라는 명성에 비해 그다지 많은 성과를 거두지 못했습니다. 번스타인은 기자라기보다 유명인의 삶을 살았습니다. 텔레비전 프로그램에 시사평론가 같은 자격으로 자주 얼굴을 내밀었고,

신문에는 그가 쓴 기사가 아닌 뉴욕 사교계의 명사가 된 그가 모델이나 배우와 데이트를 하고 있다는 가십 기사가 주로 실렸습니다. 요즘도 CNN을 포함한 방송 매체에 얼굴을 내밀고 있지만, 그 영향력은 우드워드에게 훨씬 못 미칩니다.

신참 기자 시절 번스타인의 기사는 시야가 매우 넓고 문체가 유려하다는 평가를 받았고, 우드워드는 취재력은 훌륭하나 글이 무미건조하다는 이야기를 들었다고 합니다. 하지만 이후 고집스럽게 자신의 길을 지키며 권력의 핵심에 대한 예리한 분석과 밀착 취재로 자신만의 아성을 공고히 쌓아온 우드워드는 오늘날 언론인으로서 번스타인보다 훨씬 큰 영향력을 지니고 있습니다.

∞

이러한 꾸준함의 힘에 대하여 생각해 보면, 뮤지컬 영화 〈틱, 틱… 붐!〉의 한 장면이 마음에 떠오릅니다. 뮤지컬 〈렌트〉를 만들고 브로드웨이에서의 초연 전날 뇌출혈로 사망하면서 비운의 천재라고 불리게 된 조너선 라슨(Jonathan Larson)의 실화를 바탕으로 한 영화이지요. 자전적 뮤지컬을 원작으로 만든 이 영화에서 라슨은 뉴욕의 싸구려 월세방에 살면서 식당 종업원으로 일해 생계를 꾸리며 뮤지컬 작가가 되기를

꿈꿉니다. 하지만 서른 살이 되도록 성공은커녕 변변한 성과도 이루지 못해 초조해하다, 8년 동안 모든 것을 쏟아부어 만든 〈슈퍼비아〉라는 뮤지컬의 워크숍을 엽니다.

워크숍은 성공했지만 기대와는 달리 그의 인생에는 아무런 변화도 생기지 않지요. 그때 에이전트이며 그 계통에서 잔뼈 굵은 로사가 전화를 합니다. 그리고 라슨에게 현실을 냉정하게 이야기해 줍니다. 워크숍의 평가는 좋았지만 그의 작품은 너무 예술적이고 비상업적이어서 오프브로드웨이에도 올릴 수 없다고요. 이에 실망한 라슨은 로사에게 묻습니다.

"이제 난 무얼 하지?"

로사는 정색하며 충고를 이어갑니다.

"다음 작품을 써. 그게 끝나면 또 쓰고 계속해서 쓰는 거지. 그게 작가야. 그렇게 계속 써재끼면서 언젠가 하나 터지길 바라는 거라고."

그리고 덧붙입니다.

"당장 연필부터 깎고 쓸 준비해."

매일매일 연필을 날카롭게 깎고 꾸준히 인생이라는 타석에 서서 작은 안타부터 노리기 시작하면 가끔은 홈런도 칠 수 있겠지요?

그래서 오늘도 저는 카메라를 어깨에 메고 취재를 나갑

니다. 눈이나 비가 많이 내리면 날씨 취재를 가고, 주식이 많이 오르거나 떨어지면 주식 시장을 취재하러 갑니다. 때로는 정치인이나 기업인의 기자 회견이나 인터뷰를 취재하기도 하고요. 기업의 신제품 발표회를 취재하기도 하지요. 세계적으로 유명한 연예인의 레드 카펫 행사를 취재하기도 합니다. 스포츠 경기나 전통 축제를 취재하는 날도 많습니다.

여느 기업의 월급쟁이처럼 가끔은 하고 싶지 않은 일(취재)을 해야 하고, 타사와의 경쟁에서 지지 않기 위해 신경을 곤두세우고 일하며 스트레스를 받기도 합니다. 취재 현장에서 물을 먹거나 실수라도 하면 상사에게 한 소리 듣지 않을까 하고 며칠 동안 슬슬 눈치를 보기도 합니다. 재난 재해 지역에서 험한 출장을 마치고 돌아오면 예외 없이 책상 위에 영수증을 수북이 쌓아놓고 사용한 경비를 적어서 결재를 올리느라 바쁩니다. 영업부 직원처럼 사무실 책상에 앉아 있을 때보다 현장에 나가 있는 일이 훨씬 많지만, 때로는 시장 데이터를 분석해서 마케팅 기획안을 작성해야 하는 기획실 직원처럼 우리 사회의 여러 현상과 뉴스를 분석해 새롭고 심도 있는 사진 취재의 기획안을 뽑아내려고 머리를 쥐어짭니다.

직업 특성상 해저 화산 폭발로 연락이 때때로 두절되고 어떤 상황이 벌어졌는지 알 수 없는 섬, 통가에 갈 수 있는 방법을 상의하는 일도 있어요. 탈레반이 장악한 아프가니스탄

의 카불이나 전쟁이 벌어지고 있는 우크라이나로의 출장에 대해 밤새 알아보다가 정부의 제한 조치로 다음 날 포기하기도 합니다. 이른 아침과 늦은 저녁은 물론이고 가족과 함께 보내는 주말에도 뉴스를 체크하고 중요한 긴급 뉴스가 생기면 취재 현장으로 달려가지요.

이 모든 것이 모이고 모여 어느 날 대단한 사진 한 장이 완성되는 것이겠지요. 퓰리처상은 영광스러운 상이지만, 매일매일 해온 일들이 모이고 모여 어느 날 제법 큰 결과물을 만든 것뿐이라고 생각합니다. 내가 하고 있는 일의 커다란 성과를 맞본 뒤 앞으로 어떻게 살지는 각자의 몫입니다.

살다 보면 뜻하든 아니든 행운을 맞닥뜨리게 됩니다. 그때 황홀한 순간에 취해 중심을 잃는 경우가 참 많지요. 그 순간이 우리의 인생을 통째로 흔들도록 내버려 두지 않았으면 합니다. 인생은 그 순간에 끝나지 않고, 앞으로 이어질 테니까요. 꾸준히 인생의 연필을 예리하게 깎아두고, 쓰고 또 쓰길 바랍니다.

어느 사진기자의 인생 사진

100편이 넘는 영화를 남기며 한국 영화계의 거목이라는 평가를 받는 임권택 감독이, 데뷔 60주년을 맞이한 언론 인터뷰에서 이야기했습니다.

"제 모든 작품은 습작(習作)입니다. 평생 영화를 하며 살았지만, 어디 내놓아도 자랑스러운 작품은 만들지 못했어요. 영화감독으로서 이만하면 잘 만들었구나, 하는 그런 영화를 못 남기고 갑니다."

저와 똑같은 고민을 하는 임권택 감독을 보며 내심 안심이 되었습니다. 사진기자로 꽤 오랫동안 활동하다 보니 인생 사진을 뽑아 달라는 얘기를 종종 듣는데, 그럴 때마다 매우 곤란했던 기억이 슬며시 떠올랐거든요.

그 이유에는 여러 가지가 있는데요. 첫째는 찍은 사진이 너무 많기 때문입니다. 스포츠 경기를 취재하는 날에는 하루에 수천 장을 찍기도 하니까 그 양은 어마어마합니다. 인생 사진을 꼽으려면 지금까지 찍은 사진을 다 살펴봐야 하는데, 쉽지 않은 작업이지요.

둘째는 열 손가락 깨물어 안 아픈 손가락은 없기 때문인데요. 제게 사진은 사진 그 자체라기보다는 취재할 당시의 이야기 자체와 같습니다. 사진 한 장에 저만 알고 느낄 수 있는 이야기가 묻어 있는 경우가 많거든요. 그중에서 몇 장만 골라낸다는 건 참 힘든 일입니다.

셋째는 촬영할 때는 마음에 들던 사진도 다시 보면 언제나 아쉬움과 후회만 남기 때문입니다. 이 사진을 왜 이렇게 찍었을까? 배경에 이것이 없었다면 더 좋았을 텐데…. 앵글을 1도만 바꾸었더라면 훨씬 더 좋은 사진이 나올 수 있지 않았을까? 그때 이렇게 시도해 볼걸, 하는 아쉬움이지요. 심지어 큰 상을 받은 사진들도 다시 들여다보면 프레임 속에 아쉬운 점이 많이 보입니다.

게다가 매일같이 변화하는 뉴스를 쫓아다니다 보니 사진 속에 기록된 뉴스의 가치는 시간의 흐름과 함께 변화합니다. 오늘 취재한 뉴스가 지금은 세계적으로 많은 관심을 받고 역사적으로도 의미가 있는 것처럼 보이지만 내일, 다음 달, 그다

음 해에 더 큰 뉴스가 생겨서 잊히는 경우도 많기 때문입니다.

생각이 여기까지 이르자, 과연 인생 사진이란 무엇인지 다시 짚어보게 되었습니다. 보통 사진기자들의 가장 원대한 목표는 사회에 영향을 끼칠 수 있고 더 나아가 세상을 바꿀 수 있는 사진을 남기는 것이라 생각합니다. 이를 증명해 낸 사진도 있고요. 네이팜탄으로 심한 화상을 입고 울부짖는 소녀의 모습을 담은 닉 웃(Nick Ut)의 사진은 미국의 반전 여론을 드높여 베트남전을 종전으로 이끄는 데 큰 역할을 했다고 평가받습니다. 전경들이 직격탄으로 겨냥한 최루탄을 맞고서 피 흘리며 쓰러진 이한열 열사와 그를 부축하는 이종창의 모습을 담은 정태원의 사진이 1987년 6월 항쟁의 기폭제가 되어 우리나라의 민주화를 앞당겼다는 것은 널리 알려진 사실입니다.

대학 시절 보도사진을 공부하며 언젠가 세계적인 특종 사진으로 세상을 바꾸겠다는 꿈을 꾸었던 것은 저뿐만이 아닐 겁니다. 그런데 사진기자 일을 20년 넘게 해오면서 돌아보면 제 사진 한 장이 세상을 바꾸었다는 증거는 찾기 힘듭니다. 퓰리처상을 받게 해준 사진도 마찬가지입니다. 멕시코와 미국의 국경에서 최루탄 가스를 피해 도망가는 모녀의 사진은 당시 전 세계의 수많은 신문의 1면과 뉴스 웹사이트의 메인 페이지를 장식했지만, 이 사진은 세상을 바꾸지는 못했습

니다. 2018년에 이 사진을 촬영한 뒤 벌써 몇 년의 시간이 흘렀지만 미국 국경에의 상황은 나아지지 않고 있습니다.

　오히려 2021년에는 멕시코와 미국의 국경에 도착한 이민자들의 수가 역대 최고치를 기록하였으며 수많은 이민자가 다치거나 실종되고 가족과 헤어지는 아픔을 겪고 있습니다. 이 문제의 가장 근본적인 원인은 미국의 이민정책이 아닌 중남미의 가난이기 때문입니다. 과테말라 경제의 15퍼센트, 온두라스 경제의 20퍼센트는 미국에 있는 이민자들의 송금액이 차지한다고 할 정도입니다. 부패가 만연하고 일자리는 찾을 수 없는 고국 대신 기회의 땅으로 여겨지는 미국으로 향하는 중남미 캐러밴의 행렬이 끊이지 않는 복잡한 현실에서, 제 사진 한 장이 세상을 바꾸길 바라는 것은 헛된 꿈일지도 모릅니다.

　세상을 바꾸는 사진의 힘은 그 사진을 찍은 사진가가 아닌 그 사진 속에 담긴 사회가 만들어주고 부여해 주는 사회적인 동의이자 권위이기 때문입니다. 사회가 변화를 간절히 원하고 있을 때, 한 장의 사진이 세상을 바꾸는 힘을 가집니다. 많은 사람의 사회적 열망이 합쳐져 임계점에 다다른 듯 부글부글 끓고 있을 때 등장하는 강렬한 이미지의 사진은, 사회의 열망이 가득 차 터질 듯한 병의 뚜껑을 뻥 하고 열어주는 사회의 '병따개' 역할을 합니다.

베트남전에서는 닉 웃의 네이팜탄 소녀의 사진 이전에도 전쟁으로 고통받는 어린이들을 담은 슬프고도 강렬한 수많은 사진이 언론을 통해 대중에게 공개되고 있었습니다. 하지만 닉 웃의 사진이 그처럼 큰 반향을 일으킨 이유는 무엇일까요? 그 시대의 구성원들 사이에 무고한 민간인까지 희생되는 전쟁을 멈춰야 한다는 공감대가 형성되고 있을 때 그 사진이 등장했기 때문이지요. 그리고 이 사진에 공감한 사람들의 마음이 하나로 연결되어 세상을 바꾸는 힘을 분출한 것이라고 생각합니다.

이렇듯 세상을 바꾸는 사진은 찍기 어려울 뿐만 아니라, 제 인생 사진의 범위에도 들어가지 않습니다. 그렇다면 제게 인생 사진이란 어떤 것일까요? 비록 세상을 바꾸는 힘은 없었지만 그래도 사진 속 주인공들의 삶에 조금이라도 도움이 된 사진이 아닐까 생각합니다. 제가 찍는 다큐멘터리 사진은 항상 사진 속 등장인물에게 빚지는 사진입니다. 다큐멘터리 사진은 보여주고 싶고 표현하고 싶은 이야기와 주제를 우리 사회에서 찾고 발견해 내는 과정을 거쳐 만들어집니다. 그 과정에서 카메라 앞에 모습을 드러내어 피사체가 된 분들에게 필연적으로 빚을 지지요.

사진에는 세상을 보는 저의 시각이 들어갈 수밖에 없기

때문에 사진 속에 존재하는 인물들은 제가 바라보는 세상을 보여주는 도구(피사체)의 역할을 하며 존재하는 경우가 대부분입니다. 또한 찰나를 포착하는 사진의 속성상 그들이 가지고 있는 다층적인 모습 중에서 한 부분만을 나타냅니다. 사진 속에서 그들의 인생은 마치 회칼로 얇게 저며진 조각처럼 한 단면만을 드러내는 경우가 많습니다.

그래서 일할 때 목표를 '좋은 사진을 찍자', '세상을 바꿀 수 있는 힘 있는 사진을 찍자'가 아닌 '실수하지 말자'로 바꾸었습니다. 혹시라도 사진을 통해 잘못된 정보를 전달하면 사진 속의 그들에게는 생각지 못한 피해가 생길 수도 있기 때문입니다. 그리고 사진이 사진 속의 인물들에게 조금이라도 도움이 되었다면 그것으로 큰 만족과 보람을 얻습니다.

인도네시아의 반다아체에서 취재한 사진, 중국 위안부를 취재한 사진, 멕시코 국경에서 취재했던 최루탄 모녀의 사진이 제게 가장 큰 만족감과 보람을 안겨준 사진들입니다. 이 세 장의 사진이 제 인생 사진이라 할 수 있겠네요.

첫 번째 사진은 2004년 발생한 인도양 쓰나미의 피해 지역 인도네시아 반다아체의 현실을 담았습니다. 미군이 임시 헬기장으로 사용하는 곳에서 부상자들의 수송과 구호 물품의 운송 과정을 취재하던 중 심하게 화상을 입은 현지 소녀가 외진 마을로부터 호송되는 모습을 사진에 담았습니다. 이 사진

은 현지의 신문에 게재되었고, 급한 마음에 부상당한 소녀를 미군의 헬기에 태워 보낸 뒤 정확한 행방을 알지 못해 발을 동동 구르던 소녀의 부모는 그 신문을 보게 되었다고 합니다. 덕분에 소녀는 부모와 만날 수 있었지요. 이후 난민 캠프에는 사진기자들이 취재해 보도한 사진들이 곳곳에 걸리기 시작했습니다. 뿔뿔이 흩어졌던 사람들은 사진과 캡션을 보고 가족과 친지를 찾을 수 있었지요. 제가 찍은 사진 한 장이 소녀와 가족의 상봉을 도울 수 있었고, 비슷한 상황에 처한 이들에게도 도움의 손길이 열리는 기폭제가 되었다고 생각하니 사진 속 피사체에게 빚진 마음을 갚은 기분이 들었습니다.

또 한 장의 사진은 베이징 지국에 근무하던 2015년, 장 시안투(Zhang Xiantu) 할머니를 촬영한 사진입니다. 중국에는 '일본군 위안부' 피해 여성이 많다고 알려졌는데요. 이상하게도 주변의 중국인들에게 물어보니 존재 자체를 잘 모르거나 심지어 처음 들어봤다는 사람도 있었습니다. 그러던 어느 날 중국 현지 신문의 작은 기사를 통해 1995년 일본 정부를 상대로 피해 보상 소송을 제기했던 중국 산시 지방의 일본군 위안부 피해 여성 16명 중 할머니 한 분이 생존해 있다는 사실을 알게 되었습니다. 이 기사를 시작으로 자료 조사를 시작한 뒤 며칠간 산시 지방을 돌아다니며 유일한 생존자인 장 시안

투 할머니와 함께 평생 자신들의 목소리를 내지 못하고 숨죽이며 살아온 또 다른 할머니들을 만날 수 있었습니다.

장 시안투 할머니와의 만남은 아직도 생생히 기억합니다. 중국의 전형적인 가난한 농촌에 살고 있는 할머니는, 큰아들의 집에서 기거하고 있었습니다. 허름한 별채의 한 평 남짓한 구들밖에 없는 방에서 종일 앉았다 눕기를 반복하며 바깥출입도 못 한 채 지내셨지요. 노환과 오랜 지병으로 극도로 약해져 더 이상 걸을 수도 없는 데다 라디오도 텔레비전도 없는 방에서 지내는 할머니에게는 깨진 유리창 너머로 정원을 바라보는 것이 외부 세계와 연결되는 유일한 길이었습니다. 할머니는 자신이 겪은 일들을 잠잠히 이야기해 주었습니다. 그리고 인터뷰가 끝날 때쯤 몇 번이고 고맙다고 이야기했습니다.

그리고 몇 달 후 할머니가 세상을 떠났다는 소식을 들었습니다. 제가 보도한 사진과 할머니의 증언은, 할머니 생전의 마지막 모습이 되었지요. 어쩌면 할머니는 인생의 마지막 기록을 남겨 줘서 고맙다고 말한 것인지도 모르겠습니다. 또한 일본군 위안부가 역사에 존재한 실체였음을 사진으로 남길 수 있었기에 제 방문이 조금이나마 위로가 되지 않았을까 생각합니다.

마지막 사진은 멕시코 국경에서 취재한 최루탄 모녀의

사진입니다. 그들은 제 사진을 계기로 많은 사람의 도움을 받아 미국으로 망명했고, 지금은 볼티모어에서 가족 모두가 새로운 삶을 살고 있습니다.

∞

앙리 카르티에 브레송은 '사진은 기관총이 될 수 있고, 따뜻한 키스가 될 수도 있다'고 이야기했습니다. 시간이 흘러 그동안 찍은 사진을 되짚어 보았을 때 모두 습작처럼 보일지라도, 제 사진이 누군가에게 따뜻한 키스와 같은 사진이 되어 있기를 바랍니다. 사실 사진을 통해 사람들이 한 번 더 사진이 보여주는 문제를 고민하고, 사진 속 인물의 입장을 이해하는 계기가 된다면 그것으로 충분하다고 생각하지만요.

절망은 결코 혼자 오지 않는다

─────────●─────────

2004년이 저물어가던 12월 26일. 크리스마스의 여운이 채 가시기도 전인 그날, 인도양에서 발생한 대지진과 쓰나미는 제 인생에 커다란 흔적을 남겼습니다. 외신의 사진기자가 된 지 3년째 되던 해였습니다. 여전히 아는 것보다 모르는 것이 더 많고, 경험한 것보다 경험하지 못한 것이 더 많은 때였지요.

인도네시아 수마트라섬 앞바다에서 일어난 강도 9.3의 대지진과 잇달아 발생한 쓰나미는 인도양 연안에 있는 14개국의 해안 지역을 덮쳤고, 수많은 희생자가 발생했습니다. 자연의 거대하고 잔인한 힘 앞에서 속절없이 휩쓸려 사라지는 인간의 모습을 보며 충격에 휩싸여 있을 때 싱가포르에 있는

아시아 전체 지국을 책임지는 사진부장에게서 전화가 왔습니다. 평소에는 이메일과 채팅 메신저로 의사소통을 했기 때문에, 전화가 온다는 것은 긴급한 일이 발생했음을 의미했지요. 설마 하며 전화를 받자 사진부장이 대뜸 말했습니다.

"킴, 인도네시아로 갈 수 있니?"

그 순간 머릿속이 하얗게 변했습니다. 국제적인 뉴스를 취재하고 싶은 욕심에 외신 기자가 되었지만 그때 저는 대규모 재난 재해에 대한 경험이 없었기 때문입니다.

'그동안 해온 재난 재해 취재는 한국에서의 홍수 피해 정도인데, 과연 제대로 할 수 있을까? 회사에서 정기적으로 위험지역 생존훈련(hostile environment training, 위험한 상황 속에서 안전을 지키며 취재를 하는 방법에 대해 배우는 교육)은 받았지만 실전 경험이 없는데…. 경험도 준비도 없이 실수만 하고 와서 영원히 일 못하는 사진기자로 찍히면 어떡하지?'

정말 짧은 순간에 수많은 생각이 스치며 머릿속으로는 'No'라고 말해야 하는 여러 가지 이유가 떠올랐지만 입에서 순식간에 튀어나온 대답은 'Yes'였습니다. 그리고 전화를 끊자마자 후회했습니다.

제가 가야 할 곳은 진앙지에 가까워서 가장 많은 피해를 입은 것으로 추정되지만 현지와 연락이 끊겨 상황을 제대로 알 수 없는 인도네시아의 반다아체였습니다. 언론에서는 아

비규환의 현장 모습을 계속 보여주면서 여진과 2차 대형 쓰나미의 가능성을 경고하고 있었지요.

상황의 심각성을 알게 된 가족과 친지 역시 걱정 섞인 말로 가지 말라고 말렸지요. 하지만 이런 일이 하고 싶어서 들어온 직장인데, 가만히 있는다고 취재 경험이 쌓일 리는 없다는 생각이 들었습니다. 마침내 결심을 굳히고 출장을 준비했습니다. 비행기표를 예약하고, 취재 장비를 챙기고, 비상식량과 생존에 필요한 필수 용품들을 챙겼습니다. 이렇게 준비로 바쁜 하루를 보내고 있을 때 현지에 먼저 도착한 취재팀이 현장의 소식을 하나둘 보도하기 시작했습니다.

불안정한 통신 탓에 몇 장의 사진만 보도되었는데, 그 속에 충격적인 장면이 담겨 있었습니다. 제대로 수습하지 못한 수천 구의 시체가 주황색 방습포 위에 빼곡히 놓여 있고, 시신의 얼굴은 담요와 돗자리 등으로 겨우 가려져 있었습니다. 시내는 폭탄이 투하되기라도 한 듯 제대로 서 있는 나무 한 그루, 건물 한 채 보기 힘들었고 부서진 집과 건물의 잔해로 뒤덮여 있었습니다.

기사에는 여진의 공포 속에서 구조대와 생존자들이 계속해서 시체를 수습하고 있지만 얼마나 많은 사상자가 발생했는지 예측조차 되지 않는다는 내용이 적혀 있었습니다.

지옥도와 같은 현장 사진을 보며 그곳에서 다시 사람들

이 살아가는 것이 가능할까 하는 생각마저 들었습니다. 그리고 저는 영영 예전과 같은 모습으로 돌아갈 수도, 사람이 살아갈 수도 없을 것 같은, 이 세상의 끝과 같은 그곳으로 향했습니다.

자카르타에 도착한 뒤 반다아체로 가는 길도 만만치 않았습니다. 민간 항공기의 운항은 중지되었고, 구호품을 싣고 떠나는 인도네시아군의 군항기에 탑승하는 것 역시 여의치 않았지요. 기약 없는 항공편을 수배하며 며칠을 공항에서 밤을 지새우다 마침내 재개된 항공기에 탑승해 반다아체에 도착하게 된 때는 12월의 마지막 날인 31일, 쓰나미가 발생하고 닷새가 지난 뒤였습니다.

반다아체의 공항에 비행기가 착륙하기 전, 창문 너머 바라본 현장의 풍경은 예상대로 참혹했습니다. 쓰나미가 휩쓸고 간 지역은 거대한 갯벌이 된 듯 진흙에 뒤덮여 온통 검은색으로만 보였습니다. 간신히 서 있는 몇 채의 건물과 나무들이 그곳이 예전에 어떤 곳이었는지를 짐작하게 할 뿐이었습니다.

작고 낙후된 반다아체의 공항에 도착해 마중 나온 동료 기자의 차에 오르자마자 건네받은 것은 마스크였습니다. 거리를 뒤덮은 희생자들의 시체가 부패하면서 코를 찌르는 악

취가 도시 전체를 덮고 있었기 때문입니다. 공항을 벗어나자 거리 곳곳에서는 포클레인이 무엇인가를 한가득 퍼내어 트럭에 싣고 있었습니다. 거대한 공사장이 연상되는 장면이었습니다. 자세히 보니 쓰나미로 파괴된 건물의 잔해와 희생자들의 시신을 퍼나르는 모습이었습니다. 신원 확인이 어려워 거리에 방치된 채 부패해 가는 시체들로 인해 전염병이 퍼질 것을 우려해 이런 식으로 시체를 치우게 된 것입니다. 훗날 집계된 자료에 따르면 이 지역에서는 17만 명이 희생된 것으로 추정됩니다.

'이곳에서 취재하는 동안 끔찍한 풍경을 얼마나 더 많이 마주할까?' 하는 마음과 절망적인 풍경을 뒤로한 채 내륙으로 나아갔습니다. 쓰나미의 피해를 입은 해안 지대를 넘어서자 풍경은 점점 바뀌기 시작했습니다. 차로 겨우 20~30분 이동했을 뿐인데, 아무런 피해를 입지 않은 것처럼 조용하고 유유자적한 시골 마을이 나타났습니다.

먼저 도착한 인도네시아 지국 기자들은 농가 한 채를 빌려 베이스캠프를 차려놓았는데요. 지붕에는 위성 전화 안테나가 설치되어 있었고, 마당에서는 미리 준비해 간 발전기가 돌아가며 전원을 공급해 주고 있었습니다. 집주인이 풀어 키우는 수십 마리의 닭들은 냉장고가 필요 없는 식량원이었고요. 바로 옆에는 정화조가 따로 없는 뒷간이 있었지만, 우물

이 있는 목욕탕 덕분에 하루하루 취재를 마친 뒤 씻고 잠을 청하는 데에는 전혀 문제가 없어 보였습니다.

짐을 풀고 통역 겸 오토바이 운전사의 스쿠터에 올라 피해 현장으로 향했습니다. 처참한 피해 현장은 도착하기 전 예상한 대로, 살벌한 풍경이었습니다. 하지만 뉴스에서 보지 못한, 미처 생각하지 못한 장면도 두 눈으로 똑똑히 보았습니다. 갑작스러운 쓰나미의 공격에서 살아남은 사람들이 폐허의 한쪽에 있었던 것입니다.

피해 현장에서 목숨을 잃은 자들을 향해서만 카메라를 든다면 모든 것이 끝장나 내일을 기약할 수 없는 세상처럼 보이겠지요. 하지만 시선을 돌려 살아남은 자들을 향해 카메라는 든다면 또 다른 세상을 보게 됩니다. 서로를 부둥켜안고 위로하며 다독이고 눈물을 닦아주는 모습을요. 이때 깨달았습니다. 절망은 결코 혼자 오지 않는다는 것을요. 희망은 항상 절망 옆에 자리하고 있다는 것을요.

살아남은 자들은 지치고 힘든 눈빛이었고, 수습된 시신에서 가족과 친지를 발견하면 오열을 터트렸지만, 그럼에도 살아 있음에 감사하며 내일을 위해 나아가고 있었습니다. 저는 한 달 가까이 그곳에 머물며 세상에 회복할 수 없는 절망은 없다는 걸 눈으로 확인했습니다.

여전히 거리 곳곳과 몇 그루 남지 않은 나무의 꼭대기에

는 시체가 걸려 있었지만, 한편에서는 살아남은 이들이 난민 캠프에 모여 슬픔 속에서도 밥을 지어 먹고 가족을 챙기며, 폐허가 된 자신들의 집을 찾아 쓸 만한 물건을 찾고, 집을 뒤덮은 쓰나미의 잔해를 치우며 살아가고 있었습니다. 그들을 돕기 위한 구호의 손길도 끊이지 않았습니다. 직접 보기 전에는 모든 것이 끝장나고 망한 것 같은 장소였지만, 직접 본 그곳은 여전히 다시 살아나갈 수 있는 곳이었습니다.

저 역시 취재 전 가졌던 두려움은 점차 사라졌고, 절망 속에서 한 걸음 앞으로 나아갔습니다. 처음이라 두렵고 어려웠지만 취재라는 일의 본질은 변함없었기 때문입니다. 그곳에서 어떤 비극이 일어났는지 파악하고, 살아남은 자들에게는 어떤 도움이 필요한지 사진으로 기록하고 전달하는 일에는 많은 경험보다 공정한 시선을 가진 관찰자이자 기록자로서의 마음이 필요할 뿐이었습니다.

취재하면서 처음에는 파괴된 도시의 모습과 살아남은 자들의 삶에 대한 의지를 사진에 절반씩 담았습니다. 시간이 흐를수록 점차 안정을 되찾아 가는 사람들의 모습을 더 많이 담게 되었습니다. 전기와 통신선이 복구되고, 살아남은 사람들이 모여들면서 자연스럽게 다시 시장이 만들어지고 새로운 마을이 생겨났지요.

인도네시아에서 가장 신심이 깊은 무슬림들이 살고 있는 반다아체의 피해 지역 생존자들은 쓰나미가 도시를 덮쳤을 때 기적적으로 무너지지 않고 남아 있던 모스크에 다시 모였습니다. 예배를 드리며 살아 있음에 감사하고 곁에서 사라진 가족과 이웃의 명복을 빌었습니다. 그 무렵 다시 문을 연 마을의 식당에서 마셨던 아체 커피의 맛은 지금도 잊을 수가 없습니다. 평상시에는 하루에도 두세 잔씩 마시던 커피였지만 반다아체에 온 뒤에는 마실 시간도, 생각도 못 하고 있었습니다. 며칠 만에 뜨거운 목 넘김을 느끼게 해준 그 커피는 쓰나미에서 살아남은 이들이 만들어준 삶의 증거물이자 저 역시 그들과 함께 살아 있음을 느끼게 해준 귀중한 음료였습니다.

당시의 취재는 일로서뿐만 아니라 인간적으로도 큰 깨달음을 주었습니다. 세상에 끝없는 절망은 없다는 것, 목숨이 붙어 있다면 어떤 환경에서도 내일을 기약할 수 있다는 것을 느낄 수 있었지요. 이런 절망을 딛고 살아나가는 이들의 모습을 보며 작은 일에도 망했다고 좌절하며 체념한 것이 얼마나 섣부른 판단이었는지도요. 이후 처음 해보는 취재에 대한 두려움도 극복할 수 있었습니다. 해본 적 없는 큰일 앞에 서면 두려움만 앞서던 사람이었는데, 이제는 그래도 한번 시도해보자는 마음이 커졌습니다.

정말 기쁘게도, 취재한 결과물에 대한 반응도 꽤 좋았습니다. 이 취재를 계기로 세계적인 큰 뉴스에 불려 다니는 일도 많아지게 되었습니다. 나중에 얘기를 들어보니 당시 경험 많던 기자 대부분이 크리스마스 휴가 중이어서 대타로 저를 보낸 거였다고 합니다. 그런데 생각 외로 일을 잘해서 이후 제게 많은 기회가 온 것이지요.

되돌아보니 그때 두려움을 이기지 못하고 인도양 쓰나미 취재 제안에 'No'라고 말했다면 아주 큰 기회를 놓쳤을 것이기에 생각만해도 아찔합니다. 얼떨결에 말한 'Yes'가 제 삶의 태도도, 사진기자로서의 길도 바뀌게 한 것이지요. 그리고 어떤 고난과 두려움이 엄습해 와도 얼마든지 긍정적인 기회로 바꿀 수 있음을 이제는 압니다.

반다아체에서의 경험은 이후 수많은 재난 재해 취재를 하면서도 언제나 실감할 수 있었습니다. 일본의 동북 지방에서 쓰나미로 커다란 피해가 났을 때도, 후쿠시마의 원전이 쓰나미로 피해를 입고 방사능이 유출되었을 때도, 많은 사람이 '일본은 이제 망했다', '후쿠시마 지역은 방사능 때문에 사람이 살 수 없다'라고 입을 모았습니다. 15미터 높이의 쓰나미가 원전을 덮치면서 냉각수를 공급하는 순환 펌프에 전력 공급이 중단되면서 방사능이 유출되었으니, 모두 두려움에 휩싸일 만했습니다. 원자력 발전소 주변 30킬로미터에 이르는

지역에는 철수 권고가 내려지기까지 했으니까요.

당시 도쿄에서 헬기를 타고 막 동북 지역에 착륙한 저는 동료와 차를 몰아 다른 쓰나미 피해 현장으로 향하던 중 후쿠시마 원전의 수소 폭발 소식을 듣고 곧바로 방향을 바꾸어 후쿠시마로 향했습니다.

난생처음 접해보는 '핵 방사능' 관련 취재는 두렵기도 했습니다. 방사능은 눈에 보이지 않는 공포였지요. 다른 위험은 눈에 보이고 몸으로 느낄 수 있기에 피할 수 있지만 방사능은 그렇지 않기 때문입니다. 그럼에도 자원해서 후쿠시마 지역으로 취재를 간 것은, 그곳에서 지금 어떤 일이 벌어지고 있는지 직접 보고 전해야겠다는 생각과 함께 그곳에도 희망은 있으리라는 믿음이 있었기 때문입니다. 방호복과 방사능 측정기에 의존해 방사능을 유출하고 있는 후쿠시마 핵 발전소 근처까지 접근해 피해 상황을 취재한 것도 바로 이런 이유에서였지요.

얼마 전 그 지역을 다시 찾았을 때 과거의 흔적은 거의 사라져 있었습니다. 물론 수많은 사람이 아직도 사랑하는 사람과 터전을 잃은 상처를 마음에 새기고 있고, 방사능이 유출되었던 후쿠시마 원전의 근접 지역은 여전히 높은 방사능 수치로 인해 예전으로 돌아오지 못하고 있습니다. 앞으로도 또 어떤 문제가 생길지 모르지만 그곳으로 돌아온 사람들은 삶을

포기하지 않고 내일을 향해 앞으로 나아가고 있었습니다.

<div align="center">∞</div>

이제는 중요한 취재, 지금껏 해본 적 없는 새로운 취재를 나가기 전 잔뜩 긴장하고 겁먹기보다는 '한번 부딪혀 보는 거지, 잘 못하면 어때? 이게 끝은 아닐 텐데' 하고 쉽게 생각하고는 합니다. 예전 같으면 며칠 동안 밤잠을 이루지 못하고 고민했을 법한 큰 취재라도요.

살다 보면 우리는 종종 두려움에 휩싸여 아무것도 하지 못한 채 한 걸음도 나아가지 못합니다. "난 못 할 거야", "노력해도 결과는 달라지지 않아"라는 생각으로 시작도 하기 전에 포기해 버리죠. 그러나 제가 하지 못할 것 같던 재난 재해 취재를 했듯, 폐허가 된 반디아체에서 살아남은 이들이 살아 있음을 감사히 여기며 새로 시장을 열고 다시 마을을 만들고 삶을 이어갔듯, 어떻게 마음먹고 행동하느냐에 따라 앞날은 달라집니다.

절망 속에 계속 주저앉을지 희망을 보고 앞으로 나아갈지는 모두 자신의 선택에 달려 있습니다. 그러니 한 치 앞도 보이지 않은 깜깜한 길 앞에 서 있다고 느낄 때는 렌즈의 조리개를 조이듯 눈을 가늘게 뜨고 앞을 향해 두 눈동자의 초점

을 선명히 맞추어보세요. 그리고 우리의 삶 속에서 영원한 끝
이란 존재하지 않는다는 사실을 되새겨 보세요. 그러면 더 나
은 미래가, 무한한 가능성을 품은 기회가 우리 곁에 찾아와
있을 겁니다.

아드레날린은 나의 힘

─────●─────

『인생은 우연이 아닙니다』 출간을 위해 처음으로 출판사와 미팅을 했던 날, 담당 편집자님이 물었습니다.

"기자님, 언제나 사건 사고, 재난 재해가 일어나는 곳에서 취재하시지요? 그때마다 어떤 마음으로 임하시나요? 온몸을 내던질 수 있는 사명감 같은 게 기자님이 일하는 원동력일까요?"

질문을 받고 이 일을 하는 이유를 곰곰이 생각해 보았습니다. 사실 제가 언제나 위험한 곳, 커다란 사건 사고, 재난 재해 현장만 찾아다니는 것은 아닙니다. 오히려 이런 사건은 연중 몇 건에 지나지 않으며, 평범한 우리 사회의 모습을 취재할 때가 더 많습니다. 대부분의 일상은 유쾌하고 즐겁고 평온

합니다. 하지만 어느 날 갑자기 위험한 곳에 사건이 발생한다면 당장 그곳에 가야 하는 것은 사진기자의 숙명입니다. 평범한 사람들이 위험을 감지하고 그곳에서 벗어날 때 오히려 저는 그곳으로 가야 하지요.

어떤 이들은 사진기자가 이런 위험을 감수하는 이유를 높은 위험수당이 있기 때문이라고 추측합니다. 그런데 언론사는 위험한 뉴스를 취재한다고 위험수당을 주는 직장이 아닙니다. 어떤 이들은 사명감으로 취재를 가는 거냐며 존경을 담은 눈빛으로 쳐다봅니다. 이럴 때마다 조금 민망해집니다. 지금까지 일하면서 기자의 사명감 같은 거창한 대의명분을 의식하며 일한 적은 거의 없거든요.

그저 좋아하는 일을 하고, 부끄럽지 않을 정도의 능력을 갖추고 있으며, 가끔 제 사진 기사 덕분에 사회에 좋은 영향을 줄 수 있어 다행이라고 생각할 따름입니다. 사명감이라는 단어는 제가 좋아서 하는 일에 엄청난 가치를 부여하는 것 같아서 조금 부담스럽기도 합니다.

그렇다면 무엇이 저를 오늘도 취재 현장으로 뛰어가게 만드는 걸까요? 무엇보다 취재하면서 온몸에 솟구치는 아드레날린 때문이 아닐까 생각합니다. 이런 생각을 하게 된 경험 하나가 떠오릅니다. 바로 육상 100미터와 200미터에서 깨지기 힘든 세계 신기록을 보유하면서 단거리의 황제라고 불렸

던 우사인 볼트를 취재하는 현장이었습니다.

2008년 베이징 올림픽이었는데요. 당시 그가 세계 신기록을 세우는 현장에 저도 있었습니다. 그는 100미터에서 세계 신기록을 달성하고, 나흘 뒤인 8월 20일 200미터 결승에서 또다시 세계 신기록을 달성하며 1위를 기록했습니다. 200미터에서 신기록을 세우며 금메달을 획득한 그는 결승선을 통과한 뒤 양팔을 한껏 뻗은 채 트랙 위에 벌렁 누워버렸습니다. 그의 몸짓은 세상에서 가장 값진 것을 손에 넣은 뒤 온몸의 힘을 다 짜냈다고, 이것을 위해 에너지를 모두 태웠다고 말하는 것 같았습니다.

당시 제가 찍은 이 사진은 번개같이 빠르고 언제나 자신만만하던 볼트의 새로운 모습을 보여 준다고 평가받으면서 많은 신문과 뉴스 웹사이트에 게재되었습니다. 그리고 몇 년 뒤 회사에서 훌륭한 스포츠 보도사진만을 모아 출간한 사진집 『21세기의 스포츠 사진』의 뒤표지를 차지하기도 했지요. 그런데 요즘 이 사진을 보는 분들이 자주 묻습니다.

"이 사진 드론으로 촬영한 거죠? 2008년에도 드론을 사용하셨군요! 대단하십니다."

하지만 저는 웃으며 고개를 젓습니다. 저는 드론이 뭔지도 몰랐거니와 이 사진은 베이징 주경기장 천장의 좁은 통로

에 몸을 등산용 자일로 묶고서 촬영한 사진이기 때문입니다.

지금은 주머니에 들어갈 정도로 작은 드론이 출시되어 누구나 쉽게 드론을 띄우고 사진을 찍는 세상이지만, 2008년에만 해도 드론은 매우 전문적인 장비였지요. 전문 파일럿이 운용할 수 있는 커다란 장비였죠. 저도 요즘은 드론을 취재에 자주 사용하지만 그때만 해도 자그마한 드론을 가지고 다니며 취재에 쓸 날이 오리라고는 상상도 못 했습니다. 인간이 몸으로 때우던 시절이었지요.

경기장과 극장, 콘서트홀 같은 대형 건축물에는 캣워크(Cat walk)라고 부르는, 천장을 촘촘히 연결한 간이 작업 복도가 있습니다. 주로 천장의 조명을 점검, 보수하고 기타 시설물을 관리하는 경기장의 관리 요원들이 이용하지요. 이곳은 추락 위험 때문에 고양이가 좁은 공간을 걸을 때처럼 조심스럽게 한 발 한 발 내디디며 걷게 된다고 해서 캣워크라 이름 붙여졌습니다.

원래는 출입 금지 구역이지만 올림픽과 같은 국제 대회가 있을 때는 국제적인 통신사 서너 곳의 사진기자 한 명씩에게만 출입을 허용합니다. 미로처럼 촘촘히 연결된 구조물은 단단한 쇠로 만들어진 데다 여기저기 구조물들이 튀어나와 있어서 실수로 머리라도 부딪히면 부상을 당하기 쉽습니다.

그래서 언제나 안전모를 쓰고 다녀야 합니다. 자칫 미끄러지기라도 하면 성인 몸 하나는 그대로 통과해 떨어지고도 남을 만한 공간이 곳곳에 있기에 철제 구조물에 몸을 단단히 연결해서 이동해야 하지요.

작은 물건이라도 떨어지면 중력과 가속도가 붙어 경기장 밑에 있는 사람에게는 흉기가 됩니다. 메고 있던 카메라나 소지품을 떨어뜨리면 살상무기가 될 수 있기에 카메라는 튼튼한 쇠줄로 몸에 꽁꽁 묶어야 하며, 휴대폰과 같은 작은 소지품도 휴대 금지입니다. 이처럼 위험한 장소이지만 언제나 보아온 눈높이가 아닌 새로운 시각에서 지상의 움직임을 볼 수 있는 이 포지션은 새로운 앵글의 사진을 촬영할 수 있는 매우 드문 기회이기 때문에 사진기자라면 누구나 탐내지요. 하지만 저는 예외였습니다.

이 위험한 취재에 차출된 당시, 공포가 몰려왔습니다. 평소에도 높고 위험한 곳에 올라가는 걸 매우 힘들어했기 때문입니다. 베이징 올림픽 육상 경기가 시작되기 하루 전, 스포츠를 총괄하는 사진부장이 제게 연락을 했는데요. "킴, 축하해! 우린 내일부터 너를 캣워크에 보내기로 했어"라며 특별한 기회를 얻은 것에 축하의 말을 건네주었지만, 높은 곳에 올라가서 일하는 것이 무섭고 싫어 선뜻 기쁘다고 대답하지 못했습니다. 자존심 때문에 난 높은 데 올라가는 게 무서

위 못 가겠다고 말할 수도 없었습니다. 겉으로 웃으며 속으로는 우는 상황이었지요. 그러나 캣워크에 올라 사진을 찍으면 새가 하늘에서 내려다보듯 지상의 모습을 찍을 수 있고, 지상에서 찍는 것과는 전혀 다른 사진을 촬영할 수 있기에 용기를 냈습니다.

다음 날부터 벌어진 상황은 예상대로였습니다. 바닥을 내려다보면 구멍이 송송 뚫린 바닥 너머 수십 미터 아래가 그대로 보였고, 철제 통로는 걸을 때마다 삐걱거리며 흔들리는 곳도 있었습니다. 후들후들 떨리는 다리로 고양이처럼 걸으며 먼지 쌓인 캣워크를 따라 이동하다 철골 구조물에 머리를 퉁, 정강이를 쿵. 무거운 카메라와 렌즈를 몸에 꽁꽁 고정시킨 뒤 경기의 흐름에 따라 캣워크를 이리저리 헤집고 다니다 보면 땀이 뻘뻘. 그야말로 중노동이었습니다.

캣워크 위에서 벌벌 떨리는 다리를 애써 진정시키며 오늘 경기가 끝나고 여기서 내려가면 내일부터는 못 올라간다고 반드시 이야기하리라 다짐했습니다. 그러나 경기를 마치고 내려가면 경기 중간중간 봉투에 넣어 내려보낸 메모리 카드 속 사진이 에디터의 손을 거쳐 멋진 사진이 되어서 전 세계로 보도되어 있었습니다. 신기하게도 그 사진을 보면 힘들었던 마음은 사라지고 내일은 오늘보다는 덜 무섭지 않을까 하는 생각이 슬그머니 들었지요. 동료 사진기자들이 "킴, 사

진 끝내주는데?" 하며 엄지손가락을 치켜올리면 '오! 이런 명당을 남에게 줄 수는 없고말고' 하는 욕심이 들면서 다음 날 다시 캣워크로 올라가곤 했습니다. 캣워크를 걸을 때면 '이 무섭고 힘든 데를 왜 또 올라왔지? 오늘 내려가면 다시는 이곳에 올라오지 않을 거야' 하고 다짐했지만요.

그런데 정말 희한한 것은 취재를 하기 위해 위치를 선정하고 카메라 렌즈를 통해 아래를 쳐다보면 공포심이 순식간에 사라진다는 사실입니다. 카메라를 손에 쥐고서 선수들의 결정적인 순간을 잡기 위해 뷰파인더 속의 세계에 온 신경을 집중하다 보면 지면으로부터 수십 미터 떨어진 난간 위에 서 있다는 생각을 잊게 되었지요. 수년 동안 갈고닦은 최고의 기량을 드러내는 선수들의 움직임을 보면서, 최고의 사진으로 그들의 영광을 포착하고 싶다는 생각뿐이었습니다. 결국 저는 베이징 올림픽의 마지막 육상 경기 날까지 매일 캣워크를 지켰고, 멋진 사진을 많이 남길 수 있었습니다.

이처럼 아드레날린이 솟구치는 경험은 언제나 저를 또다시 현장으로 부릅니다. 중요한 취재 현장에 도착하면 제 몸은 가벼운 긴장감과 흥분감에 사로잡힐 때가 많습니다. 그리고 카메라의 뷰파인더를 바라보며 셔터를 누를 기회를 노리고 있다 보면 이를 '악' 물게 될 정도로 고도의 집중력에 빠지기도 합니다. 이럴 때마다 살아 있음을, 지금 정말로 좋아하는

일을 하고 있음을 느끼기도 합니다.

∞

사진기자라는 직업은 건강한 생활과는 거리가 멉니다. 언제 어떤 뉴스가 터질지 모르기 때문에 몸과 마음은 항상 약간의 긴장감을 유지하고 있어야 합니다. 급박한 취재가 생기면 건강한 식단을 챙기기는커녕 세끼 식사를 하기도 쉽지 않지요. 바쁜 취재 때문에 온종일 식사도 제대로 하지 못하다가 취재가 끝난 뒤 동료들과 근처 식당을 찾아 기름진 음식과 차가운 맥주를 몸속에 허겁지겁 때려 넣을 때도 많습니다. 일사병 환자가 생길 만큼 뜨거운 여름날에 어두운 색 티셔츠를 입고 일하다가 몸에서 나온 땀 속 염분으로 등판에 세계지도를 그리는 일도 다반사지요. 그러나 취재 현장에서 카메라의 뷰파인더를 들여다보면서 좋은 사진 한 장을 찍기 위해 집중하다 보면 이런 고생은 견딜 만합니다. 이게 아드레날린의 힘인가 봅니다.

아드레날린이 정말로 몸속에서 얼마나 분비되는지, 이 호르몬이 저를 계속해서 카메라를 들고 뛰어가게 만드는지는 알지 못합니다. 분명한 것은 좋아하는 일을 하고 있고 그 덕분에 월요병을 가져본 적이 한 번도 없다는 것이지요. 오히

려 취재 현장에서 카메라의 뷰파인더를 들여다보고 있노라
면, 온갖 스트레스에서 벗어나 오롯이 뷰파인더 속의 작지만
커다란 세계에 집중하게 됩니다. 여러분에게 아드레날린을
솟구치게 만드는 일은 무엇인가요? 좋아하는 일을 한다는 것
은 그 어떤 사명감이나 위험수당과 같은 금전적인 보너스보
다 훨씬 큰 즐거움과 몰입감을 줍니다. 오늘부터 여러분이 정
말로 좋아하는 일이 무엇인지 천천히 찾아보기를 추천드립니
다. 삶을 더 즐겁고 신나게 살 수 있다는 이유만으로, 충분히
추천할 만하지 않나요?

참고한 자료들

──────────────────

1장. 거리
: 인간관계에 관하여

진심이 통하는 가장 적당한 거리

The Little-Known, Frenetic Japan of Tatsuo Suzuki, Manon Baeza, PEN, 2020

W. Eugene Smith's Warning to the World, Alexandra Genova, Magnum, 2019

사진의 모호성, 관계의 모호성

'Afghan girl' Sharbat Gula in quest for new life, Dawood Azami, BBC, 2017

You'll Never See the Iconic Photo of the 'Afghan Girl' the Same Way Again, Ribhu and Raghu Karnad, The wire

사진으로 거짓말을 하는 사람들

김수한, 「국방부의 두 얼굴⋯한일협정 서명 비공개 강행, 사진기자단엔 '마음대로 하라'」, 《헤럴드경제》, 2016

Fake Romney picture circulates on Twitter, Jonathan Easley, The Hill, 2012

2장. 각도
: 삶의 태도에 관하여

4차 산업혁명에서 살아남는 법
These 6 skills cannot be replicated by artificial intelligence, world economic forum, Hiroshi Tasaka, 2020

고정관념 뛰어 넘기
CANON'S "DECOY" EXPERIMENT PROVES A PHOTOGRAPHER'S PERSPECTIVE IS EVERYTHING, Rebecca Bennett, Picturecorrect.com
6 Photographers Invited to Photograph 1 Man Reveal the Power of Perspective, Anna Gragert, My Modern Net, 2015

괴벨스의 그림자
랄프 게오르크 로이트, 『괴벨스, 대중 선동의 심리학』, 김태희 옮김, 교양인, 2006
정철운, 『요제프 괴벨스』, 인물과 사상사, 2018
'Eyes of Hate' Seen in Portrait of Nazi Politician by Jewish Photographer, Michael Zhang, Petapixel.com, 2013
How One Photographer Trolled the Nazis With 'Ideal Aryan Child' Who Was Jewish, Gannon Burgett, Petapixel.com, 2014

사진기자는 두 눈을 뜨고 사진을 찍는다
Donald Trump Attacks Climate 'Alarmists' as 'Perennial Prophets of Doom' During Davos Speech, Aristos Georgiou, Newsweek, 2020

3장. 색감
: 순간의 감정에 관하여

내가 반려견을 키우지 못하는 이유
고은지, 「지난해 구조된 유실 · 유기동물 13만마리…21%는 안락사」, 《연합뉴

스》, 2021

어머니의 사진첩
김민정, 「산책하고, 과식 않고, 명상하고 건강습관 만으로 치매 예방한다」, 《경북매일》, 2020
이병문, 「"가족 모두가 고통"치매의 싹 40-50대부터 보인다」, 《매일경제》, 2020

카메라 없이 머물고 싶은 순간
No Pictures, Please: Taking Photos May Impede Memory of Museum Tour, Association for Psychological Science, 2013

4장. 피사체
: 인생의 목적에 관하여

코닥의 흥망성쇠로 보는 우리의 인생
Kodak: The Challenge of Consumer Digital Cameras, Dave Lehmkuhl, Jeff Liebl, Larry Lien and Sherleen Ong, University of Michigan Businsess School
George Estaman history, Kodak.com
Kodak's Downfall Wasn't About Technology, Scott D.Anthony, 2016.7.15, Harvard Business Review
Adapt or Die, John S. McCallum, Ivey Business Journal, 2001
Christensen, Clayton M., Innovator's Dilemma, Harvard Business School Press, 2016

저는 오늘 똥 박물관에 다녀왔습니다
이기문, 「늘 생각하죠, 권력자가 숨기는 게 뭘까」, 《조선일보》, 2019
The accidental Pulitzer Prize photographer, Anthony Feinstein, The Globe and Mail, 2016
Amateur photographer won Pulitzer Prize for hotel fire photo, L.A. TIMES ARCHIVES, LA TIMES, 2007

Woodward And Bernstein: Very Different, BRIAN DAKSSCBSNEWS, 2006

어느 사진기자의 인생 사진
이경주, 「美 향하는 사상 최대 불법 이민… 멕시코는 비자로 흥정」, 《서울신문》, 2021
장원재, 「데뷔 60년 임권택 "'이만하면 잘 만들었구나'하는 영화 못 남기고 간다"」, 《조선일보》, 2022

절망은 결코 혼자 오지 않는다
2004 Indian Ocean earthquake and tsunami: Facts, FAQs, and how to help, Kathryn Reid, World Vision, 2019

인생은 우연이 아닙니다

초판 1쇄 발행 2022년 10월 21일
초판 2쇄 발행 2022년 11월 8일

글 김경훈
펴낸이 김선식

경영총괄 김은영
기획편집 임소연 **디자인** 황정민 **책임마케터** 문서희
콘텐츠사업4팀장 임소연 **콘텐츠사업4팀** 황정민, 옥다애, 백지윤
편집관리팀 조세현, 백설희 **저작권팀** 한승빈, 김재원, 이슬
마케팅본부장 권장규 **마케팅4팀** 박태준, 문서희
미디어홍보본부장 정명찬 **홍보팀** 안지혜, 김민정, 오수미, 송현석
뉴미디어팀 허지호, 박지수, 임유나, 송희진, 홍수경 **디자인파트** 김은지, 이소영
재무관리팀 하미선, 윤이경, 김재경, 안혜선, 이보람
인사총무팀 강미숙, 김혜진
제작관리팀 박상민, 최완규, 이지우, 김소영, 김진경, 양지환
물류관리팀 김형기, 김선진, 한유현, 민주홍, 전태환, 전태연, 양문현, 최창우
외주스태프 교정교열 이한경

펴낸곳 다산북스 **출판등록** 2005년 12월 23일 제313-2005-00277호
주소 경기도 파주시 회동길 490 다산북스 파주사옥 3층
전화 02-704-1724 **팩스** 02-703-2219 **이메일** dasanbooks@dasanbooks.com
홈페이지 www.dasanbooks.com **블로그** blog.naver.com/dasan_books
용지 아이피피 **인쇄** 북토리 **코팅 및 후가공** 제이오엘엔피 **제본** 다온바인텍

ISBN 979-11-306-9410-8(03600)